KB067679

뱀
의
식

도판 저작권

Fleckner, U. (Ed.). (2018). *Aby Warburg - Bilder aus dem Gebiet der Pueblo -Indianer in Nord -Amerika*. pp.25 –150
© Walter de Gruyter GmbH Berlin Boston. All rights reserved.

아비 바르부르크 지음
김남시 옮김

뱀 의식
—
북
아
메
리
카
푸
에
블
로
인
디
언
구
역
의
이
미
지
들

읻다

일러두기

1 이 책은 Aby Warburg, *Bilder aus dem Gebiet der Pueblo - Indianer in Nord - Amerika*(de Gruyter, 2018)을 저본으로 번역했으며, 그 외 Aby Warburg, *Werke in einem Band*(Suhrkamp, 2018) 및 Aby Warburg, *Schlangenritual*(Verlag Klaus Wagenbach, 2011)을 참조했다. 함께 수록한 프리츠 작슬의 글은 Fritz Saxl, "Warburgs Besuch in Neu-Mexico"(1920/30-1957), Dieter Wuttke(Hg.), *Aby M. Warburg. Ausgewählte Schriften und Würdigungen*(Verlag Valentin Koerner, 1992)에 수록된 것을 번역했다.

2 [역자 주]로 표시한 주 외에는 모두 저본의 편집자 주이다.

3 바르부르크의 글에 수록된 도판의 일련번호는 저본을 따랐으며, 분류는 다음과 같다.
 W : 1895년 12월부터 1896년 5월까지 바르부르크가 미국 여행 기간 동안 직접 촬영하거나 다른 사람이 바르부르크의 카메라로 촬영한 것을 시간 순으로 정리한 사진.
 A : 〈뉴멕시코와 애리조나의 푸에블로 인디언 구역 여행〉 강연에 사용된 사진.
 B : 〈〈뉴멕시코와 애리조나의 푸에블로 인디언 구역 여행〉을 위한 초안〉에 사용된 사진.
 C : 〈북아메리카 푸에블로 인디언 구역의 사진들〉 강연에 사용된 사진.
 D : 〈뱀 의식 강연A Lecture on Serpent Ritual〉(1938)에 첨부된 사진.

4 프리츠 작슬의 〈바르부르크의 뉴멕시코 여행〉에 사용된 도판의 일련번호는 본문과의 구분을 위해 E로 표시했다.

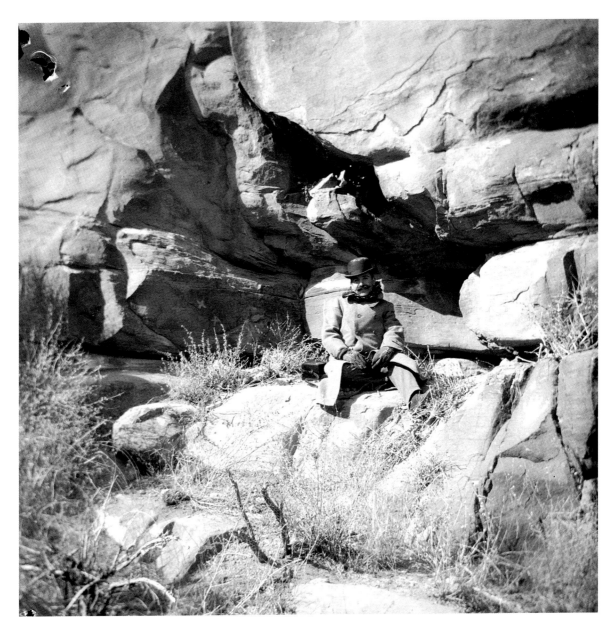

| W1 | 촬영자 불명(고트홀트
아우구스트 네프Gotthold August
Neeff로 추정). 바르부르크의 카메라로
촬영. 바르부르크가 벅스아이 카메라
가방을 가지고 암벽 위에 앉아있다.
앞과 뒤쪽에 암벽화가 보인다.
푸에블로 산크리스토발 유적 북쪽,
라미(산타페 카운티), 1895년 12월.

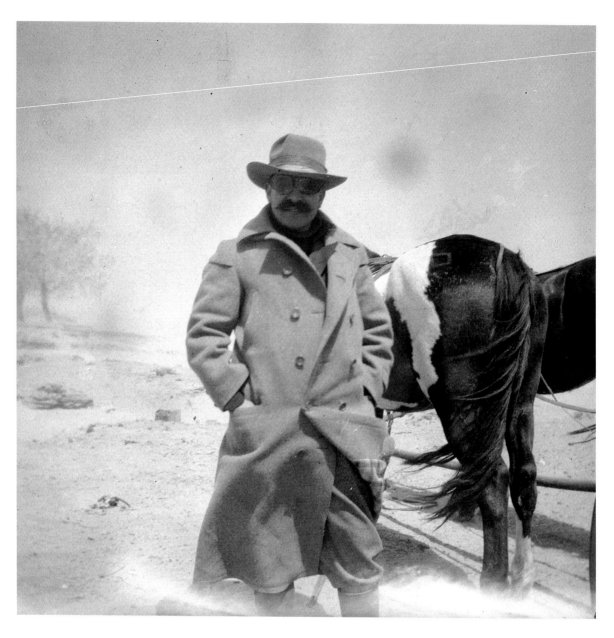

| W99 | 촬영자 불명. 프랭크 앨런
Frank Allen으로 추정. 바르부르크의
카메라로 촬영. 모래 폭풍 속에서 마차
앞에 서 있는 바르부르크. 비다호치와
킴스캐니언 사이. 1896년 4월.

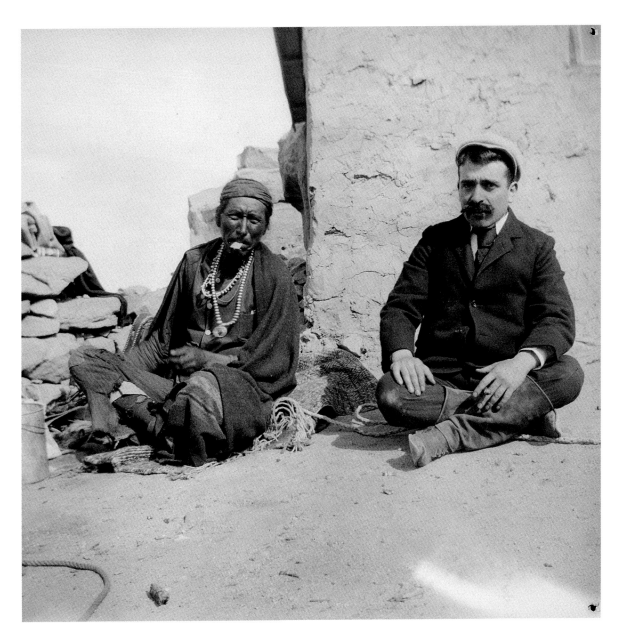

| W112 | 촬영자 불명. 바르부르크의
카메라로 촬영. 토머스 바커 킴의
킴스캐니언 교역소 건물 앞에 나바호
인디언과 같이 있는 바르부르크.
1896년 4월.

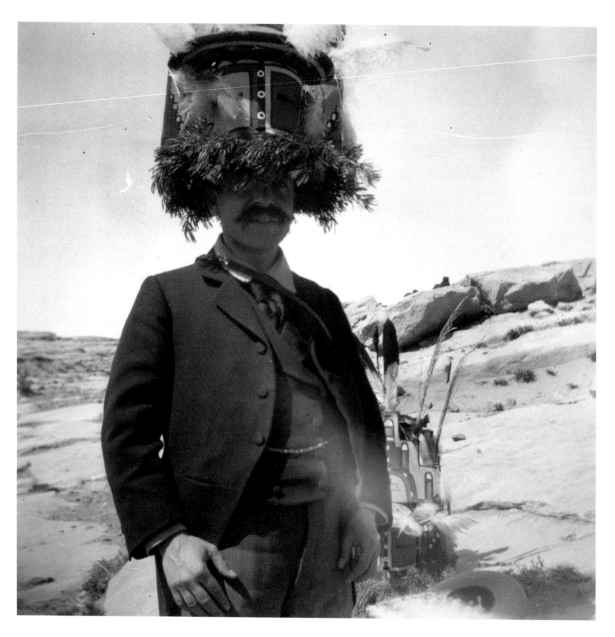

| **W183** | 촬영자 불명. 바르부르크의 카메라로 촬영. 휴식 장소에서 후미스 카치나 가면을 쓰고 있는 바르부르크. 1896년 4월.

옮긴이 해제 **바르부르크의 〈북아메리카 푸에블로 인디언 구역의 이미지들〉**

이 책에 실린 글과 제목에 대해

1895년 9월, 서른 살의 아비 바르부르크는 뉴욕에서 열린 동생 파울 바르부르크Paul M. Warburg 의 결혼식에 참석하기 위해 미국을 방문한다. 이를 계기로 워싱턴 스미스소니언 연구소를 방문한 바르부르크는 그곳에서 한 장의 이미지와 책을 접한 후[1] 인디언 구역 방문을 결심한다. 그의 북아메리카 여행은 2개월간의 휴지기를 포함하면 거의 1년에 달한다. 1895년 11월 초 기차로 콜로라도에 도착한 바르부르크는 마차로 며칠을 이동해 고대 절벽 주거지 메사베르데를 방문하고, 12월부터 다음해 1월까지 뉴멕시코 샌타페이, 앨버커키를 거쳐 라구나, 아코마, 코치티, 산일데폰소 등 푸에블로 인디언 마을을 답사한다. 2월부터는 캘리포니아에서 휴식하며 버클리와 스탠포드 대학을 방문하고 패서디나, 콜로라도 해변을 여행하며 사진을 찍기도 했다. 이 때 일본 여행을 계획하고 일본인 교사에게 일본어를 배우기도 했으나, 마음을 바꿔 다시 인디언 구역을 찾는다. 1896년 4월 초 앨버커키를 거쳐 주니족 마을과 홀브룩을 거쳐 킴스 캐니언을 방문하고, 4월말 호피족 거주지인 왈피와 오라이비 마을에 도착, 5월 1일 후미스 카치나 춤을 관람한다. 같은 해 9월 그간 모은 수집물을 함부르크 민속 박물관에 보내는 등 귀국 준비를 거쳐 1897년 초 독일로 귀환한다.

　이 책에는 이 여행[2]과 관련된 바르부르크의 글 네 편이 실려 있다. 1897년에 작성된 1)〈뉴멕시코와 애리조나의 푸에블로 인디언 구역 여행〉, 2)〈〈뉴멕시코와 애리조나의 푸에블로 인디언 구역 여행〉을 위한 초안〉, 그리고 1923년에 쓰인 3)〈북아메리카 푸에블로 인디언 구역의 이미지들〉, 4)〈북아메리카 푸에블로 인디언 구역의 여행 기억〉이다.

　1)과 2)는 독일 귀국 직후인 1897년 초에 여행을 주제로 했던 강연의 원고다. 그는

1　이 책, 〈북아메리카 푸에블로 인디언 구역의 여행 기억〉 참조.
2　바르부르크 여행의 조건과 인디언 문화에 대한 태도의 변화에 대해서는 김남시, 〈타자가 아닌 타자: 아비 바르부르크의 아메리카 여행〉,《이미지 인류학, 므네모시네 아틀라스Image Anthropology, Mnemosyne Atlas》(Boanbooks, 2021) 참조.

1월에는 함부르크의 '아마추어 사진 부흥 협회', 2월에는 아메리칸 클럽, 3월에는 베를린의 '자유사진 연합' 회원들을 대상으로 여행과 인디언에 대해 강연한다. 이 강연은 당시 최신 매체였던 슬라이드 프로젝터로 사진을 보여주며 여행을 설명하는 형식으로 되어있다. 북아메리카 지도를 시작으로 그가 찍거나 구한 사진들을 만코스 캐니언, 샌타페이, 홀브룩, 주니 푸에블로, 킴스 캐니언, 호피 마을 순으로 보여준다. 아마추어 사진가와 관련 청중[3]을 대상으로 한 이 강연에 바르부르크는 '뉴멕시코와 애리조나의 푸에블로 인디언 구역 여행'이라는 제목을 붙였다. 3)과 4)는 같은 주제이기는 하지만 발생 시기와 맥락이 다른 원고다. 3)은 조현병 판정을 받은 바르부르크가 스위스 크로이츠링겐 벨뷔 요양원에 입원 중이던 1923년, 요양원 환자와 의사, 초대 손님들 앞에서 행한 강연 원고[4]이고 4)는 그 강연을 준비하며 작성한 글이다.

　본 번역서의 저본(de Gruyter, 2018)이 나오기 전까지 1)과 2)는 정식 출간된 바 없었고, 인디언 구역 여행에 관한 글 중 일반인에게 접근 가능한 것은 3) 뿐이었다. 1923년에 행한 이 강연의 원고는 바르부르크 사후 1939년에야 '뱀 의식 강연A Lecture on Serpent Ritual'이라는 제목을 달고 영어로 출간된다. 이 뒤늦은 출간의 첫 번째 원인은 바르부르크 자신이었다. 프리츠 작슬[5]에게 보낸 편지에서 바르부르크는 "머리 잘린 개구리의 끔찍한 경련" 같은 이 원고가 "어떤 경우에도 인쇄되거나 해서는 안 된다"[6]고 당부했다. 독일어로 작성한 원고가 영어로 번역되어 출간된 것은 당대의 정치적 상황 탓이 크다. 1929년 사망한 바르부르크의 뒤를 이어 작슬이 이끌던 바르부르크 연구소는 나치가 득세한 후 어려움을 겪다 분서 사건이 벌어진 1933년 런던으로 이주한다.[7] 그 후 작슬과 게르트루트 빙[8]이 편집한 원고가 영어로 번역되어《바르부르크

3　이 청중 가운데 있던 독일인 민족학자 파울 에렌라이히Paul Ehrenreich(1855~1914)는 1898년 초 바르부르크가 방문했던 오라이비를 찾아 바르부르크는 보지 못했던 뱀 제의를 관람하고 그에 대한 인류학적 보고서를 남겼다. Hans-Ulrich Sanner, ""Schlangenpolitik". Marginale Notizen zum Schlangentanz der Hopi 1989-1990, nebst einems historischen Katalog", Cora Bender, Thomas Hensel und Erhard Schüttpelz (Hg.), *Schlangenritual. Der Transfer der Wissensformen vom Tsu'ti'kive der Hopi bis zu Aby Warburgs Kreuzlinger Vortrag* (de Gruyter, 2007).

4　강연 원고라고는 하지만 이 글이 실제 강연에서 바르부르크가 '발화'한 그대로라고 여겨서는 안된다. 강연을 위한 이 타자 원고는 바르부르크가 프리츠 작슬의 도움을 받아 작성한 건 맞지만, 45분가량의 실제 강연은 원고를 낭독하는 것이 아니라 프로젝션된 이미지를 보며 자유롭게 말하는 방식으로 이루어졌다. Philipe Despoix, "Dia-Projektion mit freiem Vortrag. Warburg und der Mythos von Kreuzlingen", *Zeitschrift für Medienwissenschaft*, 11 (2/2014), s. 19-36.

5　Fritz Saxl(1890~1948). 빈에서 고고학과 역사를 전공한 후 1913년부터 함부르크에서 바르부르크의 보조 연구원으로 일하며 바르부르크의 크로이츠링겐 강연 성사에 중요한 역할을 수행했다. 〈이미지 아틀라스 므네모시네〉 프로젝트 및 바르부르크 도서관의 설립과 운영을 주도했다. 1929년 바르부르크 사후 연구소를 이끌며 바르부르크의 글을 정리, 출간하는 데 크게 기여했다.

6　1923년 4월 프리츠 작슬에게 보낸 편지, 이 책, 151쪽.

7　이에 대한 자세한 사정은 신승철, 〈다시 왕의 침대로: 아비 바르부르크와 이미지학〉,《이미지 인류학, 므네모시네 아틀라스Image Anthropology, Mnemosyne Atlas》(Boanbooks, 2021) 참조.

8　Gertrud Bing(1892~1964). 에른스트 카시러Ernst Cassirer의 제자로 함부르크 대학에서 철학박사 학위를 받은 후 1922년부터 아비 바르부르크 도서관 사서로 재직, 바르부르크의 〈이미지 아틀라스 므네모시네〉 작업에 참여했다. 바르부르크 연구소가 런던으로 이주한 후 1955년부터 1959년까지 연구소 소장을 역임했다.

연구소 저널》[9]에 실리게 된 것이다. 번역되면서 생긴 축약과 생략 등을 보완한 독일어 원문은 1988년에 출간된다. 클라우스 바겐바흐 출판사는 이 글이 이미 '뱀 의식 강연A Lecture on Serpent Ritual'으로 알려지게 된 사정을 고려해 책에 '뱀 의식Schlangenritual'[10] 이라는 제목을 붙였다. 2003년 출간된 불역본[11]과 2008년의 일역본[12] 모두 이 제목을 따랐다.

그런데 '뱀 의식'은 바르부르크가 직접 붙인 제목이 아니다. 작슬과 함께 강연을 준비하던 중 '원시적 인간의 마술에서의 논리에 대하여Über die Logik in der Magie des primitiven Menschen'[13]라는 제목을 고려했다고도 하는데, 강연 후 작슬에게 보낸 편지에서 바르부르크가 칭한 강연 제목은 '북아메리카 푸에블로 인디언 구역의 이미지들'이다. 저자가 붙인 제목과 일반적으로 알려진 제목 사이의 차이는 이 글을 (재)출간하는 출판사에게는 곤혹스러웠을 것이다. 고심 끝에 찾은 해법은 표지와 내지로 구성된 책의 특성을 이용하는 것이었다. 클라우스 바겐바흐 판본은 표지에는 '뱀 의식'이라는 제목을 인쇄하고 표지를 넘기면 등장하는 목차, 그리고 본문이 시작되는 내지에는 바르부르크가 붙인 제목을 넣었다. 표지에 '뱀 의식'이라 써넣은 불역본과 일역본 역시 내지에는 '북아메리카 푸에블로 인디언 구역의 이미지들'을 부제처럼 붙여놓았다. 그런데 부제라는 형식이 또 다른 문제를 제기한다. 클라우스 바겐바흐 판본은 표지 제목 '뱀 의식' 아래에는 '여행기Ein Reisebericht'라는 부제를, '북아메리카 푸에블로 인디언 구역의 이미지들'이라는 내지 제목 밑에는 '1923년 4월 23일 크로이츠링겐 벨뷔 요양원 강연'이라는 부제를 달았다. 결과적으로 하나의 텍스트에 네 개의 다른 제목이 붙게 된 것이다. 그런데 여기서 '여행기'와 '강연'이라는 부제는 서로 미묘한 마찰을 일으킨다. 이 글이 인디언 구역 여행과 관련되기에 '여행기'라는 부제가 아주 틀렸다고 말할 수는 없다. 하지만 '여행'은 1895년부터 1896년까지의 일이고 '강연'은 1923년에 행해진 것이다. 27년 전 여행의 기억에 의거한 강연을 '여행기'라고 말할 수 있을까? 바르부르크 자신도 강연 서두에서 "이 오래된 기억에 대한 몇 가지 생각을 전하는 것 이상은 약속드리기 힘들다"[14]고 고백하고 있다. 그렇다면 이 강연은 '여행기'라기 보다는 일종의 '회상'에 가깝지 않을까?

기존에 알려진 '뱀 의식' 보다 '북아메리카 푸에블로 인디언 구역의 이미지들'이 더 적합한 제목인 이유는 여기에 있다. '~ 이미지들'이라는 이 제목이 그 성격상 '여행기'

9 *Journal of the Warburg Institute*, II / 1938-1939, s. 277-292.

10 Aby Warburg, Ulrich Raulff (Hg.), *Schlangenritual. Ein Reisebericht* (Wagenbach, 1988).

11 Aby Warburg, *Le Rituel du Serpent. Récit d`un voyage en pays pueblo* (Editions Macula, 2003).

12 アビ ヴァールブルク, 《蛇儀禮》, 三島憲一 翻訳 (岩波書店, 2008).

13 Dorothea Myewan, "Zur Entstehung des Vortrags über das Schlangenritual. Motiv und Motivation/ Heilung durch Erinnerung", Cora Bender, Thomas Hensel und Erhard Schüttpelz (Hg.), *Schlangenritual. Der Transfer der Wissensformen vom Tsu`ti`kive der Hopi bis zu Aby Warburgs Kreuzlinger Vortrag* (de Gruyter, 2007).

14 이 책, 91쪽.

에 가까운 1897년의 강연 제목 '~ 여행'과 대조를 이루며[15] 글의 성격을 더 잘 드러내기 때문이다. '~ 여행'이라는 제목의 여행기가 '~ 이미지'라는 제목의 회상이 되게 했던 것은 무엇보다 27년이라는 시간일 것이고, 그 사이에 일어난 반유대주의라는 사회·정치적 사건이며, 그와 결코 무관할 수 없었던 바르부르크 자신의 정신병일 것이다. 흥미롭게도 바로 이를 통해 27년 전 '~ 여행' 강연에서는 펼쳐지지 않았던 바르부르크의 이미지 사유가 활짝 피어난다. 4)〈북아메리카 푸에블로 인디언 구역의 여행 기억〉[16]은 바르부르크의 글을 이런 관점에서 읽을 때 중요한 실마리를 제공해 주는 텍스트다. 여기서 바르부르크는 치료약으로 처방받은 아편의 영향 하에서 27년 전의 여행을 그보다 훨씬 앞선 시기에 대한 회상 속에서 불러낸다. 여행을 결심하게 된 사적인 동기, 군대에서 체험한 반유대주의, 모친의 병에 대한 회상이 인디언의 춤과 제의에 대한 이론과 교차하고, 27년 전 여행의 기억이 유년기의 심리적 충격에 대한 회상 및 '조현병 환자'로서의 자기의식과 중첩되어 있다.

여기 실린 글의 내용과 관련해서도 '뱀 의식'이라는 제목은 오해의 여지가 있다. 무엇보다 이 제목은 왈피 마을 호피족[17]의 춤 제의가 글의 중심일 것이라는 인상을 불러낸다. 하지만 바르부르크는 정작 뱀 의식을 직접 참관하지 못했다. 강연에서 뱀 의식은 '의식'으로서보다는 도기나 제단에 등장하는 뱀 상징을 중심으로 이미지화되어 있다. 직접 찍은 사진들과 더불어 제의의 과정이 더 상세히 묘사되는 것은 테와족의 물소-사슴 춤과 오라이비 거주 호피족의 후미스 카치나 춤이다. 바르부르크에 따르면, "사슴과 영양을 관습적으로 모방"하는 물소-사슴 춤이 "동물 가면을 뒤집어씀으로써 그 동물을 미리 붙잡아 포획하는" 사냥 춤에 속한다면, "옥수수의 생장을 기원하는" 후미스 카치나 춤에는 "훨씬 더 의식적意識的인 상징과 기교적인 훈련이 가미"되어 있다. 그는 후미스 카치나 춤 제의의 공간적 중심인 제단('나콰쿼치Nakwakwoci')이 인간이나 동물 제물을 대신하는 "승화되고 정신화된 형태의 제물"이라고 보고, 이 점에서 후미스 카치나 춤을 "더 본원적인 단계의 주술적 마술 춤"인 뱀 제의와 구별한다. 살아있는 뱀을 입에 무는 뱀 제의에는 동물을 제물로 바치던 과거의 흔적이 남아있기 때문이다. 뱀 의식의 종교-심리학적 의미는 이러한 비교하는 시선을 통해 비로소 부각된다.

인디언 문화를 보는 바르부르크의 시선은 의식이나 제의에만 국한되지 않는다. 그는 인디언의 물질 문화는 물론 인디언의 '근원적 관념' 및 유럽과 미국의 자취가 만들어내는 문화 혼종 현상에도 관심을 가졌다. 그는 출입구가 위쪽에 있는 푸에블로 주거

15 두 강연의 다른 제목에 대해서는 Sigrid Weigel, "Aby Warburg's Schlangenritual: Reading Culture and Reading Written Texts", Jeremy Gaines and Rebecca Wallach(trans.), *New German Critique* No. 65 (Spring-Summer 1995), pp. 135-153.

16 바르부르크 관련 문헌에 많이 인용되었으나 제대로 알려진 바 없던 이 글은 바르부르크 연구소에 타이핑된 판본으로만 보관되다가 2010년 Aby Warburg, *Werke in einem Band*(Suhrkamp, 2010)를 통해 처음 정식으로 출간된다.

17 '호피Hopi'는 과거 스페인식 표기인 'moqui'를 따라 '모키Moki'로도 지칭되는데, 바르부르크는 이 명칭을 사용한다.

지를 "주거지 건축과 요새 건축의 매개자"로 파악하고, 새를 문장紋章같은 형태로 추상화해 표현한 이들의 도기 장식이 '보는 것'과 '읽는 것'의 중간 단계라고 설명하며, 이들의 도기에 남아있는 중세 스페인 문화의 흔적을 찾기도 한다. 세계를 계단 모양 지붕의 집으로 형상화한 인디언 그림과 나무로 깎은 사다리 계단에서 이들 우주론의 '합리적 요소'를 읽어내기도 하고, 인디언 구역에 유입된 가톨릭 신앙이 어떻게 실행되고 있는지를 관찰하며, 서구식 교육을 받는 인디언 아이들에게 뱀 상징이 잔존하는지를 묻는다. 이러한 질문과 관찰을 통해 바르부르크가 발견한 것은 "어느 시대에나 존재하는 원시적 인간의 동일성, 아니 원시적 인간의 불멸성"[18]이었다. 바르부르크에게 이것은 고대와 르네상스는 물론 현대에 이르기까지 인간 문화 전체를 관통해 흐르는 "기관Organ"이었다.

왜 바르부르크인가?

바르부르크는 출간한 글보다 더 많은 양의 완결되지 않은 카드 메모와 미완성 프로젝트 자료를 남겼다. 그는 진행 중인 프로젝트나 글의 제목을 자주 바꾸는 것으로도 악명이 높다. 그의 미완성 프로젝트 〈이미지 아틀라스 므네모시네Bilderatlas Mnemosyne〉에는 알려진 것만도 다섯 차례 서로 다른 제목이 부여된 바 있다('유럽 정신경제에서 고대 표현가치들의 잔존하는 각인적 힘에 대한 문화학적 고찰Kulturwissenschaftliche Betrachtung von den überlebenden Prägekraft antiker Ausdruckswerte im europäischen Geisteshaushalt', '므네모시네: 달변의 복원Mnemosyne. Restitutio Eloquentiae', '유럽 르네상스 인간표현에 있어 양식 변화에 대한 문화학적 고찰Kulturwissenschaftliche Betrachtung über Stilwandel in der Menschendarstellung der europäischen Renaissance', '에너지적 표현가치 형성으로서 유럽 르네상스 시대 이교도 신들의 각성: 미술사적 문화학의 시도Das Erwachen der Heidengötter im Zeitalter der europäischen Renaissance als energetische Ausdruckswertbildung. Ein Versuch kunstgeschichtlicher Kulturwissenschaft', '유럽 르네상스 미술의 역동적 생의 묘사에서 선先각인된 고대 표현가치의 기능 연구를 위한 이미지 시리즈Bilderreihe zur Untersuchung der Funktion vorgeprägter antiker Ausdruckswerte bei der Darstellung bewegten Lebens in der Kunst der europäischen Renaissance').[19] 우리에게 《〈므네모시네〉 서문》[20]으로 알려진, 이 프로젝트의 목적과 내용을 개괄하는 글은 바르부르크가 다섯 차례 고쳐 쓴 글을 한데 모은 것이다.

이러한 사정은 바르부르크 개인의 성격 탓이라기보다는 그의 연구가 갖는 특수성에

18 이 책, 156쪽.
19 Perdita Rösch, *Aby Warburg* (UTB, 2010), s. 101.
20 아비 바르부르크, 〈『므네모시네』 머리말〉, 신동화 옮김, 조효원 감수, 《인문예술잡지 F》 9호 (문지문화원사이, 2013), 65~74쪽.

서 기인한다. 바르부르크는 미술사가로 학문적 여정을 시작했지만 이후 당대 미술사 방법론에 대해 회의를 품게 되었다. 뵐플린Heinrich Wölfflin으로 대변되는 형식주의 미술사는 이미지의 역사를 인간 문화와는 독립적인 순수한 시각적 형식의 표현물로 여기고 이 '시각적 층'의 규명을 미술사의 근원적인 과제로 삼았다.[21] 에드가 빈트가 지적하듯 이런 접근은 인간이 무엇인가를 "본다는 행위에는 늘 전체로서의 경험이 함께 울리고 있고",[22] 이미지는 "인간 활동의 총체인 문화적 기능들과 분리될 수 없다는 사실"[23]을 간과하는 것이다. 당대 미술사에 대한 바르부르크의 이러한 반감은 글 4)에 잘 드러난다.

> 나는 심미적으로만 평가를 내리는 미술사에 커다란 염증을 느끼고 있었다. 나 역시 나중에야 통찰한 바이지만, 이미지는 종교와 예술 사이에서 생물학적 필연성을 가지고 생겨나는 산물일 텐데, 이를 형식적으로만 고찰하는 일은 무엇도 잉태하지 못할 말장난으로만 여겨졌다.[24]

"이미지를 종교와 예술 사이에서 생물학적 필연성을 가지고 생겨나는 산물"로 여긴다는 것은 인간은 왜 이미지를 제작하는지, 이미지는 인간의 실존에 어떤 역할을 하는지, 인간의 주술적 실천, 신화, 종교, 과학은 이미지와 어떤 관계가 있는지를 묻는다는 것이다.[25] 이러한 질문을 좇는 일이 형식주의 미술사 패러다임 내에서 가능할리 만무하다. 이를 위해서는 연구 대상 자체가 미술 작품을 넘어 인간이 만들어내는 모든 종류의 이미지 — 공예, 주술적·제의적 인공물, 동전, 우표, 광고 이미지 등 — 로 확장되어야 할 뿐 아니라, 심리학, 종교학, 고고학, 역사학, 철학, 민족·인류학적 방법을 함께 동원해야 하기 때문이다. 당시에는 존재하지 않던 이러한 융합적 연구 방법에 바르부르크는 '이미지학Bildwissenschaft/Wissenschaft von den Bildern'[26]이라는 명칭을 붙였다. 연구 주제를 정의하고 제목을 달거나 방법론을 서술하는 데 있어 바르부르크가 보인 주저와 조심스러움은 여기서 기인한다. 그는 이미지에 대한 새로운 접근법을 처음으로 창안하는 자였기 때문이다. 그 덕에 오늘날 바르부르크는 도상학Ikonologie의 창시자이자

21 하인리히 뵐플린,《미술사의 기초개념: 근세미술에 있어서의 양식발전의 문제》, 박지형 옮김(시공사, 1994), 28쪽.
22 Edgar Wind, "Warburgs Begriff der Kulturwissenschaft und seine Bedeutung für die Ästhetik", Dieter Wuttke(Hg.), *Aby M. Warburg. Ausgewählte Schriften und Würdigungen*(Verlag Valentin Koerner, 1992), s. 405.
23 Ibid., s. 403.
24 이 책, 156쪽.
25 바르부르크의 이미지론에 대해서는 김남시, 〈잔존하는 이미지의 힘. 바르부르크의 역동적 이미지론〉,《현대미술학 논문집》23권 2호(2019), 85~111쪽 참조.
26 Susanne Müller, "Aby Warburgs "Grundlegende Bruchstücke zu einer pragmatischen Ausdrucks-kunde"", *CASSIRER STUDIES* V/VI-2012/2013, s. 28.; Thomas Hensel, "Magie der Technik. Aby M. Warburg", Jörg Probst und Jost Philipp Klenner(Hg.), *Ideengeschichte der Bildwissenschaft. Siebzehn Porträts*(Suhrkamp, 2009), s. 360.

이미지학Bildwissenschaft의 토대를 놓은 인물로 평가된다.[27]

바르부르크의 이미지학이 기존 미술사 방법론과 구분되는 또 하나의 결정적인 요소가 있다. 그에게 이미지 연구는 그 물질적 담지체의 기술적·매체적 특성과 구조적으로 결합되어 있다는 것이다. 그는 르네상스 시기 이미지의 국제적 이동과 전파에 중요한 역할을 수행했던 태피스트리를 '이미지 교통수단Bilderfahrzeuge'[28]이라 칭하며 주목했고, 같은 맥락에서 근대의 중요한 이미지 운반체로서의 우표에 대해 강연과 전시를 열기도 했다.[29] 19세기 이후 이미지의 확산과 유통에 가장 결정적인 역할을 수행한 것은 말할 것도 없이 사진이다. 발터 벤야민Walter Benjamin은 이미지 담지체인 동시에 이미지 교통수단인 사진이 어떻게 전통적인 예술 작품의 제의적 가치를 전시적 가치로 바꾸며 과거를 현재화하는지 지적한 바 있다.[30] 바르부르크는 이미지 연구에서 사진이 지니는 이러한 가능성을 일찌감치 깨달은 인물이다. 고대 조각, 르네상스 회화, 중세 필사본, 우표, 동전, 신문 광고 등 971장의 혼종적 이미지로 이루어진 〈이미지 아틀라스 므네모시네〉는 사진이 없었다면 불가능한 프로젝트였다. 이 프로젝트의 핵심은 전혀 다른 시기와 공간, 서로 다른 맥락에서 산출된 조각, 벽화, 회화, 삽화의 이미지를 사진을 통해 자유롭게 배치하며 비교하는 데에 있다. 패널 위에서 자유롭게 이동하며 배치되는 가운데 이미지들은 이전에는 보이지 않던 새로운 관계와 의미의 층위를 드러낸다. 인간의 표정과 몸짓에서 드러난 정념의 근원적 표현형('파토스포멜Pathosformel')[31]이 고대와 르네상스는 물론 현대인에게도 관통해 흐르고 있는 집합적 기억의 일부라는 것도 이를 통해 발견된 것이다.

인디언 구역 여행은 이미지를 보는 바르부르크의 시각에 결정적 영향을 미친 사건이다. 그의 여행은 환경과의 투쟁 속에서 실존을 영위해가는 인간에게 이미지가 왜, 어떻게 생성되고 어떻게 다루어지는지, 그것이 얼마나 깊이 집합적 기억의 자리를 차지하고 있는지를 확인시켜준 '원형으로의 여행'이었다. 프리츠 작슬의 말처럼 "바르부르크는 인디언 구역에서의 경험을 통해 뱀 상징의 의미와 생존력을 처음 목도하게 되었고, 그로 인해 고대 세계가 창조하고 근세 유럽에서 살아남은 상징적 이미지를 다루는 역사가"[32]가 되었다.

나아가 이 책에 실린 인디언 구역 여행 강연은 이미지 연구에 사진이 기여하는 바를 보여주는 시범 사례이기도 하다. 바르부르크는 미국에서 구매한 카메라로 인디언 구

27 Perdita Rösch, *Aby Warburg* (UTB, 2010), s. 32–39.

28 Aby Warburg, "Mnemosyne Einleitung" (1929).

29 Aby Warburg, *Bilderreihen und Ausstellungen, Gesammelte Schriften-Studienausgabe*, Bd. II. 2. Uwe Fleckner und Isabella Woldt (Hg.)(Akademie Verlag, 2012) 참조.

30 발터 벤야민, 〈기술복제시대의 예술작품(제2판)〉, 《기술복제시대의 예술작품; 사진의 작은 역사 외》, 최성만 옮김(길, 2007).

31 바르부르크의 개념 'Pathosformel'은 국내에서 아직 통일된 번역어가 정착되지 못했다. 일본 연구자 다나카 준의 번역어인 '정념정형' 외에 '파토스 공식', '파토스포멜' 등의 역어가 쓰이고 있다.

32 프리츠 작슬, 이 책, 179쪽.

역의 자연 환경과 일상 생활, 주술적 제의 등 여행 중 접한 장면들을 촬영하였다. 여기서 사진은 주거지, 제의, 키바의 모래 그림, 뱀 모습을 한 날씨의 신, 도기에 그려진 뱀과 뱀 형상의 번개 등 인디언 문화의 이미지 담지체인 동시에 그를 공간적으로는 함부르크와 베를린까지, 크로이츠링겐 강연에서는 먼 시간까지 운반해준 이미지 교통수단이기도하다. 바르부르크의 강연은 이렇게 수집된 이미지들을 재배치하는 가운데 준비되었다. 인디언 문화에서 온 이미지들이 마이나데스 부조, 아스클레피오스, 라오콘, 마이나데스, 중세 필사본의 뱀과 전갈, 크로이츠링겐 수도원 교회의 청동 뱀, 샌프란시스코 시청 앞 '엉클 샘'의 이미지와 함께 배치되는 가운데 "어느 시대에나 존재하는 원시적 인간의 불멸성"이 비로소 발견된다. 어두운 공간에서 슬라이드 프로젝션으로 투사된 인디언과 서구의 이미지들을 보며 바르부르크는 이 발견을 괴테를 변형-인용하며 이렇게 요약한다. "낡은 책이라도 펼쳐 보아야겠네. 아테네-오라이비 — 어디에나 친척들이라니."

2021년 3월

김남시

뉴멕시코와 애리조나의
푸에블로 인디언 구역 여행

1897

친애하는 여러분!

북아메리카 인디언 부족을 다룬 민속학Volkskunde은 미국의 학술 출판물을 통해서, 특히 워싱턴 스미스소니언 연구소[1]가 1879년 민족학Ethnologie 연구를 시작한 이래 상당한 정도로 알려졌습니다.

이들 연구의 결과물은 우선 **보편** 문화사에 있어 중요한 의미를 지닙니다. 수렵, 목축, 농경 생활을 하는 이교도라는 발전 단계에 놓인 이들의 경제적·정신적 생활에 대한 정보를 주기 때문입니다.

미술사가인 제가 뉴멕시코와 애리조나의 푸에블로 인디언[2]을 방문하게 된 동기도 여기에 있습니다. 푸에블로 인디언은 이교적 종교 표상과 예술 활동 사이의 연관성을 그 어떤 문화보다도 가장 분명하게 보여주며, 뿐만 아니라 이들 문화는 상징적 예술의 발생 과정을 연구하는 데에도 풍부한 자료를 제공하기 때문입니다.

청년들을 위한 감상적이고 낭만적인 소설 〈레더스타킹 시리즈〉[3]의 영향 때문에, 우리 독일에서 인디언이라고 하면 깃털로 몸을 장식한, 근엄한 얼굴의 붉은 머리 추장을 떠올리기 일쑤입니다. 사람의 머리 가죽을 벗기거나 파이프를 피우고 위스키에 취해 부족의 마지막 생존자로서 죽어가는 추장 말입니다. 하지만 정착해 마을을 만들고 농

1　1846년에 설립된 미국의 선도적 연구 기관 중 하나로, 워싱턴의 주요 박물관과 도서관, 연구소를 산하에 두고 있다. 1879년 스미스소니언 연구소는 존 웨슬리 파월John Wesley Powell의 주도로 민족학 부서를 설립했고, 이 부서는 1964년까지 존속되었다(1897년 이후 미국 민족학 부서로 명칭 변경). 이 연구소는 이전까지 서로 다른 주에서 독립적으로 시행된 북아메리카 원주민 문화와 언어에 대한 인류학적 연구를 묶어 방대한 아카이브를 마련하고 현장 연구를 지원했다.

2　애리조나, 콜로라도와 뉴멕시코에 거주하는 인디언 부족으로, 바르부르크가 언급하는 아코마Acoma, 호피Hopi, 주니Zuni족 등이 이 부족에 속한다.

3　미국 소설가 제임스 페니모어 쿠퍼James Fenimore Cooper(1789~1851)의 5부작 소설 〈레더스타킹 시리즈〉(1823~1841)는 사냥꾼 내티 범포와 그의 인디언 친구 칭가치국('거대한 뱀') — "부족의 마지막 생존자로서 죽어가는"이라는 바르부르크의 표현은 이 인물을 암시한다 — 및 자연법과 이주 정책 사이에서 갈등하는 아메리카 개척자들의 삶을 묘사한다. 철저하게 문명 비판적이며 여러 대목에서 환경 파괴를 고발하는 이 소설은 출간 직후 독일로 번역되었다. 아메리카의 야생적 삶을 낭만화하는 대표적인 사례로 간주된다.

경 생활을 하는 푸에블로 인디언들 — 이들은 1540년경[4] 금을 찾으러 온 스페인인들과 처음 마주한 그 장소에서 아직도 비슷하게 생활하고 있습니다 — 에 대해서는 잘 알지 못합니다.

이 사실 덕에 저는 이 여행 일지와 사진을 여러분께 보여드릴 용기를 낼 수 있었습니다. 여러분이 이 짧은 사진 여행으로 노르덴셸드,[5] 밴들리어,[6] 쿠싱,[7] 퓨케스[8]같은 이들의 연구에 좀더 친숙해진다면 더 바랄 것이 없겠습니다. 이들의 연구는 제가 몇 달이라는 짧은 기간 동안 적어도 푸에블로 인디언 [거주지의] 지형과 사람들의 특성을 파악하는 데 도움을 주었습니다.

슬라이드로 보여드릴 처음 20장의 사진 대부분은 저와 친분이 있는 미국인 아마추어들이 찍은 것입니다. 패서디나(캘리포니아)의 조지 휘턴 제임스[9] 교수님께 이 사진들에 대해 감사의 말씀을 전합니다. 벅스아이 코닥 카메라로 찍은 8.5×10인치 스냅 사진[10]은 전부 제가 촬영한 것입니다.

거의 모든 사진에 하자가 있는 점에 먼저 양해를 구해야겠습니다. 사진 대부분이 그다지 여의치 않은 상황에서 찍혔으며, 인디언 대다수가 사진 찍히는 것을 미신적으로

4 1540년 2월 프란시스코 바스케스 데코로나도Francisco Vázquez de Coronado는 멕시코 서안에서 스페인 군인 3백 명 및 그와 연합한 틀라스칼텍인 1천 명을 이끌고 푸에블로 인디언 거주지를 점령하려는 원정 전쟁을 벌였다. 기존의 여행기들을 통해 푸에블로 인디언 주거지가 전설적인 '일곱 개의 황금 도시Siete Ciudades de Oro'로 알려져 있었기 때문이다. 이 '코로나도의 출정'은 티웨쉬 전쟁(1540~1541)을 비롯해 이후 뉴멕시코 지역에서 수십 년간 지속된 스페인 정복자와 원주민 사이의 폭력적 대결을 초래했다.
5 구스타프 노르덴셸드Gustaf Nordenskiöld(1868~1895). 핀란드계 스웨덴인 지질학자, 탐험가. 메사베르데 절벽 주거지에 대한 기록을 최초로 남겼다. 1891년 고대 유물 상당량을 해외(오늘날 헬싱키 핀란드 국립박물관)로 반출하여 일시적으로 체포되었다. 이 사건으로 1906년 이 지역을 메사베르데 국립공원으로 지정하는 보호 조치가 취해졌다.
6 에이돌프 프랜시스 앨폰스 밴들리어Adolph Francis Alphonse Bandelier(1840~1914). 스위스 태생의 미국 고고학자, 민족학자. 미국 서부 인디언 문화를 연구하며 인디언 언어를 여럿 배웠다. 사전 항목, 논문 및 책을 다수 출간했는데, 바르부르크는 그중 뉴멕시코의 푸에블로 인디언 선조를 다룬 소설 The Delight Makers(New York, 1890)와 The Gilded Man(El Dorado) and other Pictures of the Spanish Occupancy of America(New York, 1893)를 소장하고 있었다.
7 프랭크 해밀턴 쿠싱Frank Hamilton Cushing(1857~1900). 미국의 민족학자. 젊은 시절부터 워싱턴 스미스소니언 연구소에서 일했고, 1879년에는 새로 설립된 민족학 부서의 미국 서부 푸에블로 지역 첫 탐사에 참여했다. 1884년까지 주니족과 함께 생활하면서 언어와 문화를 배웠으며, 인디언 이름 '테낫살리Tenatsali'를 얻고 주니족 추장 팔로와티와Palowahtiwa에게 입양되었다. 1886년에는 밴들리어도 동행한 '헤맨웨이 남서부 고고학 탐사'를 이끌었고, 호피족과 주니족의 공예품 수천 점을 수집했다. 1889년 건강상의 이유로 물러났으며, 제시 월터 퓨케스가 그 후임을 맡았다.
8 제시 월터 퓨케스Jesse Walter Fewkes(1850~1930). 미국의 동물학자, 민족학자, 고고학자. 1889년부터 1894년 헤맨웨이 남서부 고고학 탐사를 이끌었으며, 호피족 및 주니족의 건축을 비롯해 특히 도기에 대한 기록을 남겼다. 그가 킴Keam의 수집품에서 구매한 것들은 피보디 고고학·민족학 박물관(캠브리지)에 소장되어 있다. 호피족의 음악을 처음으로 녹음한 민족학자이며, 이들의 춤 제의 또한 연구하여 다수의 논문을 출간했다.
9 George Wharton James(1858~1923). 미국의 출판인, 사진가. 미국 남서 지방을 다룬 사진집과 책을 다수 출간했다. 호피족의 춤 제의와 푸에블로인의 생활을 찍은 그의 사진 컬렉션은 서던 캘리포니아 대학(로스엔젤레스)의 캘리포니아 역사학회 컬렉션, 뉴멕시코 대학(앨버커키), 사우스웨스트 아메리칸 인디언 박물관(로스엔젤레스)에 소장되어 있다.
10 일광에 내놓아도 무방한 롤필름을 장착해 손쉽게 사용할 수 있는 박스형 카메라(롤 필름과 사진 원판을 번갈아 쓸 수 있는 시리즈도 있었다). 1895년부터 1899년까지 미국 노스보로(매사추세츠)의 아메리칸 카메라 매뉴팩처링 컴퍼니가 생산했다. 처음에는 뉴욕의 E. & H. T. 앤서니사가 판매하다가 아메리칸 카메라 매뉴팩처링 컴퍼니가 매각된 후 이스트만 코닥이 판매를 이어받았고, 이후 코닥사는 자사 카메라를 같은 이름으로 판매했다. 벅스아이는 대부분의 코닥 카메라처럼 아마추어용으로 출시되었다("버튼만 누르십시오. 나머지는 우리가 할 테니"). 바르부르크는 1900년경 당시 아직 표준화되지 않은 카메라의 촬영 포맷(8.5×10인치)을 제시한다. 1895년 12월 샌타페이에서 처음 스스로 사진을 찍은 것으로 보아, 이 카메라는 현지에서 구입한 것으로 보인다.

| W124 | 아비 바르부르크,
바르부르크의 카메라를 피해 집으로
도망치는 푸에블로 인디언 여자.
왈피, 1896년 4월.

| A1 | 바르부르크가 손글씨로 보충한
지도(《콜로라도 남부, 유타 남부,
뉴멕시코와 애리조나의 옛 유적》).
출처: Emil Schmidt, *Vorgeschichte
Nordamerikas im Gebiet der Vereinigten
Staaten*(Brauschweig, 1894).

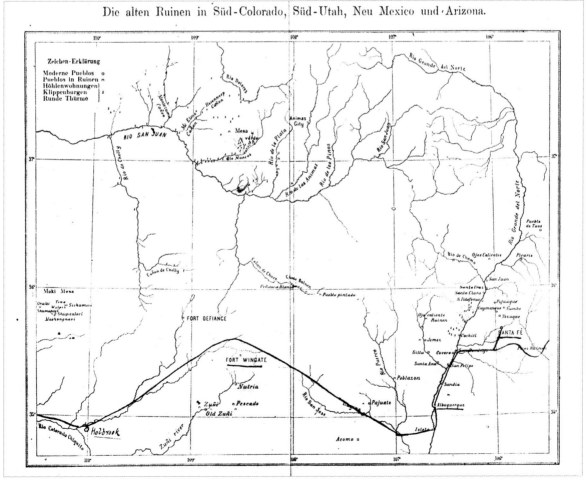

두려워해 초점을 정확하게 맞출 수 없었습니다.

| A1 | 슈미트의 책《북아메리카의 선사先史》[11]에 실린 이 지도는 로키산맥의 콜로라도 계곡을 보여줍니다. 콜로라도, 유타, 뉴멕시코와 애리조나 주의 영토가 만나는 곳에 선사 시대 주거지의 흔적들('암벽 궁전'과 동굴 주거지, 평지에 지은 주거지)뿐 아니라 한때 인디언들이 살았던 마을 집도 있습니다. 이들 부족의 이름인 스페인어 '푸에블로pueblo'는 이들이 거주하던 마을의 특징 때문에 붙은 것입니다.[12] 이 이름은 주변에서 유목 생활을 하는 다른 수렵 부족, 이를테면 아파치Apache족과 나바호Navajo족을 이들과 구별해주는 생활 방식을 가리킵니다.

| A2 | 이 사진은 만코스캐니언에 있는 이른바 암벽 궁전[13]의 모습입니다. 이 절벽 성城들은 현재 푸에블로 인디언 주거지와 공통되는 특징을 띱니다. 공간이 요새와도 같은 집합체를 형성하면서 때로는 사각형, 때로는 원형의 부지를 차지하는 것입니다. 이 사진에 보이는 공간들은, 추측컨대 오늘날 푸에블로인들이 종교적, 정치적 회합을 갖는 장소인 에스투파Estufa 또는 키바Khiva[14]와 같은 역할을 한 것으로 보입니다.

절벽 궁전은 암벽 사이의 협곡에 지어졌습니다. 이 구멍은 가파른 암벽 위쪽에 자리 잡고 있으며, 암벽의 다른 쪽은 완전히 말라버린 강바닥과 접하고 있습니다. 사진에 보이는 것은 지금까지 발견된 것 중 가장 큰 유적입니다. 바위틈의 길이가 60~70미터에 이르고 높이는 약 7미터(가장 높은 곳은 17미터)에 달하며, 벽은 막돌로 세심하게 마무리되었습니다(평지의 건축방식이 전용된 것입니다).

제 사진 여행의 경로는 다음과 같습니다. 먼저 절벽 주거지의 사례로 메사베르데,[15] 즉 '푸른 탁상 산지'에 위치한 암벽 궁전을 보고 나서, 샌타페이로 넘어가 샌타페이나 앨버커키 근처에 있는 푸에블로 인디언 마을로 향합니다. 거기에는 아직 25개의 마을이 있는데 그 중 18군데는 뉴멕시코에, 나머지 7군데는 애리조나에 있으며 모두 합쳐

11 Emil Schmidt, *Vorgeschichte Nordamerikas im Gebiet der Vereinigten Staaten*(Braunschweig, 1894).

12 [역자 주] 라틴어 'populus'에서 유래한 스페인어 'pueblo'는 '마을'과 '사람들' 모두를 뜻한다.

13 몬티주마 카운티(콜로라도)에 위치한 만코스캐니언의 암벽 궁전은 메사베르데에서 가장 큰 정착 구조물이다. 12세기에 [푸에블로인의 선조인] 아나사지Anasazi족이 사암 덩어리로 약 150개의 공간과 23개의 키바를 세웠다. 1300년경 알 수 없는 이유로 버려진 이 주거지는 1888년 아마추어 고고학자 리처드 웨더릴Richard Wetherill(1858~1910)이 재발견했으며, 메사베르데 국립공원의 가장 중요한 건축물 중 하나로 간주된다. 1895년 12월 바르부르크는 웨더릴의 알라모 목장에 거주했고, 그의 동생 존 웨더릴John Wetherill(1866~1944)이 절벽 주거지를 안내해주었다.

14 푸에블로 인디언들의 회합 장소인 키바는 대개 점토로 만들고 나무로 지붕을 덮는다. 둥근 형태 때문에 스페인어로 'estufa(오븐)'이라 불린다. 전체 혹은 일부가 지하에 위치해 사다리를 타고 들어간다. 호피족의 춤 제의 등 여러 종교적 제의를 준비하거나 수행하는 데 활용된다. 메사베르데의 키바에는 바닥에 '시파푸sipapu'라는 구멍이 뚫려 있는데, 이는 조상의 영혼이 지하계에서 지상계로 건너 오는 통로를 상징한다.

15 스페인어로 '녹색 책상'을 뜻하는 메사베르데는 숲으로 덮인 암벽산으로, 콜로라도 남서부의 뉴멕시코 경계에 위치한다. 중요한 고고학적 유물 다수가 여기서 발굴되었는데, 아나사지족이 세운 절벽 주거지 약 6백 채, 12세기에 생긴 암벽 궁전 등 대형 주거 복합물이 있다. 1906년 국립공원으로, 1978년 유네스코 세계문화유산으로 지정되었다.

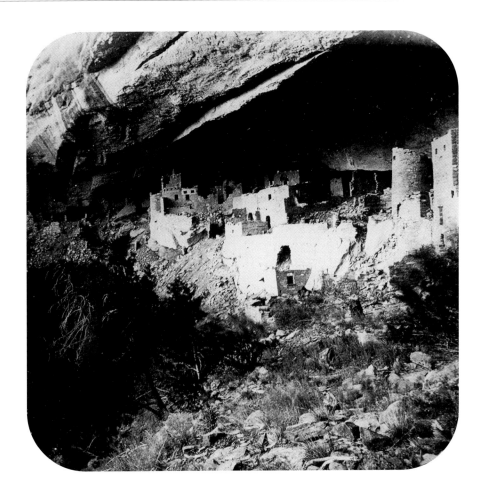

| A2 | 촬영자 불명. 아나사지족의
암벽 주거지(소위 '암벽 궁전'),
만코스캐니언, 1890년경.

약 9천 5백 명이 살고 있습니다.

　라구나[16]와 아코마[17]를 둘러 본 다음에는 포트윈게이트[18]를 거쳐 주니[19]로 향합니다. 그곳에서 홀브룩[20]으로 이동해, 푸에블로 인디언들의 거주지 가운데 가장 흥미로운 7개의 모키[21] 마을에 도달합니다.

16　라구나 푸에블로. 시볼라 카운티(뉴멕시코)에 위치한 6개 마을의 공동체로 구성된 지역으로, 1699년 만들어졌다.
17　아코마 푸에블로. 시볼라 카운티(뉴멕시코)에 위치한 3개 마을의 공동체로 구성된 지역과 아코마 인디언 보호 구역의 일부.
18　1860년 인디언 영토 관리를 위해 맥킨리 카운티(뉴멕시코)의 도시 갤럽 근처에 건설된 군대 주둔지. 바르부르크는 여기서 8일을 보내고 장교 로저 브라이언Roger B. Bryan과 친해져 주변 지역으로 답사를 가기도 했다.
19　주니 푸에블로. 맥킨레이 카운티(뉴멕시코)에 위치한 지역.
20　나바호 카운티(애리조나)에 위치한 도시. 1881년 이곳에 기차역을 건설한 대서양·태평양 철도의 엔지니어 헨리 랜돌프 홀브룩Henry Randolph Holbrook의 이름을 따서 세워졌다. 1895년부터 나바호 카운티의 행정 수도가 되었다.
21　'모키Moki'는 호피족을 일컫는 옛말로, 오늘날에는 멸칭으로 간주된다. 호피족은 스스로를 '호피투 시누무Hopituh Shi-nu-mu(평화로운 민족)'이라 부른다. 여기서 말한 7개의 마을은 바르부르크가 언급한 시초모비, 테와, 왈피(첫 번째 메사), 미스홍노비, 시모파비, 시파우로비(두 번째 메사)와 나바호 카운티(애리조나)에 있는 오라이비(세 번째 메사)이다.

절벽 주거지에 대한 노르덴셸드의 탁월한 저서[22]가 알려주듯, 이곳에 살았던 사람들이 오늘날 푸에블로인의 선조라는 점에는 의심의 여지가 없습니다. 여기서 발굴된 유물, 즉 도구나 도기, 직물 등이 그 증거입니다.

| A3 | [앞서 보여드린 사진이 노르덴셸드의 책에 실린 것들이라면] 지금 보여드리는 사진은 제가 그곳을 돌아보며 찍은 것입니다.

인디언들이 이 암벽 구멍에 주거지를 만든 것은 적의 위협을 피해 몸을 숨길 장소를 마련하거나, 오늘날 치와와의 혈거인 타라후마라Tarahumara족[23]처럼 겨울 추위를 피하려는 목적에서일 겁니다.

| A4 | 이 사진은 절벽 거주지를 보기 위해 우리[24]가 이틀 밤을 보냈던 야영지의 '캠프' 모습입니다. 유적지를 둘러보기 위해 꼬박 사흘간 말을 타고 상당히 힘겹게 이동해야 했습니다. 더구나 제가 여행한 시기는 여름이 아닌 겨울이었습니다. (이 사진들은 콜로라도 만코스의 측량사 에이브러햄 링컨 펠로스[25] 씨가 찍은 것입니다. 친절하게도 저와 동행해주셨습니다.)

◆

이제 샌타페이로 이동해봅시다. 샌타페이는 푸에블로 인디언 연구를 위해 살펴 봐야 할 미국 서부 문명의 출발점입니다.

| A5 | 샌타페이는 뉴멕시코의 주도州都로, 해발 2천 미터 높이에 있고 인구는 약 6천 명입니다. 사진 앞쪽에 이 지역의 변변찮은 식물들이 보입니다. 여기서 자라는 식물은 샐비어 덤불, 노간주나무, 어린 삿갓 솔과 작은 향나무 뿐입니다. 계단 형태로 된 이 고원의 황량함에 이 식물들이 그나마 생기를 부여합니다.

22 Gustaf Nordenskiöd, *The Cliff Dwellers of the Mesa Verde, Southwestern Colorado, Their Pottery and Implements* (Stockholm u. Chicago, 1893). 바르부르크는 1895년 10월 23일 스미스소니언 연구소에서 이 책을 검토했다.
23 멕시코 치와와주에 거주하는 민족으로, 오늘날에도 그 일부가 시에라마드레옥시덴탈산맥의 산악과 계곡의 동굴 주거지에서 살고 있다.
24 바르부르크는 존 웨더릴, 에이브러햄 링컨 펠로스 및 그의 처남 제임스 러브James Loeb(1867~1933)와 동행했다. 은행가이자 예술품 수집가인 러브는 1912년 러브 고전 도서관을 세웠다.
25 Abraham Lincoln Fellows(1864~1942). 예일 대학을 졸업하고 1887년 콜로라도로 이주하여 몬티주마밸리 관개사에서 하천 공사 엔지니어로 일했다. 후에 작은 마을인 만코스가 속한 몬티주마 카운티의 토지 측량 업무를 맡았다. 1897년 펠로스는 콜로라도의 주 엔지니어 대변인이자 미합중국 지질학 측량소의 수로학 담당자로 임명되었다. 1901년 펠로스는 윌리엄 토런스William W. Torrence와 함께 콜로라도 거니슨 블랙캐니언을 통과하는 위험한 답사에 성공했고, 그 과정을 코닥 카메라로 기록했다. 바르부르크는 절벽 주거지 여행에 동행하기 위해 펠로스를 초청했으며, 이 시점에는 아직 사진기를 가지고 있지 않았기에 그에게 코닥 카메라를 가져와 달라고 부탁했다. 펠로스는 이때 찍은 네거티브 필름을 1896년 1월 뉴욕에 있던 바르부르크에게 보냈다.

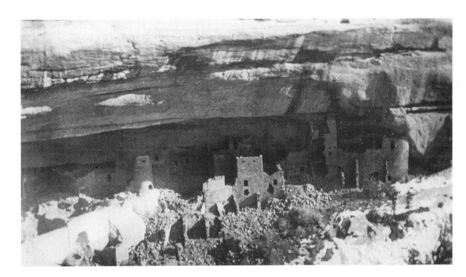

| A3 | 에이브러햄 링컨 펠로스. 아나사지족의 암벽 주거지('암벽 궁전'). 만코스캐니언, 1895년 12월.

| A4 | 에이브러햄 링컨 펠로스. 바르부르크(오른쪽)와 동행자 제임스 러브, 존 웨더릴, 암벽 궁전 근처. 만코스캐니언, 1895년 12월.

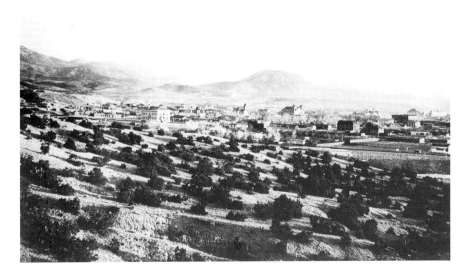

| A5 | 촬영자 불명. 북서쪽에서 바라본 샌타페이. 1890~1895년경.

| A6 | 아비 바르부르크.
팰러스가의 촌장 집무실 아케이드에서
기다리는 멕시코인과 행인. 샌타페이
광장에서 촬영. 샌타페이, 1895년 12월
혹은 1896년 1월.

| A6 | 이 사진은 샌타페이의 시장 광장 '피아자Piazza'[26]의 모습입니다. 게으른 멕시코인 몇 명이 햇볕을 쬐고 있습니다. 이런 시장 광장은 미국 내 스페인계 지역의 모든 도시에서 볼 수 있습니다.

| A7 | 샌타페이의 전형적인 거리 모습입니다. 아도베adobe,[27] 즉 마른 점토 벽돌로 지은 단층 집들이 좌우로 늘어서 있습니다. 가운데에는 도시에 땔감을 운반하는 당나귀 '부로burro'가 있습니다. 미국 문화의 상징이자 그늘을 제공하는 높은 전봇대들도 보입니다.

| A7a | 샌타페이 라미 근처에 있는 인디언 암벽화[28]입니다. 자그마치 6시간을 헤맨 끝에 이 절벽에 도착했기에 늦은 오후에야 사진을 찍을 수 있었습니다. 식물과 가면, 동물

26 1610년경 생겨난 도시 중심지의 샌타페이 광장. 원래는 군 주둔지였다. 현재는 국립 역사 유적지로 지정되었다.
27 스페인어에서 나온 개념으로, 건조시킨 점토 벽돌이라는 건축 자재 및 그 자재로 지어진 건물을 모두 지칭한다.
28 갈리스테오 분지에 위치한 푸에블로 산크리스토발 유적 북쪽 라미 근처의 사암 바위에는 콜럼버스 이전 시대에 제작된 그림과 각인화刻印畵가 있다. 이들 그림에는 사냥 장면, 사람이나 신화적 형상, 이를테면 뿔 달린 뱀 아완유Awanyu가 그려져 있는데, 테와Tewa족의 신인 이 뱀의 구불구불한 몸통은 번개를 상징한다. 몸통 부분에 별이 그려진 "오른쪽에 네발 달린 동물"은 연구에 의해 곰으로 확인되었다.

| A7 | 아비 바르부르크.
장작을 나르는 당나귀가 있는
샌프란시스코 거리. 샌타페이,
1895년 12월 혹은 1896년 1월.

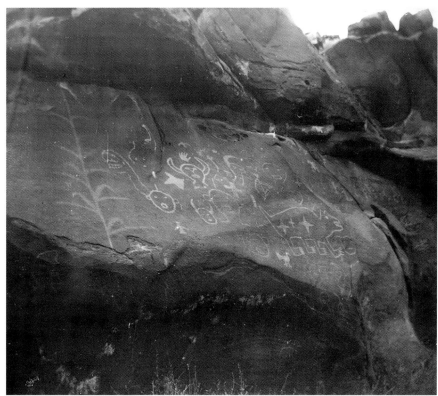

| A7a | 아비 바르부르크.
콜럼버스 이전 시대 암벽화.
푸에블로 산크리스토발 유적 북쪽,
라미(샌타페이카운티), 1895년 12월.

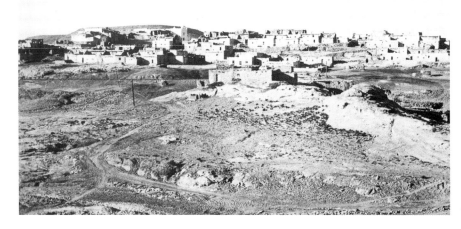

| A8 | 프레더릭 해머 모드Frederic Hamer Maude. 라구나 푸에블로 전경. 1895~1896년.

| A9 | 프레더릭 해머 모드, 라구나 푸에블로의 집들. 1895~1896년.

의 모습이 일부는 암각으로, 일부는 붉은 물감으로 그려져 있습니다. 왜 이런 그림을 그렸는지, 그려진 시기가 언제인지는 모릅니다. 오른쪽에 네발 달린 동물(곰일지도 모르겠습니다)을 장식적으로 묘사한 것이 흥미롭습니다. 세심하게 나란히 늘어놓은 발의 모양에서 고전기 그리스식 사행蛇行 무늬가 생겨났습니다.

| A8 | 이 사진은 인디언 마을 라구나를 보여줍니다. 라구나는 미국의 도시 앨버커키에서 2시간이면 갈 수 있으며, 기차가 서는 곳이기도 합니다. 대서양 노선과 태평양 노선 철도가 에워싸는 언덕 위에 기차역이 그림처럼 자리 잡고 있습니다.

| A9 | 이 사진은 인디언 주거지의 구조를 좀 더 자세히 보여줍니다. 한 여인이 2층으로 들어가려고 사다리를 올라가는 모습이 보이십니까? 이전에는 지층도 위쪽으로만 출입

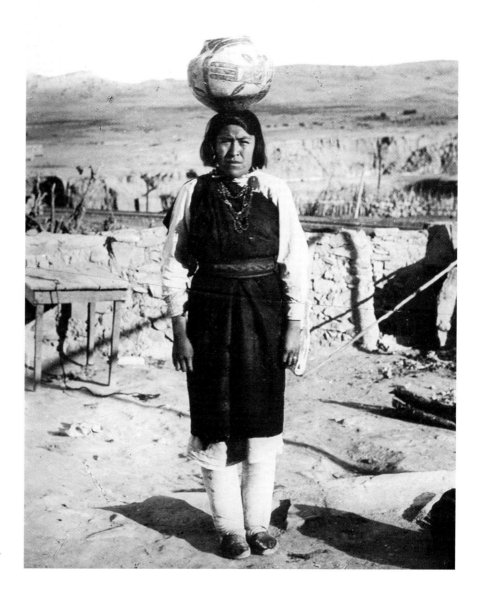

| A10 | 프레더릭 해머 모드.
물을 나르는 루이즈 빌링스. 머리
위에 시키얏키 리바이벌 양식의
단지를 이고 있다. 라구나 푸에블로,
1895~1896년.

할 수 있었습니다. 지층은 적이 공격해 올 때 강고한 토대로 저항할 수 있도록 창문 없
는 창고로만 사용되었습니다. 이 주거지 또한 아도베로 지어졌습니다.

| A10 | 라구나 출신 젊은 여성의 모습입니다. 루이즈 빌링스Louise Billings라는 미국식
이름을 가지고 있습니다. 전형적인 푸에블로 여성 복장을 하고 있습니다. 무릎까지 오
는, 셔츠처럼 생긴 갈색 치마에 붉은색 허리띠를 두르고, 다리에는 가죽 끈을 동여맨 채
모카신을 신고 있습니다. 무릎 부분이 자유로운 원피스는 이 인디언 여성이 하는 일에
적합합니다. 이 소녀는 4킬로미터 떨어진 지역에서 와서, 여기 보시는 물통에 물을 길

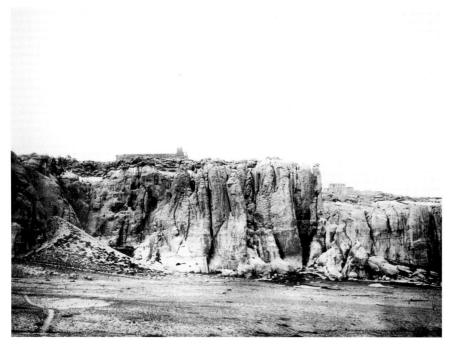

| A11 | 조지 휘턴 제임스.
산에스테반 델레이 선교교회가 보이는
메사엔칸타다 전경. 푸에블로 아코마.
1886년 혹은 1895년.

| A12 | 조지 휘턴 제임스.
촬영자의 여행단 일행이 있는
메사엔칸타다 전경. 푸에블로 아코마.
1886년 혹은 1895년.

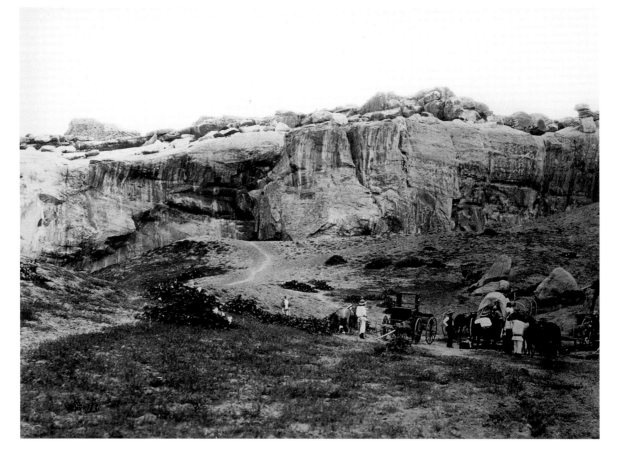

어 고지대의 마을까지 운반해야 합니다. 그 마을 주거지의 각 층은 다시 사다리를 타고 올라가야 합니다.

| A11 | 여기 보시는 이 암벽 위에 절벽 마을 아코마가 있습니다. 이곳이 인디언 마을의 원형을 그대로 유지하고 있는 이유는 가장 가까운 기차역이 20킬로미터나 떨어져 있기 때문입니다.

멀리서 보면 이 마을은 사막 한가운데 있는 헬골란트[29]처럼 보입니다. 헬골란트는 해발 53미터 높이인데, 이 마을의 고도는 그 두 배가 넘는 120미터입니다.

저는 1896년 1월 초 멕시코의 쿠베로[30]라는 마을에서 운 좋게도 프랑스인 가톨릭 신부 쥐야르[31]를 만났습니다. 그 역시 신도들을 만나러 아코마로 가려던 차였습니다. 푸에블로 인디언 일부는 지금도 가톨릭교도입니다. 1680년까지 계속된 스페인의 지배[32]가 이 붉은 피부의 이교도들을 문명화된 기독교인으로 만들어놓은 탓입니다.

그런데 1680년 푸에블로인들이 스페인 지배에 대항해 봉기를 일으켜 이교 문화를 부분적으로나마 부활시켰습니다. 어떤 지역에서는 이교도와 가톨릭교회 사이에 개혁적 타협이 이루어졌고, 몇몇 지역, 예를 들어 모키 인디언 지역의 봉기는 전면적인 기독교 거부로 끝나기도 했습니다.

| A12 | 쥐야르 신부와 함께 아코마로 향했습니다. 우리가 타고 간 마차 두 대는 언덕 아래에 세워두었습니다. (사진에서 보시는 것은 우리 마차가 아닙니다.) 인디언들이 종을 울리고는 언덕 아래로 내려와 우리를 위쪽으로 안내했습니다. 마을 촌장Gobernado[33]이 우리와 마부 두 명에게 널찍한 방을 내주어 그날 저녁과 밤은 편안하게 보냈습니다. 우리 방에 마을 유지들이 다 모여 제가 그들과 말을 트도록 친절하게 도와주었습니다.

29 [역자 주] 북해에 위치한 섬으로, 1890년 독일 슐레스비히홀슈타인주에 귀속되었다.

30 멕시코 인들이 세운 시볼라 카운티(뉴멕시코)에 있는 장소로, 샌타페이 철도사의 대륙 횡단 철도 노선이 설치되어 있다.

31 조르주 쥐야르George J. Juillard(1867~?). 프랑스 태생의 가톨릭 비교구 사제. 1888년 미국에서 은퇴한 뒤 1893년부터 1910년까지 간헐적으로 갤럽의 성직자 모임을 이끌었으며, 미사를 주관하고 고해성사를 받기 위해 정기적으로 주변을 방문했다.

32 1680년 샌타페이 드누에보 멕시코(오늘날 뉴멕시코)의 푸에블로 인디언들이 수십 년에 걸친 스페인의 선교 활동과 정치적 억압에 맞서 스페인 지배자에 대항해 봉기를 일으켰다. 산후안 출신의 테와족 포파이Po'pay(2005년 워싱턴 국회의사당 내 국립 인상관에 그의 동상이 세워졌다)의 주도로 스페인인 약 4백 명을 사살하고 식민지인을 전부 몰아냈다. 스페인 왕권은 1692년이 되어서야 지배권을 회복할 수 있었다.

33 오늘날까지도 아코마 푸에블로 지역은 아코마족이 선출한 촌장이 통치한다. 1885년부터 1889년까지는 베스트팔렌 브라켈 출신의 유대계 독일인 상인 솔로몬 비보Solomon Bibo가 촌장으로 선출되었는데, 외지인으로서는 전무한 일이었다. 그는 인디언 언어를 여럿 습득하고 아코마족과 결혼했으며, 마을에 근대적 교육 체계를 도입하고 미국 정부에 맞서 아코마 푸에블로의 이해관계를 대변했다. 비보는 1898년까지도 아코마 푸에블로 내의 영향력 있는 인물로서 생존해 있었는데, 바르부르크는 그에게 다른 지역 방문을 위한 추천서를 받고 함께 작업했다.

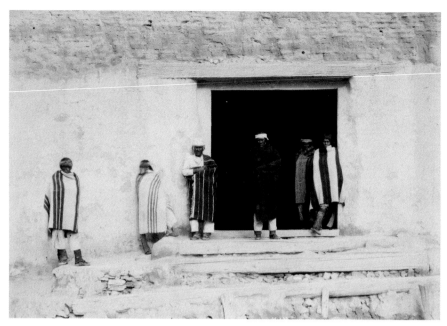

| A13 | 조지 휘턴 제임스. 아코마의 촌장 에우세비우스Eusebius (왼쪽에서 세 번째)와 공무원이 산에스테반 델레이 선교교회 입구에서 있다. 푸에블로 아코마, 1886년.

| A13 | 다음날 미사가 있었습니다. 마을 관리들이 성당 문 앞에 서서 사람들이 다 왔는지 확인하고 마을 촌장은 오지 않은 사람들을 큰 소리로 불러들였습니다.

| A14 | 성당 안³⁴에 붉은 물감으로 그린 장식이 눈에 띄었습니다. 아래를 향해 내려가는 계단 모양을 대칭으로 그려놓은 것입니다. 라구나 성당³⁵에서 그 장식을 처음 보았을 때 그곳 인디언 덕에 그것이 푸에블로인들이 이교적 방식으로 땅과 하늘을 비와 뇌우의 발생에 관련지어 묘사하는 기호라는 걸 알게 되었습니다.

| A14a | 말씀드린 장식을 좀 더 자세히 보실 수 있습니다. 이 장식의 상세한 의미는 여기서 다루지 않겠습니다.

방금 슬라이드로 보여드린 사진들은 제임스 교수가 찍은 것입니다. 그는 우리보다 몇 달 앞서 이 사진들을 찍었습니다. 이 사진들이 있다는 걸 몰랐던 저는 미사가 끝난 후 쥐야르 신부에게 성당 열쇠를 얻어 그 장식을 찬찬히 분석하고 사진으로 남기려 했

34 아코마에 있는 단일 신랑身廊 교회 산에스테반 델레이는 17세기 초에 지어진 옛 건물의 잔해를 활용하여 1697년부터 1770년에 건설, 1725년 개축되었다. 바르부르크가 방문한 당시 교회는 날씨 때문에 심하게 훼손되어 있었고, 그로 인해 1926년부터 1927년까지 재차 보수되었다. 바르부르크가 언급했듯 교회 신랑 내부에는 계단 모양 요소들이 그려진 대칭적 아치 형상이 있다.

35 수도원이자 교회인 산호세 데라라구나는 1699년 건설, 1766년에 개축되었으나 19세기 후반 일부가 붕괴되어 1932년부터 전면 보수되었다. 제단 위 그림에는 태양, 달, 별과 무지개가 상징적으로 묘사되어 있고, 부분적으로는 인디언 장식으로 마무리되었다. 바르부르크가 언급한, 순수한 인디언적 형태를 띤 무지개와 계단 모양 구성은 측벽에 붉은색과 검은색으로 그려진 장식적인 동식물 모티브였는데, 건물 복원과 근대적 보수로 인해 현재는 훼손되었다.

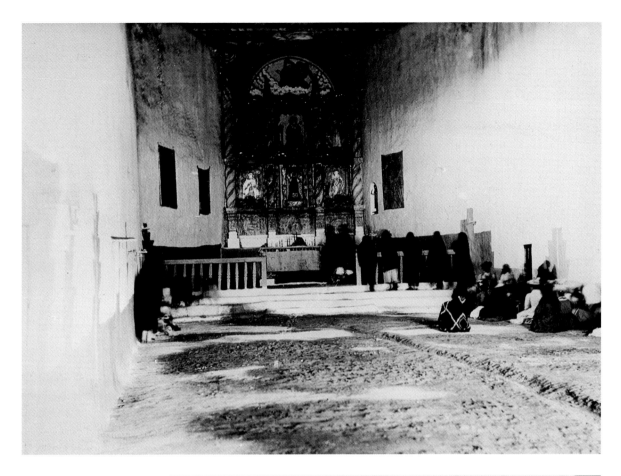

| A14 | 조지 휘턴 제임스.
산에스테반 델레이 선교교회의
아침 미사. 푸에블로 아코마, 1886년.

| A14a | 조지 휘턴 제임스.
산에스테반 델레이 선교교회
내부 정경. 신자들과 인디언 벽화가
있다. 푸에블로 아코마, 1886년
혹은 1895년.

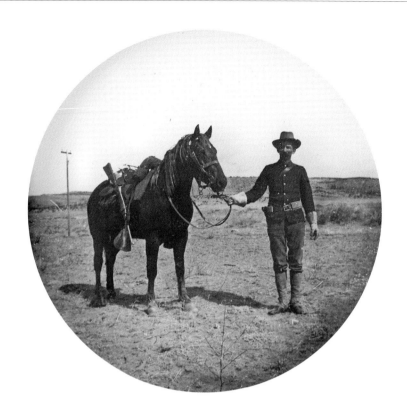

| **A15** | 촬영자 불명, 헨리 보스로
추정. 말과 함께 있는 미 기병대 군인.
1890~1895년.

습니다. 그런데 갑자기 성당 열쇠가 어디론가 사라져 버렸고, 마을 사람들도 갑작스럽게 사진 앞에서 미신적 두려움을 느끼는 바람에 이 흥미로운 장식을 찍지는 못했습니다. 하마터면 이 체류가 쥐야르 신부와 신도들 사이의 고약한 불화로 끝날 뻔 했습니다.

이 일화를 이렇게 자세히 말씀드리는 건, 먼 서부 지역에서 사진을 즐겨 찍는 사람들이 맞닥뜨릴 수 있는 당혹감에 대해 알려드리기 위해서입니다.

| A15 | 이 사진은 완전무장한 미국 군인을 보여줍니다. 겉보기에는 군인이라기보다는 포트윈게이트에서 본 사격회 회원에 더 가까워 보입니다. 저는 한 장교와 함께 포트윈게이트에서 약 70킬로미터 떨어진 인디언 마을 주니에 다녀왔습니다.

| A16 | 우리 마차입니다. 버새 네 마리가 끄는 야전차로, 소개받은 포트윈게이트의 연대장[36]이 내어준 것입니다.

| A17 | 이 사진은 우뚝 솟은 절벽 산 주변의 황량한 고원 풍경을 잘 보여줍니다. 황량해

36 조지 깁슨 헌트George Gibson Huntt(1835~1914). 포트윈게이트의 미국 제2차 기병연대 대령이자 지휘자로, 1898년 퇴역했다. 미 육군 소령 조지 홀 버턴George Hall Burton(1843~1917)은 홀브룩에 주둔하던 헌트에게 보낼 추천서를 바르부르크에게 써 주었다.

| A16 | 아비 바르부르크. 바르부르크의 마차. 마차 안에는 브라이언 소령. 포트윈게이트와 주니 푸에블로 사이, 1896년 4월.

| A17 | 촬영자 불명. 도와 야란 ('옥수수 산') 암벽산 전경. 주니 푸에블로 근처, 1890~1895년경.

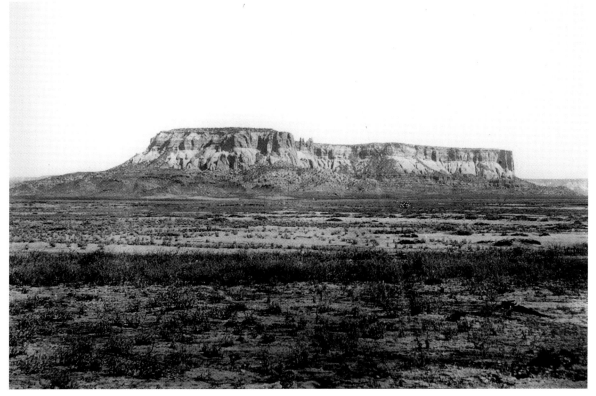

| A18 | 촬영자 불명.
태양 제사장('페퀸').
주니 푸에블로, 1895~1896년경.

보이는 이 땅에 약간의 비가 내리면 인디언들은 옥수수, 콩, 감자 등을 비롯해 스페인 사람들에게 재배법을 배운 뿌리 식물과 복숭아를 재배합니다. 덧붙여 말씀드리면 인디언들은 정부 지원 없이 농사와 목축으로 자급자족합니다.

| A18 | 주니 마을 태양 형제단의 늙은 제사장[37]입니다. 지혜로운 나이든 '추장cacique'[38]

37 여기서 바르부르크가 언급하는 것은 주니 마을의 태양 제사장 '페퀸pekwin'이다. 그는 점성술적 관측에 의거해 제사 날짜를 정하는 임무를 맡고 있었다. 퓨케스는 이 정신적 지도자를 '태양의 사제priests of the sun'라고 칭했다. 이 사진에 찍힌 태양 제사장은 점성술적 계산을 잘못해서 흉작이 들었다는 이유로 1896년 폐위되었다.

| **A19** | 아비 바르부르크.
브라이언 소령, 주니족 소녀,
바르부르크의 통역자 닉.
주니 푸에블로, 1896년 4월.

유형입니다. 그가 두르고 있는 다채로운 색의 천은 나바호족이 만든 것입니다. 나바호
는 유목 생활을 하는 인디언 집단으로, 오늘날에도 푸에블로 마을 근처에서 수렵을 합
니다.

| **A19** | 훼방꾼들이 있는 사진입니다.

　브라이언 소령[39]과 통역자 닉[40]이 주니 마을 소녀를 붙들고 있습니다. 주니 마을 여
행은 생각만큼 순조롭지는 못했습니다. 먼지 폭풍이 일어 우리를 이틀이나 집에 붙잡
아 놓았고, 그 사이 주니 인디언들 대부분이 밭을 갈기 위해 마을을 떠났기 때문입니다.

38　'추장'을 의미하는 스페인어 'cacique'는 대개 라틴아메리카 인디언 추장을 가리키는 말이다. 바르부르크가 이 스
페인어 단어를 사용한 것은 퓨케스가 논문에서 최고 제사장을 "태양의 추장Cacique of the Sun"이라 칭했기 때문일 것
이다.

39　장교 로저 브라이언Roger B. Bryan(1860~1926). 테네시주 출생으로, 포트커스터, 포트레번워스, 포트후아추카
를 거쳐 1895년 10월부터는 포트윈게이트(제2기병연대)에, 이후에는 쿠바와 푸에르토리코, 마닐라에 주둔했다. 자서
전 *An Average American Army Officer: An Autobiography*(San Diego, 1914)를 남겼는데, 여기서 1896년 여름과 가
을에 다녀온 푸에블로 인디언 지역 탐사에 대해 썼다.

40　인디언 이름 및 생몰년은 알려지지 않았다. 바르부르크를 위해 통역을 담당했으며 호피 단어집을 만들기도 했다.

40

| A20 | 아비 바르부르크.
애치슨-토피카-샌타페이 철로 전경.
홀브룩, 1896년 4월.

| A21 | 아비 바르부르크.
바르부르크의 마부 프랭크 앨런,
그 뒤로 홀브룩 호텔과 호텔 주인
프랜시스 저크. 홀브룩, 1896년 4월.

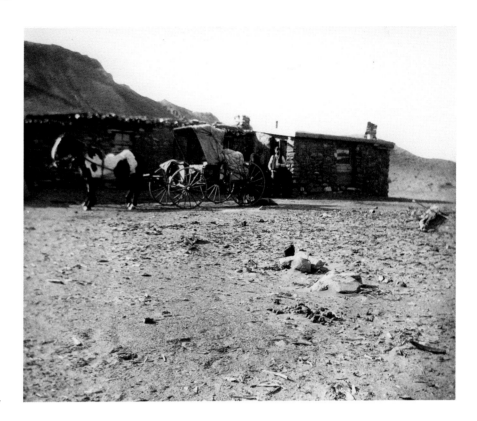

| A22 | 아비 바르부르크.
바르부르크의 2인용 마차,
마부 프랭크 앨런, 앨버트 모팽이
있는 교역소. 비다호치, 1896년 4월.

| A20 | **홀브룩**의 풍경입니다. 애리조나에 있는 작은 도시로, 약 3백 명이 살고 있습니다. 철도 정거장이 들어서기에는 적은 인구지요. 매일 이 철로를 보며 이 음울한 곳에서 다시 나갈 수 있을 거라고 안심했습니다.

| A21 | 홀브룩에서 약 130킬로미터 떨어진 상인 킴[41]의 거주지까지 가려면 이틀이 걸립니다. 거기서 모키 인디언 거주지까지는 약 20킬로미터를 더 가야 합니다. 사진에서 보시는 것은 여행 마차, 그리고 모르몬교도인 마부 프랭크 앨런[42]입니다. 그 뒤에 있는 것이 홀브룩의 호텔입니다. 문 앞에 호텔 주인 저크[43] 씨가 서 있습니다.

| A22 | 8시간 동안 힘겹게 마차를 달린 끝에 비다호치[44]에 도착했습니다. 거기에 숙박

41 토머스 바커 킴Thomas Varker Keam(1842~1904). 영국 켄윈(콘월의 정착촌) 출생으로, 1874년 퇴역한 뒤 인디언 사무국의 허가를 받아 거래소를 운영하면서 나바호 카운티(애리조나)에서 킴스캐니언의 기반을 세웠다. 호피족 및 나바호족과 거래하면서 이들이 만든 도기를 판매하고 언어를 배웠으며, 스코틀랜드 출신의 알렉산더 M. 스티븐Alexander M. Stephen(1846~1894)과 함께 선사 시대 인디언 유물 일부를 포함한 광범위한 컬렉션을 수집했다. 이 컬렉션은 이후 스미스소니언 연구소(워싱턴), 필드 박물관(시카고), 피보디 고고학·민족학 박물관(캠브리지), 베를린 민속 박물관을 비롯한 유럽의 여러 박물관으로 이관되었다.
42 켄터키 조지타운 태생인 병장 프랭크 앨런Frank Allen(1859~?)으로 추정된다. 1900년경 포트윈게이트 제9기병연대에서 일하다가 바르부르크 일행의 마차를 몰게 되었을 것이다.

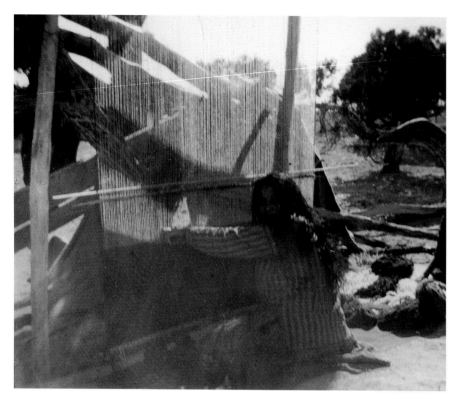

| A23 | 아비 바르부르크.
직조기로 덮개를 짜는 나바호 여자.
비다호치와 킴스캐니언 사이,
1896년 4월.

| A24 | 아비 바르부르크.
어린 소녀와 같이 있는 나바호 여자.
비다호치와 킴스캐니언 사이,
1896년 4월.

| A25 | 아비 바르부르크.
어린 소녀, 물 긴는 여자와 같이 있는
나바호 여자. 비다호치와 킴스캐니언
사이, 1896년 4월.

할 수 있는 집이 있었습니다. 집주인 모팽[45] 씨가 자기 침실을 내준 것입니다.

| A23-24 | 다음날 우리는 독특한 장면과 마주쳤습니다. 야외에서 천을 짜고 있던 나바호 여성을 만난 것입니다.

| A25 | 통에 물을 나르던 어린 소녀가 나타났습니다.

43　프리메이슨 단원 프랜시스 저크Francis M. Zuck(1838~1909). 홀브룩 하우스 호텔('더 홀브룩')의 소유자로, 1882년 무역상으로 홀브룩에 왔다가 그 도시의 지주가 되었으며 도시 건설을 위한 부동산 업자로 눌러앉았다. 홀브룩 수륙회사에서 일하면서 나바호 카운티의 치안관 겸 법원장을 역임했다.

44　Bida Hochi, Bitahochee 또는 Bita Hochee 라고도 쓴다. 1870년 마차 정류소로 처음 세워졌고, 1888년부터는 나바호 카운티(애리조나)의 인디언 웰스 근처에서 나는 나바호족 생산물 거래소가 되었다. 홀브룩과 킴스캐니언 중간에 있다.

45　앨버트 모팽Albert E. Maupin(1859~1932). 캔자스 출생의 '인디언 무역상'으로, 1900년경 무역 거래소를 가지고 있었다. 여행 일기에서 바르부르크는 그가 "침낭에 들어가 손님들과 같이 침대에서 숙박했다"고 썼다.

| A28 | 아비 바르부르크.
토머스 바커 킴의 교역소 전경.
킴스캐니언, 1896년 4월.

| A29 | 아비 바르부르크.
자기 집 앞에 선 토머스 바커 킴.
킴스캐니언, 1896년 4월.

| A30 | 아비 바르부르크.
토머스 바커 킴의 고용인인
테와족 인디언 퍼시.
킴스캐니언, 1896년 4월.

| A28 | 그날 밤 우리는 킴스캐니언에 도착했습니다. 농사용 건물과 주거지 여럿에 가게 한 채로 이루어진 농가입니다. 이 가게에서 인디언들과 거래가 이루어집니다. 킴 씨는 인가받은 상인입니다. 스코틀랜드 출신[46]으로 원래는 20년 전 금을 찾아 이 지역에 왔습니다. 지금은 이 지역과 바깥 세상을 주기적으로 연결하는 일을 정력적으로 벌이고 있습니다.

유적지 발굴이 처음 체계적으로 이루어지게 된 것도 킴 씨 덕분입니다. 그 유적지에서는 오래된 도기 파편들 중 가장 진기한 것들이 발굴되었습니다. 그 일부라도 얻을 수 있지 않을까 희망하며 킴 씨의 농가로 향했습니다.

| A29 | 킴 씨가 자기 집 앞에 서 있습니다.

| A30 | [킴 씨 가게에서 일하는] 헌신적인 일꾼 퍼시[47]입니다.

46 토머스 바커 킴은 스코틀랜드가 아니라 영국 콘월 출생이다.
47 Percy. 인디언 이름과 생몰년은 알려져 있지 않다. 바르부르크에 의하면 퍼시는 왈피(첫번째 메사)의 테와족 집단에 속한 17세 인디언이다.

| A31 | 손님이 왔습니다. 당나귀 두 마리에 자신과 아이들 네 명을 나누어 태운 늙은 인디언입니다. 병든 자식을 만나러 킴스캐니언에서 약 4킬로미터 떨어진 인디언 학교[48]로 가는 중입니다.

| A32 | 첫 번째 메사에서 온 모키 인디언 소녀입니다. 머리를 둥글게 말아 올리고 있습니다. 결혼하지 않았음을 보여주는 표식입니다.

| A31 | 아비 바르부르크. 킴스캐니언 기숙학교로 향하는 호피 가족. 킴스캐니언, 1896년 4월.

48 지금도 운영 중인 킴스캐니언 기숙학교. 1887년 50명의 학생으로 개교했고, 1899년에는 수용 정원인 70명을 초과해 86명의 학생들을 받았다. 인디언 사무국이 펜실베이니아주의 칼라일 인디언 실업학교를 모델로 해 건립한 국립기숙학교로, 토머스 바커 킴의 거래소 부지에 세워졌다. 아메리카 원주민 아동은 의무적으로 이 학교에 가야 했는데, 킴스캐니언 기숙학교와 마찬가지로 아이들을 끌고 오는 등 강제 조처가 이루어졌다. 아이들은 전통 복식과 머리 모양을 버리고 유럽·미국식 이름을 받는 등 동화를 강요받았다. 호피족을 위해 활동한 킴은 미국 정부에 이 학교 설립을 요구하는 청원서를 제출했고, 거기에 인디언 아이들이 "미국식 언어와 노동 방식"을 배워야 한다고 썼다.

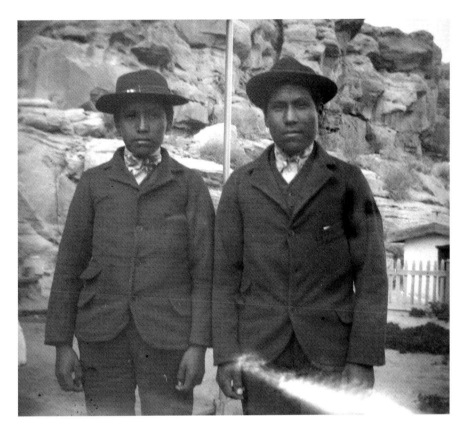

| W131 | 아비 바르부르크.
유럽계 미국인 복장을 한 킴스캐니언
기숙학교의 호피족 학생.
킴스캐니언, 1896년 4월 혹은 5월.

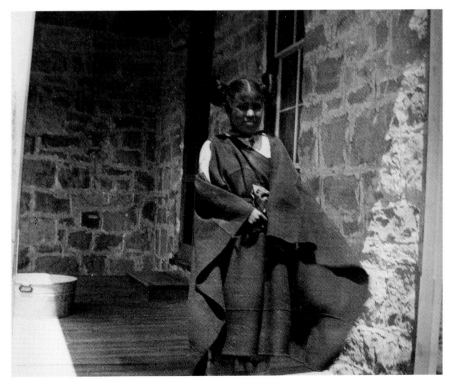

| A32 | 아비 바르부르크.
토머스 바커 킴의 집 앞에 있는
호피 소녀. 킴스캐니언, 1896년 4월.

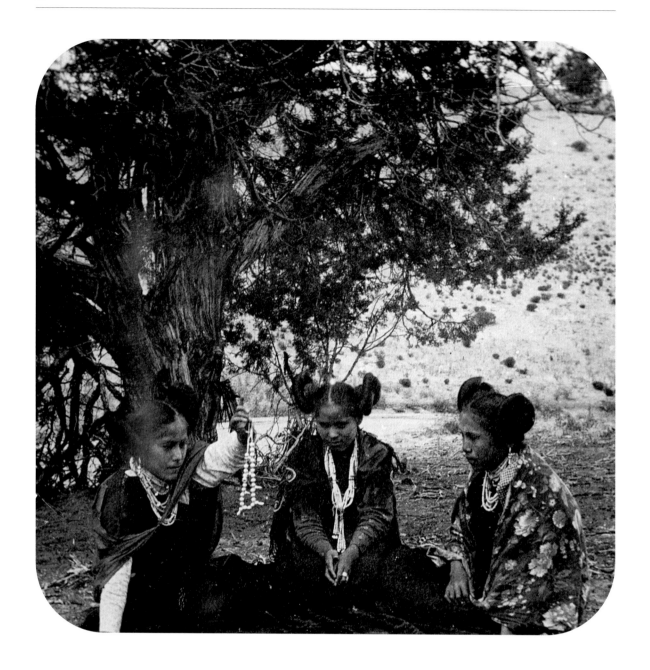

| A32a | 킴 씨 집 앞에 있는 모키족 소녀 세 명입니다. 이 사진은 킴 씨가 대형 카메라로 찍은 것입니다.

| A33-36 | 이어지는 네 장은 나바호족을 찍은 스냅 사진입니다. 건물 앞에서 아침식사를 하며 쉬고 있습니다. 이 사진들에는 나바호족의 표정이 잘 나타나 있는데, 이들은 보통 사진 찍히는 걸 꺼립니다.

| A32a | 토머스 바커 킴. 토머스 바커 킴의 교역소 마당에 있는 호피족 소녀 세 명. 킴스캐니언, 1896년 4월.

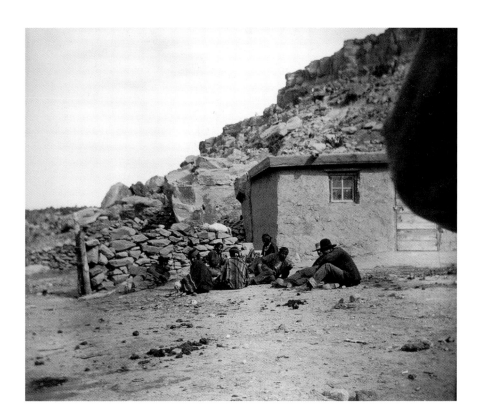

| A33 | 아비 바르부르크,
토머스 바커 킴의 교역소 앞에
있는 나바호족 무리, 킴스캐니언,
1896년 4월.

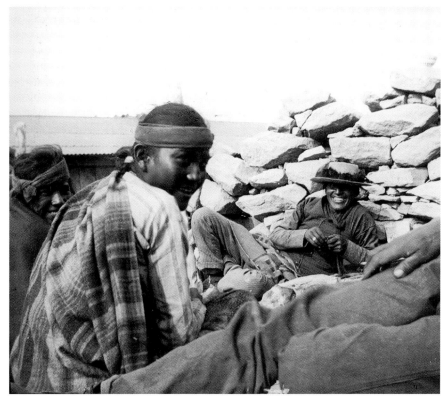

| A34 | 아비 바르부르크,
토머스 바커 킴의 교역소 앞에 있는
나바호족 무리(남자들 근접 촬영).
킴스캐니언, 1896년 4월.

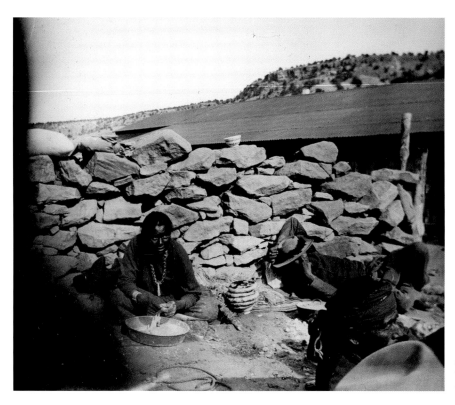

| A35 | 아비 바르부르크.
토머스 바커 킴의 교역소 앞에 있는
나바호족 무리(식사 준비 중인 여자
근접 촬영). 킴스캐니언, 1896년 4월.

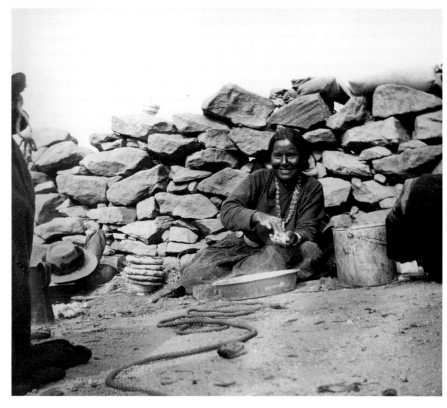

| A36 | 아비 바르부르크.
토머스 바커 킴의 교역소 앞에 있는
나바호족 무리(식사 준비 중인 여자
근접 촬영). 킴스캐니언, 1896년 4월.

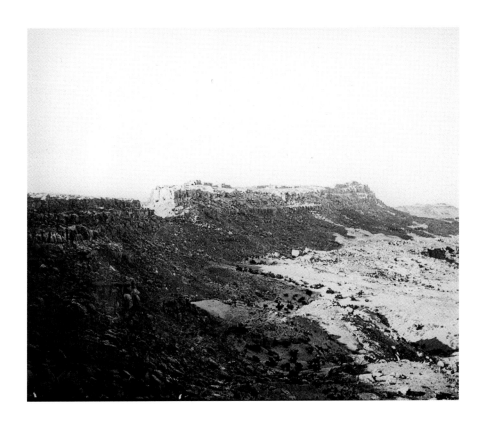

| A37 | 아비 바르부르크.
왈피 마을이 있는 암벽 산의
첫 번째 메사, 킴스캐니언 근처
남동쪽에서 촬영. 1896년 4월.

◆

| A37 | (직선 거리 약 15킬로미터 간격으로) 나란히 늘어선 메사 정상 세 개, 해발 200~220미터 사이에 일곱 개의 모키족 마을이 자리 잡고 있습니다.

사진에서 첫 번째 메사를 보실 수 있는데요, 그 위에 왈피, 시초모비, 테와 마을이 있습니다. 자세히 보시면 집 세 채를 구분하실 수 있을 겁니다. 집들이 절벽의 색깔과 모양을 흉내 낸 것처럼 보입니다.

두번째 메사에는 시파우로비, 미스홍노비, 시모파비 마을이 있습니다.

가장 먼 메사에 오라이비 마을[49]이 있습니다. 저 마을이 여행의 최종 목적지입니다. 철로에서 가장 멀리 (킴스캐니언에서도 70킬로미터나) 떨어져 있어서, 시원적 상태를 여기서 발견할 수 있을 거라 기대했습니다.

49 나바호 카운티(애리조나)에 있는 호피족 거주지로, 호피족 문화의 중심지다. 19세기 중반부터 점점 더 많은 선교사, 상인, 탐험가, 관광객이 건축물과 호피족의 춤 제의에 특히 관심을 갖고 몰려들었다. 1870년경 오라이비와 주변 거주지에 대한 사진 기록이 시작되었다. 1874년 오라이비 근처의 킴스캐니언에 호피 인디언 사무국이 설치되었고, 1892년에는 호피 인디언 보호구역으로 지정되었다.

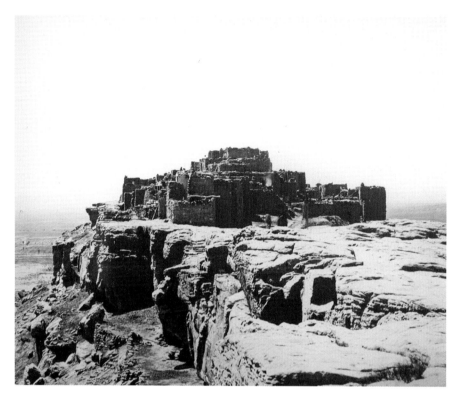

| A38 | 아비 바르부르크.
왈피 마을 전경, 북서쪽에서 촬영.
왈피, 1896년 4월.

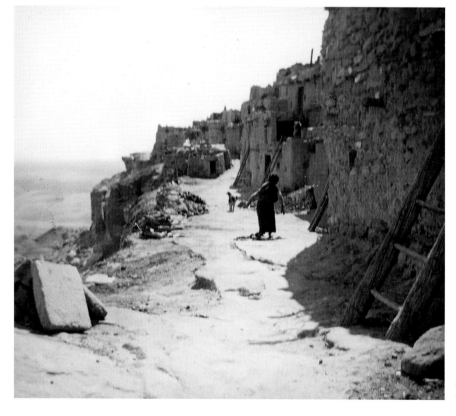

| A39 | 아비 바르부르크.
호피족 인디언 여자와 왈피 마을 집들,
북동쪽에서 촬영. 왈피, 1896년 4월.

| A40 | 아비 바르부르크, 사다리가 있는 나무 구조물 ("파수꾼의 초소"). 세 번째 메사 근처, 1896년 4월 혹은 5월.

| A38 | 첫 번째 메사의 왈피 마을입니다. 벌통처럼 생긴 암석 덩어리입니다.

| A39 | 왈피 마을의 거리입니다.

| A40 | 오라이비로 가는 길입니다. 파수꾼의 초소가 있습니다.

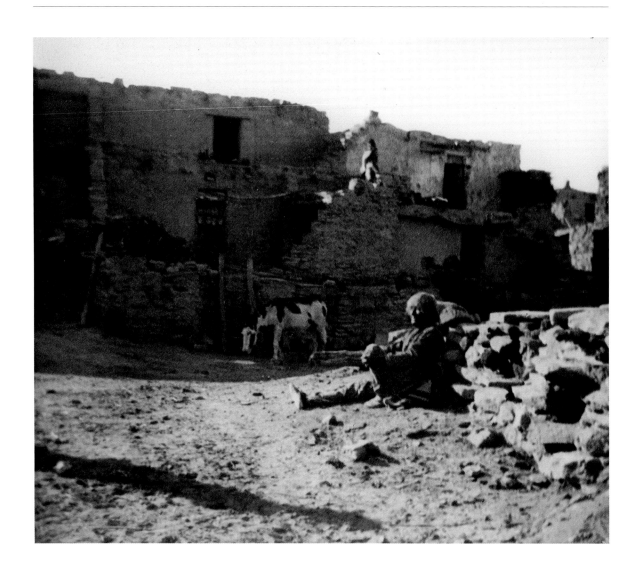

| A41 | 오라이비에 있는 시장 광장입니다. 노인이 보입니다. 황량한 모습입니다.

| A42 | 젊은 [호피족] 남자들입니다.

| A43 | 아이들과 함께 있는 [호피족] 여성입니다.

| A41 | 아비 바르부르크.
호피족 인디언이 앉아있는 마을 광장.
오라이비, 1896년 4월 혹은 5월.

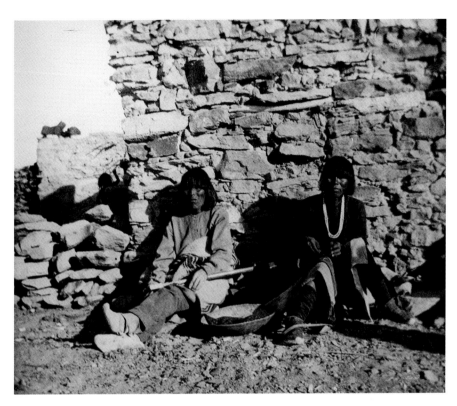

| A42 | 아비 바르부르크.
호피족 인디언 두 명. 한 명은 작업 중.
오라이비, 1896년 4월 혹은 5월.

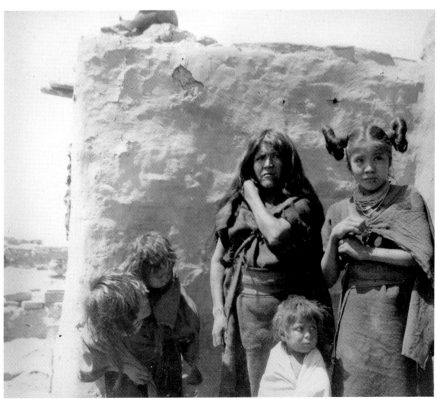

| A43 | 아비 바르부르크.
후미스 카치나 춤을 구경하는
호피족 인디언 여자와 아이들.
오라이비, 1896년 5월.

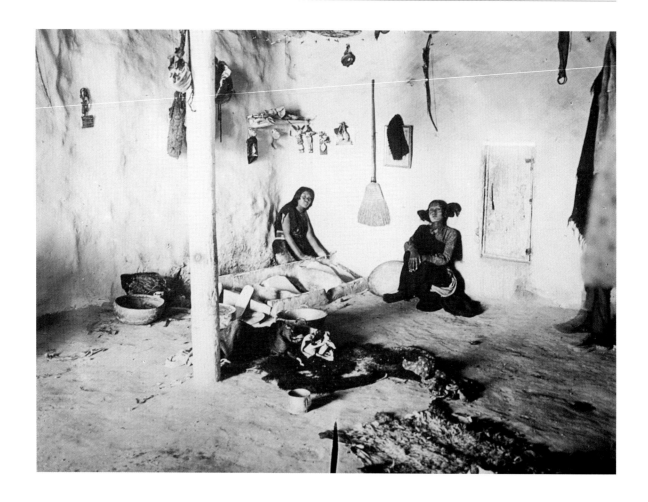

| A44 | 이 멋진 실내 사진(제가 잘 모르는 아마추어가 찍은 사진입니다)은 모키족 주부를 보여줍니다. 옥수수를 갈고 있습니다. 가장 중요하지만 아주 힘든 일입니다.

　　맷돌 두 개를 이용해 원시적인 방식으로 옥수수를 가는데, 아래 맷돌을 상자 같은 바닥에 놓고 그 앞에 무릎을 꿇고 앉아 있습니다.

　　왼쪽 구석에 비현실적인 얼굴을 한 작은 나무 인형 세 개가 벽에 걸려 있는 것을 보실 수 있습니다. 이 인형들은 중요한 제의적 의미를 갖고 있습니다. 카치나 춤[50]을 추는 가면 춤꾼들의 모습을 충실히 모사한 것이기 때문입니다. 그 춤을 볼 수 있다는 것은 민족학적 견지에서 매우 흥미로운 일입니다. 오라이비 마을까지 간 것도 그 때문이었습니다. 춤 사진을 보여드리기 전에 먼저 카치나에 대해 몇 말씀 드리겠습니다.

　　처음에는 모두 낯설게 느껴지실 겁니다. 하지만 우리[게르만족] 원주민 추수 풍습을

| A44 | 애덤 클라크 브로먼 Adam Clark Vroman. 호피족 인디언 여자가 있는 집의 내부. 한 명은 옥수수를 갈고 있으며 뒤쪽에 카치나 인형이 있다. 테와, 1895~1896년.

50　카치나 Katcina는 호피족 종교의 수많은 초자연적 존재와 인격화된 존재를 지칭한다. 이들은 다양한 제의를 통해 육화되는데, 일종의 마술적 동일화에 몸을 맡기는 춤꾼을 통해 정체성을 얻는다. 카치나는 또한 이 춤꾼을 모사한 작은 인형을 가리키기도 한다. 카치나 인형은 본래 아이들이 호피족의 복잡 다양한 여러 신들에 친숙해지도록 한다는 종교적 목적으로 제작되었는데, 19세기 이후 유럽과 미국 여행자들이 선호하는 수집품이 되었다.

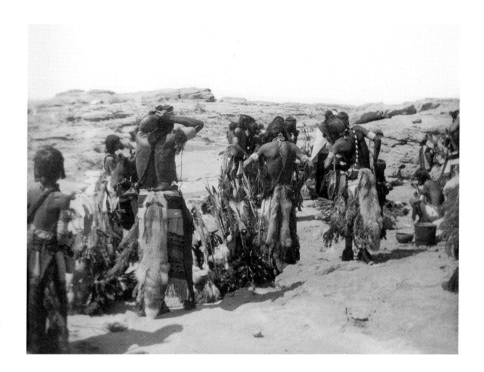

| **A45** | 아비 바르부르크.
춤 제의를 중단하고 휴식 장소에서
쉬는 후미스 카치나들. 오라이비,
1896년 5월.

다룬 **만하르트**Wilhelm Mannhardt와 **판넨슈미트**Heino Pfannenschmid의 연구를 아시는 분이라면, 이것이 아주 개성적이고 독특한 형태이긴 하지만 우리 문화에도 종종 등장하는 '옥수수 다이몬Korndämons'[51]에 대한 '민속적 관념Völkergedanken'[52]과 관련되어 있음을 금방 알아차리실 겁니다.

| **A45** | 마을에서 약 3킬로미터 떨어진 언덕 가장자리 휴식 장소에서 춤꾼들을 만났습니다. 춤꾼들은 여기서 가면을 벗고 쉴 수 있습니다. 요대에 여우 꼬리를 매달고 있습니다. 아직 잔존하는, 카치나의 가장 특징적인 표식입니다. 이 가면 춤이 동물을 순수하게 모방하는 물신 숭배적 동물 춤에서 발전되어 나온 것임을 알려줍니다.

테와 방언에서 카치나 = 동물의 영혼입니다(밴들리어).[53]

51 민속학자 빌헬름 만하르트(1831~1880)가 게르만적 근원에서 유래한, 풍성한 수확을 보장하는 다양한 정령들을 포괄해 지칭한 개념이다. Wilhelm Mannhardt, *Die Korndämonen. Beitrag zur germanischen Sittenkunde* (Berlin, 1868).

52 민속학자 아돌프 바스티안Adolf Bastian이 주장한 개념으로, 다양한 민족에 공통되는 원초적 표상을 지칭한다. 이는 당대의 확산이론Diffusionstheorie에 반대하여 모든 인간의 통일성을 강조하고자 함이었다. Adolf Bastian, *Der Völkergedanke im Aufbau einer Wissenschaft vom Menschen und seine Begründung auf ethnologische Sammlungen* (Berlin, 1881).

53 Adolph Francis Alphonse Bandelier, *Final Report of Investigations among the Indians of the Southwestern United States, Carried on Mainly in the Years from 1880 to 1885, Part I* (Cambridge, 1890).

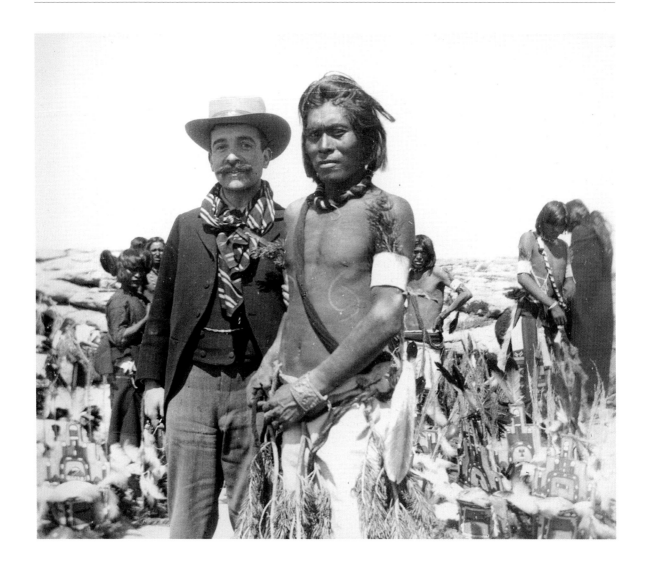

| A46 | 전부 서른여덟 명이 춤에 참가했습니다. 그 중 스물여섯 명은 남성, 열 명은 여성[의 모습을 한] 후미스 카치나Humis Katcina[54]였는데 이들은 악단이기도 했습니다. 이 사진은 한 남자 후미스 카치나의 모습을 보여줍니다. 가문비나무 가지를 팔 완장에 끼고 있습니다. 옥수수 가루를 바른 가슴[55]에는 안쪽으로 맞물리는 반원 두 개가 그려져 있는데, 이는 카치나들 사이의 친애를 나타냅니다.[56] 왼쪽 바닥에는 가면들이 있습니다.

| A46 | 촬영자 불명 (바르부르크의 카메라로 촬영). 후미스 카치나와 함께 있는 아비 바르부르크. 오라이비, 1896년 5월.

54 다양한 카치나 중 하나로, 생존에 필수적인 비와 풍성한 옥수수 수확을 나타낸다. 후미스 카치나를 육화하는 춤꾼들이 쓰는 투구 가면 위에는 계단 모양 장식이 달려있는데, 이들은 옥수수, 비, 구름, 뇌우 등을 상징한다. 춤꾼은 오른손에는 방울을, 왼손에는 더글라스 전나무를 들고 오른발에는 딸랑거리는 거북 껍질을 차고 있다.
55 호피 춤꾼의 몸에는 구운 옥수수의 그을음이 발려 있다. "비를 내려 자신을 씻겨달라는, 신을 향한 요청"이다. Erna Fergusson, *Dancing Gods: Indian Ceremonials of New Mexico and Arizona* (New York, 1931).
56 카치나 그림에서도 종종 볼 수 있는 맞물린 반원의 상징. 우호적으로 맞잡은 두 손을 나타낸 것이다.

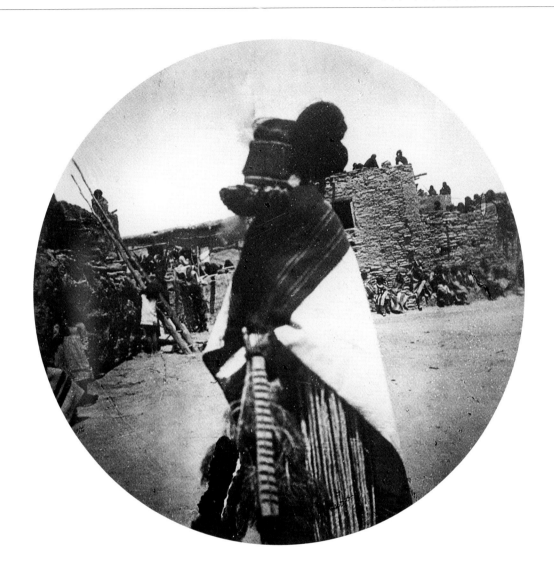

| A47 | 헨리 보스.
후미스 카치나. 황색 옥수수 소녀
Takursh Mana를 표현하며,
톱니 모양을 낸 막대를 리듬 악기로
사용한다. 오라이비, 1895년.

가면은 얼굴에 뒤집어쓰는 양동이 모양 투구와 계단 모양으로 잘린 나무 장식으로 이루어져 있고, 두 부분 모두에는 상징적 기호가 그려져 있습니다.

| A47 | 후미스 카치나 남성이 왼손에 악기를 들고 있습니다. 톱니 모양을 낸 나무로 긁어서 박자를 매깁니다.

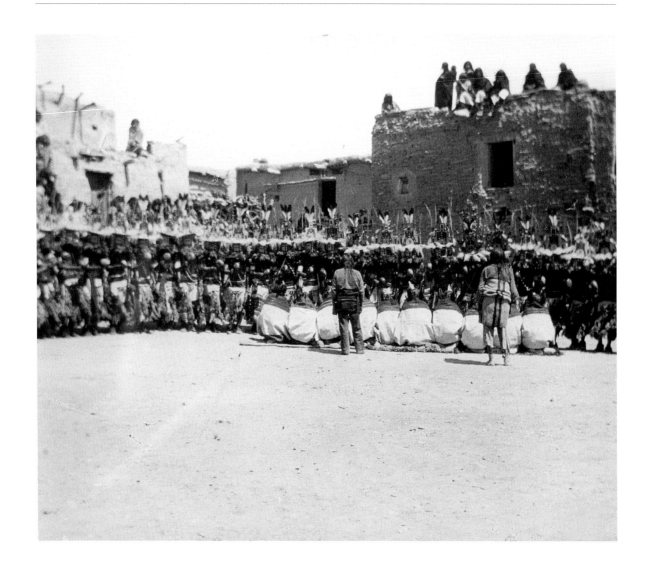

| A48 | 방울을 흔들면서 부르는 노래와 춤은 아주 진지한 동시에 축제답습니다. 보스 목사[57]에 따르면 인디언들도 이 고대적인 노래 가사를 이해하지 못한다고 합니다.

두 명의 사제가 짧게 소리를 내며 춤을 지휘합니다. 춤은 이중으로 진행됩니다. 춤꾼

| A48 | 아비 바르부르크.
열을 맞춘 후미스 카치나가 춤 제의를 시작한다. 그 앞에는 여장한 남자인 카치나 마나스 열 명과 지휘자 두 명이 있다. 오라이비, 1896년 5월.

57 헨리 보스Henry R. Voth(1855~1931). 본명은 하인리히 리처트 보스Heinrich Richert Voth로 러시아에서 태어나 1874년 미국으로 이민했다. 10년 동안 샤이엔Cheyenne족과 아라파호Arapaho족을 대상으로 선교 활동을 하다가 1893년부터 1902년까지 오라이비에서 메노파 선교사로 활동했다. 인디언 언어를 다수 구사하면서 호피 사전 편찬에 참여했고, 신화, 춤, 노래 등을 기록했다. 깊은 문화적·종교적 지식을 겸비해 당대의 중요한 민속학자들과 협업했다. 선교사이자 연구자로서 보스의 업적은 오늘날 비판받고 있는데, 그가 호피족의 신성한 장소에 허가 없이 수차례 출입했기 때문이다. 호피족은 그가 오라이비에 세운 교회가 1912년 번개에 맞아 불탄 사건을 초자연적 힘에 의한 것이라고 여긴다. 보스는 호피족의 사진을 2천 장 이상 찍었으며, 호피족의 생산물을 거래했고, 광범위한 (일부는 적법하지 않은 방법으로 얻은) 수집품을 국내외 박물관에 판매하기도 했다. 바르부르크 또한 1896년 4월 28일 그를 방문하여 사진과 수집품 몇 점을 구입했다.

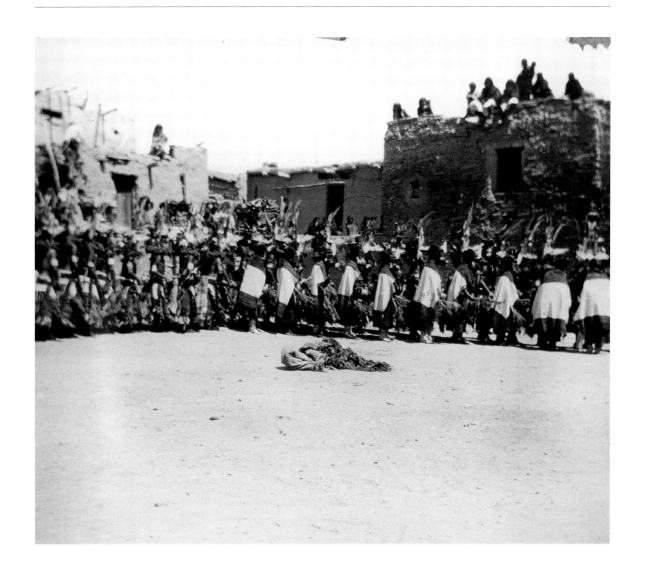

| A49 | 아비 바르부르크.
열을 맞춘 후미스 카치나 춤 제의를
시작한다. 그 앞에는 여장한 남자인
카치나 마나스 열 명과 지휘자 두 명이
있다. 오라이비, 1896년 5월.

들이 열을 만드는 동안 여자들이 그 앞에 무릎을 꿇고 앉아 무언가를 중얼거리거나, 아니면⋯⋯

| A49 | 여자들[58]이 남자들의 열 사이에 끼어드는 동안 남자들은 춤을 추면서 천천히 차례차례 몸을 뒤로 돌립니다.

58 후미스 카치나 춤에는 여성의 모습을 한 무리도 참여하는데, 이들은 '카치나 마나스Katchina Manas'로 불리며 전통적으로 여장한 남성이 담당한다.

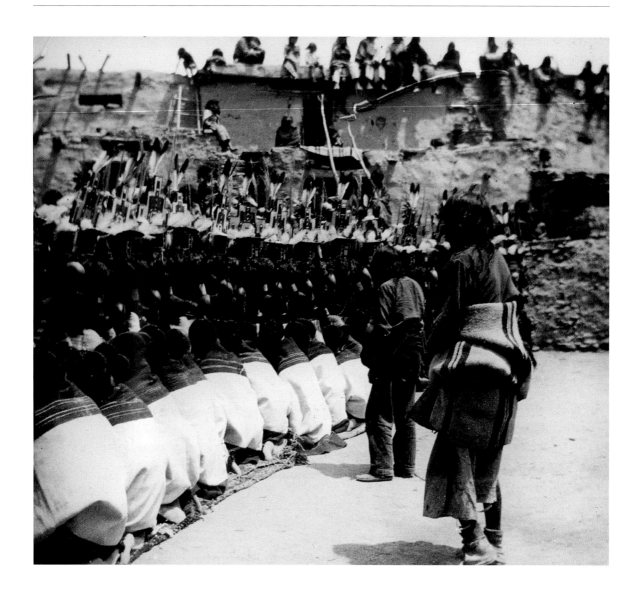

| A50 | 이 사진은 남자들의 춤 장식을 잘 보여줍니다. 가면의 일부도 보이고, 춤꾼의 요대도 보입니다.

유적지에 관한 퓨케스의 연구는《미국 고고학·민속학 저널A Journal of American Archaeology and Ethnology》에 실려 있습니다.

앞쪽으로는 가문비나무와 나콰쿼치[59]가 있는 작은 돌무더기가 보입니다.

| A50 | 아비 바르부르크. 구경꾼과 후미스 카치나. 왼쪽에 돌로 된 제단과 깃털로 장식된 전나무 가지('나콰쿼치')가 있다. 오라이비, 1896년 5월.

59 호피족은 깃털로 된 제물을 '나콰쿼치'라 부른다. 여기서 바르부르크가 말하는 것은 사진에 나타난 작은 신전과 깃털로 장식된 전나무 가지인데, 그는 이 기능을 기독교의 중보 기도에 비교한다.

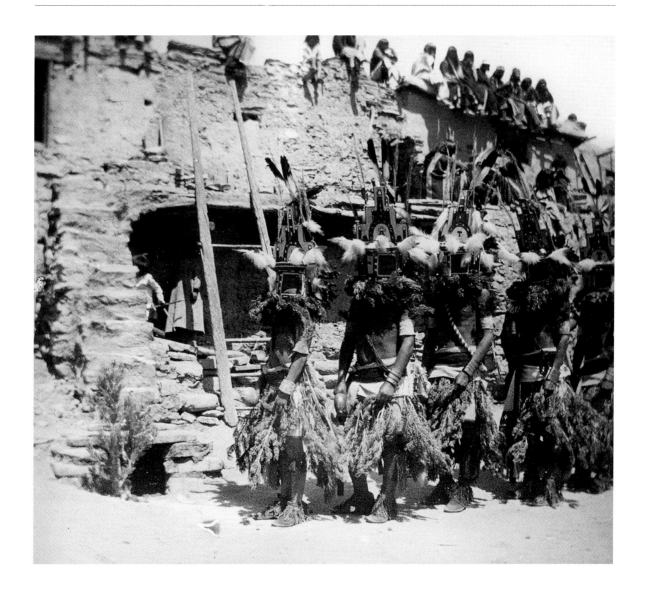

| A51 | 아비 바르부르크.
열을 맞춘 후미스 카치나가 춤 제의를
시작한다. 그 앞에 여장한 남자들인
카치나 마나스 열 명, 지휘자 두 명이
있다. 오라이비, 1896년 5월.

| A51-52 | 스냅 사진들입니다.

| A53 | 작은 나무들입니다. 중보 기도를 위한 것입니다.

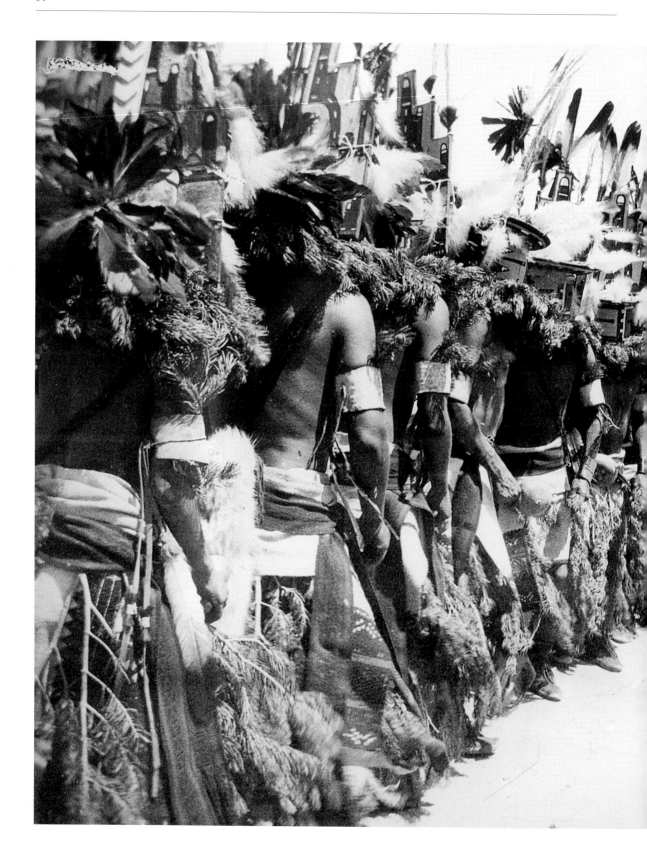

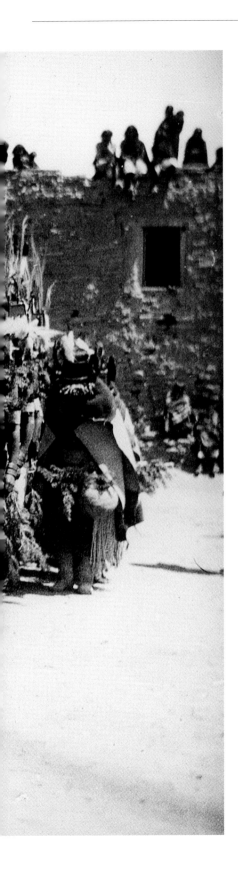

| A52 | 아비 바르부르크. 후미스 카치나의 춤 제의. 오른쪽에 황색 옥수수 소녀와 또 다른 카치나 마나스(덮개로 몸을 가린 사람)가 있다. 오라이비, 1896년 5월.

| A53 | 헨리 보스. 돌로 된 제단과 깃털로 장식된 전나무 가지('나콰쿼치'), 오른쪽 뒤에 아비 바르부르크와 추장 루롤마가 앉아 있다. 오라이비, 1896년 5월.

| A54 | 아비 바르부르크.
호피족 추장 루롤마.
오라이비, 1896년 5월.

| A54 | [호피족의 추장] 레로마이Lelohmai[60]입니다.

| A55-56 | 춤을 구경하는 아이들입니다. 아이들의 얼굴이 아주 매혹적입니다. 작은 소녀가 동생을 업고 있습니다.

이것 말고도 춤과 축제를 찍은 다른 사진들을 보여드리고 싶지만, 여러분이 그다지 관심 없어 하실 곁가지로 빠질 수 있으니 여기서 마무리하겠습니다.

이제 서둘러 다시 문명 세계로 돌아옵시다. 먼저 미국 문명의 영향을 받은 인디언 아이들 몇 명을 보여드리겠습니다.

60 루롤마Loololma(?~1904)를 말한다. 1880년부터 1901년 또는 1902년까지 오라이비 마을의 추장이자 곰 일족의 수장이었다. 1890년 토머스 바커 킴과 함께 정부의 초청을 받고 워싱턴에 사절단으로 가서 개혁안, 특히 호피족 아동의 서구식 교육을 옹호했다. 개혁 친화적인 '새로운 호피족'을 대변했는데, 이들과 보수파의 분열은 결국 1906년 소위 '오라이비 분열'(보수파가 마을을 이탈한 사건)로 이어졌다. 루롤마는 선교사 헨리 보스, 또 그 부인 마사와도 우호적인 관계를 유지했다. 1896년 5월 보스는 오라이비 춤 와중에 바르부르크와 루롤마가 만나는 장면을 사진으로 남겼다.

| A55 | 아비 바르부르크.
후미스 카치나 춤을 구경하는
호피족 인디언과 아이들.
오라이비, 1896년 5월.

| A56 | 아비 바르부르크.
후미스 카치나 춤을 구경하는 호피족
아이들. 오라이비, 1896년 5월.

68

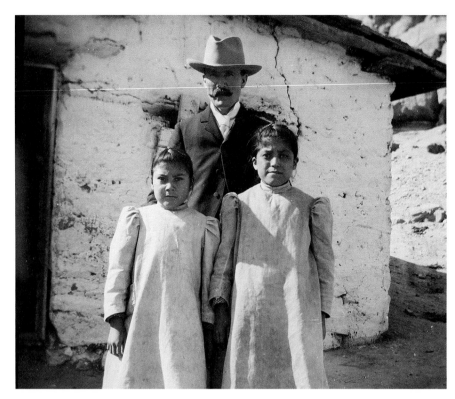

| A68 | 아비 바르부르크.
교사 프랜시스 닐과 킴스캐니언
기숙학교의 호피족 학생들.
유럽계 미국인의 복장을 하고 있다.
킴스캐니언, 1896년 4월 혹은 5월.

| A69 | 아비 바르부르크.
교사 프랜시스 닐이 호피족 알비노
소녀와 함께 있다. 킴스캐니언,
1896년 5월.

| A70 | 아비 바르부르크.
호피족 아이들과 유럽계 미국인
소녀가 놀고 있다. 킴스캐니언,
1896년 4월 혹은 5월.

| A68 | 닐 씨.[61] 교사입니다. 갈색 피부의 얌전한 여학생 둘과 함께 있습니다.

| A69 | 역시 교사 닐입니다. 이번에는 '알비노' 인디언과 같이 있습니다. 금발의 진짜 인디언입니다만 아름답지는 않습니다.

| A70 | 갈색 피부 인디언과 백인이 평화롭게 함께 있습니다.

61 프랜시스 닐Francis M. Neel(1859~1901). 미국 내무부 인디언 학교 사업부 직원. 호피족 언어를 구사할 수 있었던 닐은 킴스캐니언에서 근무한 뒤 1896년 12월부터 푸에블로·지카릴라국이 운영하는 뉴멕시코 타오스푸에블로의 학교에서 교사로 일했다. 또한 애리조나 포트디파이언스에 있는 나바호국 기숙학교(1898~1899), 애리조나의 콜로라도강 보호 구역에 있는 콜로라도강 기숙학교(1900~1901)의 교구 감독관이었다. 그의 교육관은 1899년 출간된 연차 보고서에 잘 나타나있다. ("인디언 아이들은 교실에서 공부하는 데에 많은 시간을 쓰는 것보다 손과 근육을 움직이며 노동하고 근면한 습관을 들이는 것을 배우는 편이 더 낫다는 원칙에 따라 학교가 운영되었다. 노동은 학생들이 영어로 말하도록 강제하는 데 도움을 준다. 학생들은 매일 주어진 과제를 수행하고 난 뒤 영어 문장을 말해야 하며, 일하는 중에 나바호어로 이야기하는 것은 금지된다.") Francis M. Neel, *Report of Superintendent of Navajo School, Commissioner of Indian Affairs Annual Report*, 1(Washington, 1899).

| A71-75 | 여러분이 이곳 풍경에 대해 우호적인 인상을 가지고 돌아가실 수 있도록, 서둘러 풍경 사진 몇 장을 보여드리겠습니다. 캘리포니아 패서디나에 있는 시골 주택들입니다.

| A76 | 바퀴 달린 주택입니다.

| A71 | 아비 바르부르크.
워싱턴 학교, 몽크 힐. 패서디나,
1896년 2월.

| A72 | 아비 바르부르크.
호라티우스의 시구 "나는 청동보다
오래가는 기념비를 세웠다Exegi
monumentum aere perennius"가
새겨진 묘원. 패서디나, 1896년 2월.

| A73 | 아비 바르부르크.
J. C. 볼드윈의 집, 콜로라도 동부,
로스로블레스가. 패서디나, 1896년 2월.

| A74 | 아비 바르부르크.
정원이 있는 빅토리아식 주택.
패서디나, 1896년 2월.

| A75 | 아비 바르부르크.
정원이 있는 빅토리아식 주택.
패서디나, 1896년 2월.

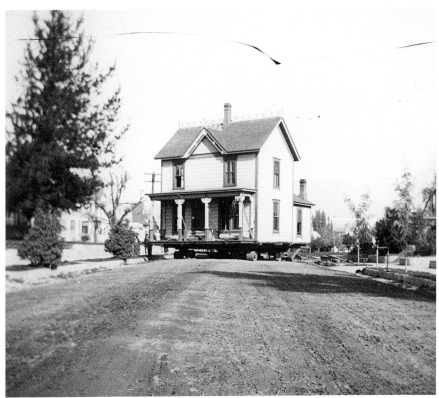

| A76 | 아비 바르부르크.
바퀴에 실어 이동하는 빅토리아식
목조 가옥. 패서디나, 1896년 2월.

| A77 | 샌프란시스코의 중국인들입니다.

| A77 | 아비 바르부르크.
상점 '기어리가 길목 커니가' 앞에 있는
중국인 노동자 두 명과 유럽계 미국인
보행자들. 샌프란시스코, 1896년 2월
혹은 3월.

| A78 | 아비 바르부르크.
샌프란시스코 시청 기록 보관실과
역학 전시관 앞을 지나는 보행자
('엉클 샘'). 매캘리스터가에서 촬영.
샌프란시스코, 1896년 2월 혹은 3월.

| A78 | 샌프란시스코 시청 앞에 있는 '엉클 샘Uncle Sam'의 모습입니다. 이로써 우리는 다시 서구 문명의 전형과 마주합니다. 저의 여행도 이렇게 끝이 납니다. ❖

〈뉴멕시코와 애리조나의 푸에블로 인디언 구역 여행〉을 위한 초안[1]

1897

다른 단계의 카치나 춤을 보여드리기 위해 1896년 1월 23일 샌타페이 북서쪽 산일데폰소[2]에서 제가 본 동물 가면 춤[3] 사진을 보여드리겠습니다.

　이 역시 종교적 춤입니다만 [앞에서 본 춤과는] 다릅니다. 여기서 춤꾼들은 상징적 장식이나 상징적 몸짓을 통해서가 아니라 사슴과 영양을 관습적으로 모방함으로써 동물의 세계를 마술적으로 불러내 날씨를 주재하는 신들에게 기원합니다.

　이 단계의 카치나 춤은 후미스 카치나 춤보다 더 오래되었으리라 추정됩니다. 후미스 카치나 춤은 훨씬 더 의식적意識的인 상징과 기교적인 훈련이 가미되었기 때문에 원시적이라 보기 힘듭니다.

　사진 상태가 좋지 못합니다. 추장과 오랫동안 장황한 협상을 한 뒤에 '인디언 대리인' 불리스 씨[4]의 권고를 받아 어렵사리 촬영을 허락받았습니다.

　스물여섯 명이 춤을 추었습니다. 열 명은 사슴을, 열 명은 영양을 흉내 냈고, 어린 소년 두 명이 새끼 노루를 담당했습니다. 이들이 네발 동물의 걸음과 모습을 흉내 내는 동안 다른 네 명, 즉 물소 둘, 어린 암컷 물소 하나, 사냥꾼 한 명은 직립한 채 움직였습니다. "모든 동물의 모체"[5]인 어린 암컷 물소 역은 소녀가 맡았습니다. 여기서도 땅에 꽂아놓은 나무가 춤의 외적 중심이었습니다.

1　[역자 주] 1897년 강연을 위한 초안. 이 내용이 강연을 통해 발표되었는지 아닌지는 확실하지 않다.
2　산일데폰소푸에블로(뉴멕시코)는 샌타페이에서 북서쪽으로 40킬로미터 떨어진 리오그란데강 골짜기에 위치한 지역이다. 테와족 언어를 사용하는 푸에블로 인디언이 거주한다. 1617년부터 선교 활동이 벌어졌는데, 처음에는 실패했으나 19세기에 들어와서는 인디언 습속과 로마 가톨릭 의례의 혼합이 이루어졌다.
3　톨레도의 성인 일데폰소Saint Ildefonso를 기념하기 위해 매년 1월 23일 산일데폰소푸에블로에서 물소-영양 춤이 행해진다. 얼굴을 검게 칠한 춤꾼들은 사슴 뿔 등을 단 머리장식이나 독수리 깃털로 장식한 물소 가면을 쓰고 동물의 움직임을 따라한다.
4　존 불리스John L. Bullis(1841~1911). 시민 전쟁과 소위 '미국 인디언 전쟁'에 복무한 장교. 1888년부터 1893년까지는 아파치의 산 카를로스 인디언 보호구역(애리조나)에서, 1893년에서 1897년까지는 샌타페이 푸에블로 및 지카릴라 아파치 인디언 보호구역(뉴멕시코)에서 인디언 대리인을 역임했다.
5　바르부르크는 춤 현장에서 들은 이 표현을 미노스 문화의 모신母神, Potnia theron과 관련짓는다. 호메로스의《일리아스》에서 이 신은 아르테미스와 동일시된다.

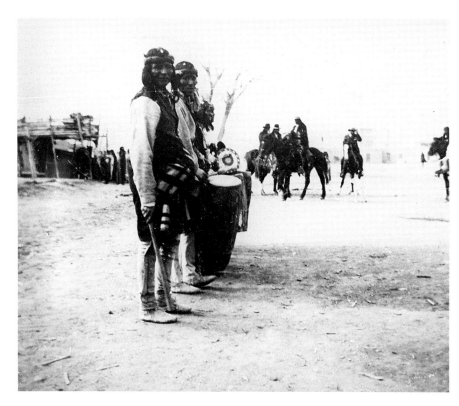

| B56 | 아비 바르부르크.
북을 든 테와 인디언.
산일데폰소푸에블로, 1896년 1월.

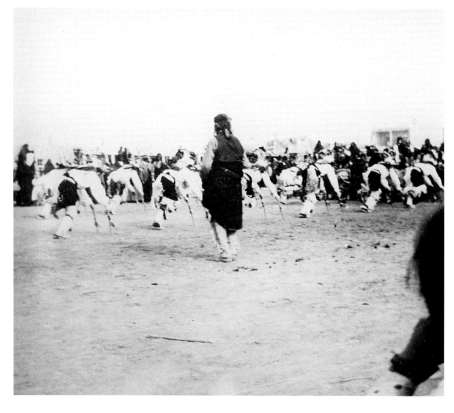

| B58 | 아비 바르부르크.
사슴 가면을 쓴 춤꾼들이
물소-사슴 춤을 춘다.
산일데폰소푸에블로, 1896년 1월.

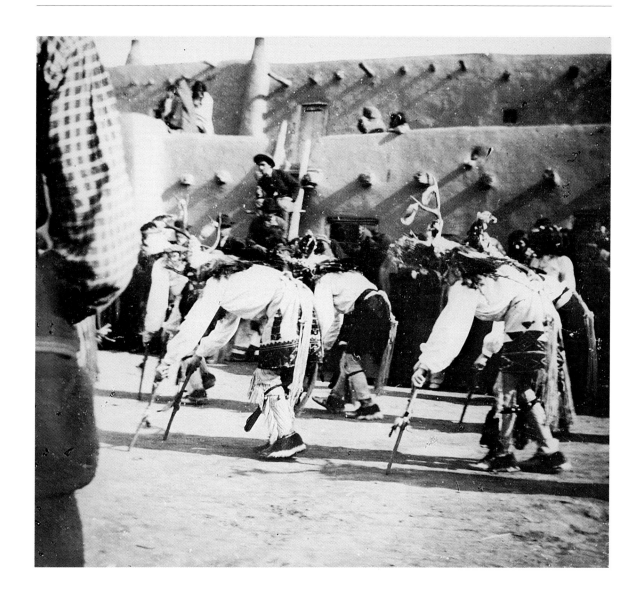

| B57 | 아비 바르부르크.
사슴 가면을 쓴 춤꾼들이
물소-사슴 춤을 춘다.
산일데폰소푸에블로, 1896년 1월.

| B56 | "부족 수뇌부가 직접 음악을 연주하는" 모습입니다. 북을 치고 방울을 흔듭니다.
뒤쪽에는 말을 탄 멕시코인들이 보입니다.

| B57-58 | 춤사위는 서로 다른 두 양상으로 나뉩니다. 이 사진에서 보듯, 동물 춤꾼들은
살금살금 움직이는 동물의 모습을 탁월하게 흉내 냅니다. 깃털을 단 짧은 막대기 두 개
는 앞발을 나타냅니다. 그러다가 춤꾼들이 이 막대기에 몸을 싣고서 공중을 향해 빠른
속도로 발을 뻗으며 격렬하게 움직입니다.

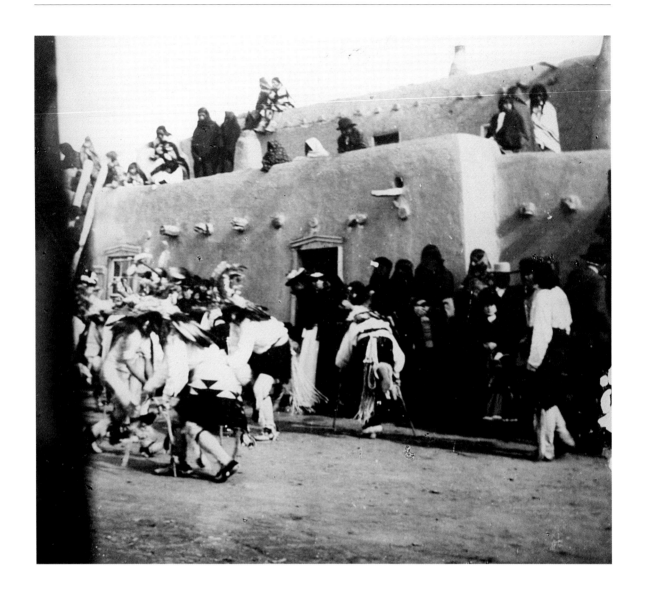

| B59-60 | 영양과 물소를 흉내 내는 춤꾼 무리입니다. 아쉽게도 잘 알아보기 힘듭니다.

| B61 | 코치티족 출신인 제 친구 클레오 주리노[6]입니다. 저에게 인디언 풍습에 대해 중요한 설명을 해주었습니다. 유감스럽지만 선량한 척 하는 위선자입니다.

| B59 | 아비 바르부르크.
물소 가면을 쓴 춤꾼들이
물소-사슴 춤을 춘다.
산일데폰소푸에블로, 1896년 1월.

6 Cleo Jurino. 코치티(뉴멕시코) 지역의 키바 지킴이로, 이곳에 있는 벽화를 그리기도 했다. 주리노와 그 아들은
1896년 1월 샌타페이 호텔에서 바르부르크에게 "날씨를 다스리는 뱀신" 그림을 그려준다.

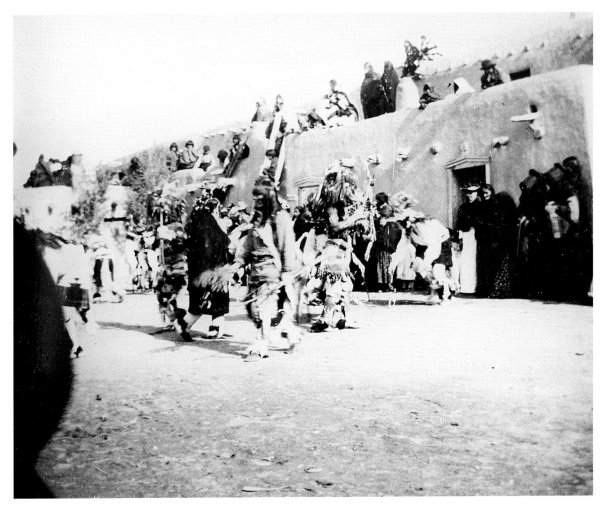

| B60 | 아비 바르부르크.
물소-사슴 춤을 추는 춤꾼들.
가운데 춤꾼은 영양 가면을 썼다.
산일데폰소푸에블로, 1896년 1월.

| B61 | 아비 바르부르크.
푸에블로데코치티 출신의 키바 파수꾼
클레오 주리노. 샌타페이, 1896년 2월.

◆

| B62 | 아비 바르부르크,
킴스캐니언 기숙학교 전경,
킴스캐니언, 1896년 4월 혹은 5월.

지금까지는 인디언의 신비적 측면인 미신에 집중했습니다. 이제는 희망적인 측면을, 미국 문화의 감화를 받는 인디언들에 대한 전망을 살펴보겠습니다.

미국 정부는 인디언을 개화하고자, 이런 선의로 운영되는 학교 체계를 광범위하게 설치했습니다. 심지어 오라이비와 킴스캐니언에도 학교가 있을 정도입니다. 이 학교 사진들을 보여드리는 건 '미국' 문화의 축복이 '좋은 결과'를 낳을 수 있을 거라는 희망을 품고 모키 땅을 떠나기 위해서입니다.

| B62 | 여기 보시는 것은 건물 일부입니다만, 이 사진을 보시면 학교 건물의 위치에 대한 감을 어느 정도 잡을 수 있습니다.

| **B63** | 아비 바르부르크.
교사 프랜시스 닐과 킴스캐니언
기숙학교의 호피족 학생들.
유럽계 미국인의 복장을 하고 있다.
킴스캐니언, 1896년 4월 혹은 5월.

| **B64** | 아비 바르부르크.
호피족 아이들과 유럽계 미국인
소녀가 놀고 있다. 킴스캐니언,
1896년 4월 혹은 5월.

| **B63** | 닐 선생님과 말끔한 청색 앞치마를 차려입은 얌전한 인디언 소녀 두 명입니다.

| **B64** | 학교 건물에 면한 절벽 앞쪽에 갈색 피부의 어린 학생들이 있습니다. 그보다 어린 백인 소녀가 이들과 함께 즐거워합니다. 이곳 학교 선생님의 딸입니다.
　학교, 알비노, 하늘을 보는 한스.[7]
제가 찍은 스냅 사진은 이게 다입니다. 여러분께서 지구의 여기 한 구석을, 문화사에 중요한 통찰을 제공하는 문화적 투쟁이 벌어지고 있는 장소로 기억해주신다면 기쁘겠습니다.

우리가 본 뉴멕시코와 애리조나의 암울한 황량함을 상쇄시켜 줄 캘리포니아 풍경을 잠깐 보도록 하겠습니다. 먼저 보실 것은 로스엔젤레스 근방에 있는 아름다운 별장 도시 패서디나의 풍경입니다.

7　하인리히 호프만Heinrich Hoffmann의 유명한 동화 〈더벅머리 페터〉(1845)에 나오는 인물로, 늘 자기 생각에 빠져 하늘만 보고 다니다 넘어지거나 물에 빠지는 등 불운한 일을 당한다. 여기서 바르부르크는 미국의 교육학자 얼 반스Earl Barnes에게 얻은 아이디어를 킴스캐니언 학생들에게 시도하여, 이 이야기를 짧게 축약하고 뇌우를 추가해 학생들에게 들려주고는 그림을 그리게 했다.

| B65 | 호텔 그린[8] 로비에서 연주하는 이탈리아 아이들입니다.

| B66 | 패서디나 외곽 풍경입니다.

| B67-70 | 이 사진 네 개는 [······][9]에 있는 전원주택을 보여줍니다.

| B65 | 아비 바르부르크.
레이먼드가의 호텔 그린 로비에
있는 이탈리아 출신 악사들.
애치슨-토피카-샌타페이 철도의
가설 예정선이 보인다.
패서디나, 1896년 2월.

8 1893년에서 1894년 건축가 프레데릭 뢰리히Frederick Roehrig가 조지 길 그린George Gill Green을 위해 설립했
 으며, 당시 패서디나 최고의 호텔이었다.
9 [역자 주] 읽을 수 없는 불완전한 문장.

| B66 | 아비 바르부르크.
워싱턴 학교, 몽크 힐. 패서디나,
1896년 2월.

| B67 | 아비 바르부르크.
호라티우스의 시구 "나는 청동보다
오래가는 기념비를 세웠다Exegi
monumentum aere perennius"가
새겨진 묘원. 패서디나, 1896년 2월.

| B68 | 아비 바르부르크.
J. C. 볼드윈의 집, 콜로라도 동부,
로스로블레스가. 패서디나, 1896년 2월.

| B69 | 아비 바르부르크.
정원이 있는 빅토리아식 주택.
패서디나, 1896년 2월.

| B70 | 아비 바르부르크.
정원이 있는 빅토리아식 주택.
패서디나, 1896년 2월.

| B71 | 아비 바르부르크.
바퀴에 실어 이동하는 빅토리아식
목조 가옥. 패서디나, 1896년 2월.

| B71 | 전원주택의 모습인데, 잘 알려진 미국식 방법으로 **바퀴 위에 올린** 것입니다. 다른 곳으로 이동할 수 있습니다. 이사를 하기에 가장 편리한 방식임에는 분명합니다.

| B73 | 여러분을 완전히 문명 세계로 귀환시키기 위해, 샌프란시스코의 분주한 거리를 찍은 스냅 사진을 보여드리겠습니다. 보시는 곳은 마켓가 모퉁이입니다. 바삐 스쳐 지나가는 유럽인 몇 명과 여유를 즐기고 있는 하늘 제국의 두 아들[10]이 있습니다.

| B74 | 마지막 사진에는 캘리포니아의 한 실업가가 보입니다. 샌프란시스코 시청 앞을 막 지나가던 그를 재빨리 포착했습니다. 그를 놓치고 싶지 않았던 까닭은, 그가 미국 풍자 신문들이 [미국인의] 대표적인 유형으로 제시하는 '엉클 샘'의 원형처럼 보였기 때문입니다. 이상으로 저의 짧막한 여행 보고는 끝입니다. (경청해주셔서 감사합니다.) ❖

10 '하늘의 아들天子'은 중국 황제를 가리키는데, 바르부르크는 19세기 중반부터 철로 건설을 위해 캘리포니아로 이주한 중국 이민자 중 두 명을 지칭하기 위해 이 말을 썼다. 이 사진은 차이나타운에서 세 블록 떨어진 마켓가의 상점 '기어리가 길목 커너가' 앞에서 찍은 것이다.

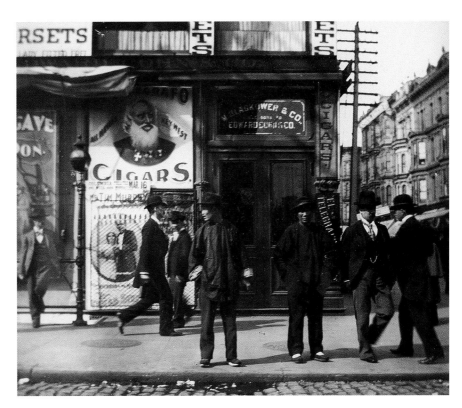

| B73 | 아비 바르부르크.
상점 '기어리가 길목 커너가'
앞에 있는 중국인 노동자 두 명과
유럽계 미국인 보행자들.
샌프란시스코, 1896년 2월 혹은 3월.

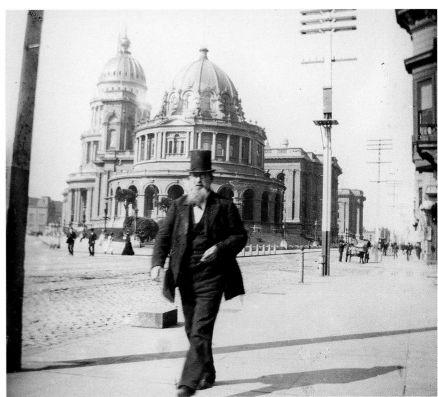

| B74 | 아비 바르부르크.
샌프란시스코 시청 기록 보관실과
역학 전시관 앞을 지나는 보행자
('엉클 샘'). 매캘리스터가에서 촬영.
샌프란시스코, 1896년 2월 혹은 3월.

북아메리카 푸에블로
인디언 구역의 이미지들

1923

"낡은 책이라도 펼쳐 보아야겠네
아테네-오라이비 — 어디에나 친척들이라니"[1]
1923년 12월 24일

친애하는 여러분!

오늘 저녁 여러분께 제가 27년 전 여행에서 (대부분은 제가 직접) 찍은 사진들을 보여드리며 이야기하려 합니다만, 이는 설명이 필요한 일이라 생각합니다. 오래된 기억을 겨우 몇 주 동안 되살리고 정리해서 여러분께 인디언의 정신적 삶에 대해 실제로 유익한 소개를 해드린다는 건 무리한 일이었기 때문입니다.

게다가 인디언 언어를 구사할 수 없던 저로서는 여행 당시에도 인상을 심화시키기 힘들었습니다. 언어는 푸에블로 인디언 연구를 힘들게 만드는 요인입니다. 푸에블로 인디언들은 서로 인접해 살면서도 각기 다른 언어를 사용하기 때문에, 미국 학자들조차 그중 한 언어만 이해하기에도 벅찬 상황입니다.

언어 문제는 그렇다 치더라도, 단 몇 주뿐인 여행이 제대로 깊은 인상을 줄 수는 없는 노릇이었습니다. 지금은 그 인상마저 흐릿해져서, 이 오래된 기억에 대한 몇 가지 생각을 전하는 것 이상은 약속드리기 힘듭니다. 적어도 여러분이 이 직접적인 기록을 통해 제 이야기를 넘어 이들의 문화에서조차 멸종되어가는 이 세계에 대한 인상을 얻기를, 그래서 우리의 문화사 서술 전체에 있어 결정적인 문제를 감지하실 수 있기를 바랄 뿐입니다. 그 문제란, 원시적이고 이교적인 인류의 본질적 특성을 어디서 찾아야 하는가입니다.

상징적 장식과 가면 춤을 포함한 푸에블로인의 조형 예술은 이 질문에 당장의 준거를 제공해줄 것입니다.

푸에블로 인디언이라는 이름은 이들이 마을에 정착해 살기 때문에 붙은 것입니다. '푸에블로'는 스페인어로 '마을'을 뜻합니다. 이들은 정착 생활을 한다는 점에서, 지금 푸에블로인들이 사는 뉴멕시코, 애리조나 등에서 수십 년 전까지 수렵 생활을 하던 유목민 수렵 부족과 구별됩니다.

1　괴테의《파우스트》2권 7742행에서 인용하여 일부 단어를 대체했다. 원래 문장은 다음과 같다. "낡은 책이라도 펼쳐 보아야겠네. 하르츠에서 헬라스까지, 어디에나 친척들이라니!" 바르부르크는 논문 〈루터 시대의 언어와 이미지에 나타난 이교적 고대의 예언〉에서 독일 문화사에 다이몬에 대한 고대의 공포가 잔존하고 있음을 환기하기 위해 괴테의 이 문장 그대로를 제사로 사용한 바 있다.

문화사가인 저의 관심을 끈 것은, 기술 문명이 지적인 인간의 손에 경탄할 만큼 정밀한 무기를 쥐어준 이 나라[미국]의 한복판에 원시적 이교도의 고립된 군락이 — 비록 처절하리만치 냉혹한 생존 투쟁을 벌이고 있기는 하지만 — 존속할 수 있다는 사실, 우리가 뒤처진 인류의 징후로 여기기 마련인, 농경과 수렵을 위한 주술적 실천을 꿋꿋이 행하고 있다는 사실입니다. 이들에게서는 미신과 삶의 활동이 함께 이루어집니다. 이들은 자연 현상과 동식물에 영혼이 있다고 믿고 이를 종교적으로 숭배하며, 제의적인 가면 춤을 통해 그 영혼에 영향을 미칠 수 있다고 믿습니다. 이렇듯 환상적인 주술과 엄밀한 목적을 지닌 행위가 공존하는 것이 우리에게는 분열의 징후로 보일 수도 있으나, 인디언들에게는 분열이 아닙니다. 오히려 인간이 자신을 둘러싼 세계와 경계 없이 관계 맺을 수 있는 가능성에 대한 해방적이고 자명한 체험입니다.

푸에블로 인디언을 종교심리학적으로 판정할 때는 극도로 신중해야 할 필요가 있습니다. 그 이유인즉 자료 자체가 오염되어 있다는 것, 다시 말해 여러 겹으로 중첩되어 있다는 것입니다. 미국의 지반에는 16세기 말 이래 스페인 가톨릭식 교회 교육이 배양되면서 생긴 지층이 있습니다. 이 교육은 17세기 말에 폭력적으로 중단되었다가 이후 다시 돌아왔지만, 모키족 마을까지 공식적으로 침투하지는 않았습니다. 그 위에 [현대의] 북미식 교육이라는 세 번째 지층이 더해집니다.

푸에블로인의 이교적 신앙을 자세히 연구해보면, 물 부족이 이 지역 고유의 즉물적 종교를 형성한 요소임을 알 수 있습니다. 철도가 아직 이들 주거지까지 연결되기 전의 이야기로, 물 부족과 물에 대한 갈구가 적대적인 자연의 위력을 극복하기 위한 주술적 실천을 낳은 것입니다. 전 세계의 원시적이고 이교적인 비非기술 문화들에서 그렇듯이 말입니다. 물 부족이 마법을 부리고 기도하는 일을 가르친 셈입니다.

풍경 사진 몇 장을 보셨으니 이제는 푸에블로 문명의 합리적 요소, 즉 건축적 요소가 담긴 사진들을 잠시 보여드리겠습니다. 푸에블로 인디언의 주택 건축과 응용 예술의 몇몇 사례입니다.

도기에 새겨진 장식은 종교적 상징에 대한 기본적인 문제를 제기합니다. 겉보기에는 순수한 장식적 요소로 보이지만 사실은 상징적·우주론적으로 해석되어야 한다는 것입니다. 한 인디언에게 제가 직접 받은 그림을 통해 이를 보여드리겠습니다. 여기에는 근본 요소, 즉 집 모양으로 파악된 우주라는 우주론적 표상과 함께 비합리적으로 큰 동물이 신비롭고도 두려운 다이몬으로서 등장합니다. 바로 뱀입니다.

우리는 인디언들의 애니미즘적 제의, 곧 자연에 영혼을 부여하는 제의 가운데 가장 강렬한 형태를 상세히 다룰 것입니다. 바로 가면 춤입니다. 순수한 동물 춤이나 나무 숭배 춤, 그리고 마지막으로는 살아있는 뱀과 추는 춤에서 보시게 될 겁니다.

유럽의 이교도에게서도 나타나는 유사한 현상들을 조망하면서 최종적으로 우리가 제기하는 질문은 이런 것입니다. 푸에블로 인디언에게 잔존하는 이 이교적 세계관은, 원시적 이교도가 고전기의 이교적 인간을 거쳐 근대적 인간으로 나아가는 발전 과정에 관한 척도를 어느 정도까지 제공하는가?

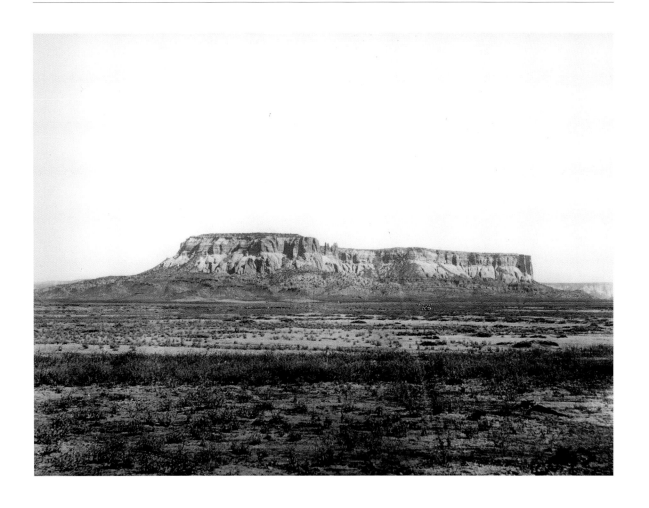

| C1 | 촬영자 불명. 도와 야란
('옥수수 산') 암벽산 전경. 주니
푸에블로 근처. 1890~1895년경.

| C1 | 슈미트는 《미국 전사前史》에서 이렇게 말합니다. "선사 시대와 역사 시대에 이 지역 거주자들이 고향으로 택한 곳은 대체로 자연의 혜택을 거의 받지 못한 땅이다. 리오그란데델노르테강은 북서쪽의 좁은 골짜기를 거쳐 멕시코 해안으로 흘러들어가는데, 이 골짜기를 제외하면 이곳 고원 지대 대부분은 수평으로 넓게 자리 잡은 암반(백악기 혹은 제3기의 것)으로, 표면이 평평하고(이 지역의 언어는 이 표면을 메사mesa, 즉 책상에 비유하기도 한다) 가장자리가 높고 가파르다. 다른 한편 물의 흐름이 바닥을 깊이 갈라 소위 캐니언Canyon이라 불리는 지네 모양의 무수한 골짜기를 만들었는데, 그 골짜기 양쪽은 톱으로 자른 듯 거의 수직으로 갈라져 있다. (…) 한 해 대부분은 고원 지대 대기의 강수량이 극히 모자라 캐니언 대부분에서 물이 마른다. 가끔씩 눈이 녹을 때나 짧은 우기에 쏟아져 나오는 강한 물줄기만이 헐벗은 골짜기를 가득 채운다."[2]

2 Emil Schmidt, *Vorgeschichte Nordamerikas im Gebiet der Vereinigten Staaten* (Braunschweig, 1894), s. 179.

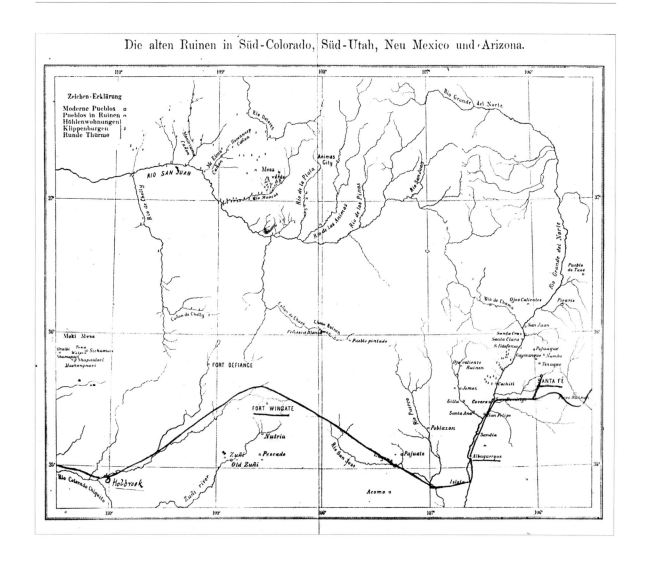

Die alten Ruinen in Süd-Colorado, Süd-Utah, Neu Mexico und Arizona.

| C2 | 이것은 로키산맥 콜로라도 골짜기의 지도입니다. 콜로라도, 유타, 뉴멕시코와 애리조나가 접하는 이 지역에는 선사 시대 주거지 유적과 지금도 인디언이 거주하는 마을이 공존합니다.

　　콜로라도의 고원 북서쪽에는 지금은 사람이 살지 않는 암벽 마을이 있습니다. (위버링겐[과 유사하게])[3] 암석 지반에 세워진 집들입니다. 동쪽으로 약 18개의 마을이 몰려 있는 곳은 샌타페이와 앨버커키에서 그리 어렵지 않게 갈 수 있습니다. 특히 중요한 주니족 마을은 남서쪽에 있고, 포트윈게이트에서 하루면 갈 수 있습니다. 가장 가기 어려운 곳 — 때문에 과거의 특성을 가장 잘 보존한 곳 — 은 모키(호피)족 마을입니다. 나

| C2 | 바르부르크가 손글씨로 보충한 지도(《콜로라도 남부, 유타 남부, 뉴멕시코와 애리조나의 옛 유적》). 출처: Emil Schmidt, *Vorgeschichte Nordamerikas im Gebiet der Vereinigten Staaten* (Brauschweig, 1894).

3 [독일의 도시] 위버링겐의 골드바흐 지역에 위치한 소위 '이교도 동굴'은 보덴호 호숫가 절벽의 사암에 만들어진 중세의 암벽 주거지이다. 19세기 및 20세기에 도로 건설과 안전상의 이유로 거의 파괴되었다.

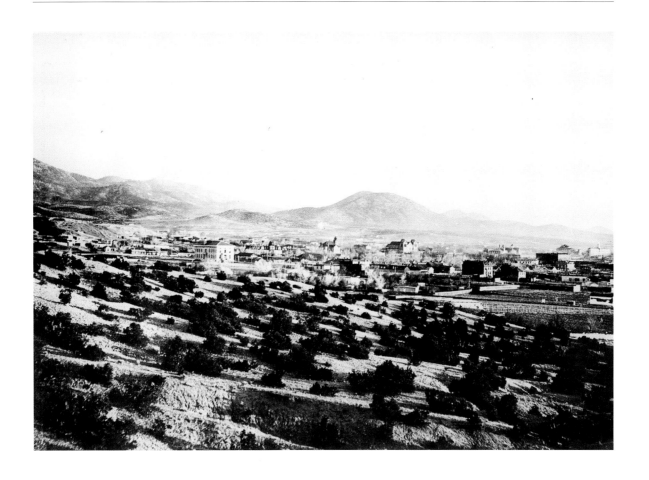

| C3 | 촬영자 불명.
북서쪽에서 바라본 샌타페이.
1890~1895년경.

란히 가로지르는 세 절벽 위에 마을 여섯 개가 자리 잡고 있습니다. 서쪽 끝에 있는 암벽 마을 오라이비에 관해서는 나중에 자세히 말씀드릴 수 있을 겁니다.

| C3 | 이 지역 한가운데의 평지에 자리잡은 멕시코인 거주지가 바로 뉴멕시코의 수도 샌타페이입니다. 수십 년 전까지 이어진 격렬한 전투를 거쳐 현재는 미합중국의 지배권에 귀속되었습니다.[4] 이곳과 이웃한 앨버커키에서 출발하면 큰 어려움 없이 대부분의 동쪽 푸에블로 마을에 가 닿을 수 있습니다. 저는 여기서 출발해 샌환,[5] 코치티,[6] 산일데폰소를 방문했고, 앨버커키에서 출발해 라구나와 아코마를 방문했습니다. 이곳의 백인 주민은 멕시코와 북아메리카 사람들입니다. 저는 인디언적 요소와 미국식 교육의 요소

4　텍사스 공화국은 1836년 멕시코에서 분리된 후 샌타페이와 그 주변 영토를 국토 일부로 요구했다. 미국과 멕시코가 전쟁을 치른 뒤 1848년에 체결한 과달루페 이달고 조약을 통해 오늘날 뉴멕시코의 넓은 지역이 미국에 속하게 되었다. 뉴멕시코는 1912년에 샌타페이를 주도로 하는 미합중국의 47번째 주가 되었다.
5　13세기에 형성된 테와 인디언 주거지. 2005년부터는 공식적으로 인디언 이름 오케오윙게로 지정되며, 리오아리바 카운티(뉴멕시코)에 있다.
6　푸에블로데코치티. 샌도벌 카운티(뉴멕시코)에 위치한 지역.

| C4 | 프레더릭 해머 모드.
라구나 푸에블로 전경. 1895~1896년.

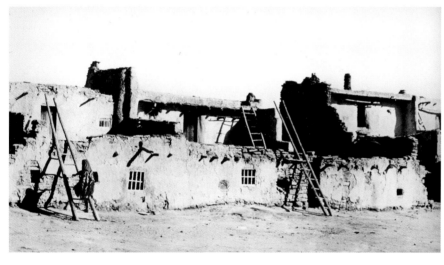

| C5 | 프레더릭 해머 모드.
라구나 푸에블로의 집들.
1895~1896년.

가 어떻게 작동하고 있는지 보려 했는데, 이들은 흔쾌히 도움을 주었습니다.

| C4 | 앨버커키 근처에 라구나 마을이 있습니다. 다른 마을에 비하면 그리 높은 곳에 있지는 않지만 전형적인 푸에블로 주거지의 사례입니다. 마을은 애치슨-토피카-샌타페이 철도[7] 너머에 있습니다. 유럽인 주거지는 아래쪽 평지에 기차역과 면해있습니다. 저는 펜실베이니아계 독일인 마티아스 키르히 씨[8]의 집에서 지냈는데, 그는 서투른 펜실베

7 1859년 애치슨-토피카 철도를 운행하면서 설립된 철도사로, 1863년부터는 캔자스에서 시작해 샌타페이와 미국 철로망을 연결했다. 1880년에는 철도 노선이 앨버커키까지 이어졌으나, 샌타페이는 라미에서 이어지는 지선으로만 연결되었다. 바르부르크는 이 노선의 자유이용권을 얻었다.
8 Matthias Kirch. 1851년 위스콘신에서 태어나 피에다드 키르히Piedad Kirch(1877~?)와 결혼했다. 독일 출신 이민자의 아들로 1900년경 라구나에서 식당 '살룬 키퍼'를 운영했다.

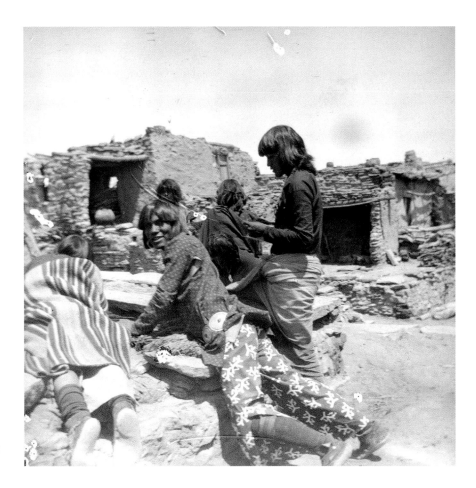

| W150 | 아비 바르부르크.
키바 입구에 있는 푸에블로 인디언
젊은이들. 뉴멕시코 또는 애리조나,
1896년 4월 혹은 5월.

이니아 독일어[9]를 구사했습니다. 멕시코 여자와 결혼해 살고 있었고, 저에게 도움을 주기는 했지만 제 작업이 어떤 학문적 의미를 갖는지는 전혀 이해하지 못했습니다.

| C5 | 여기 보시는 것은 라구나의 복층 주택입니다. 한 여인이 문 쪽으로 가려고 합니다. 그 말인즉, 아래쪽에 문이 없기 때문에 사다리를 오르고 있는 것입니다. 출입구가 위쪽에 있습니다. 이런 유형의 집은 본래 적의 공격을 방어하려는 목적으로 지어졌습니다. 이 점에서 푸에블로 인디언은 주거지 건축과 요새 건축의 매개자라 할 수 있으며, 이는 이들 문명의 특징이기도 합니다. 짐작컨대 이런 유형은 아메리카 지역의 선사 시대까지 거슬러 올라갑니다. 이것은 계단식 다가구 주택입니다. 1층 집 위에 두 번째 집을 만들고, 때로는 그 위에 세 번째로 방 집합체가 있는 형태입니다. 그 옆으로는 '키바'

9 18세기부터 19세기에 종교적 박해를 피해 독일 남서부(특히 팔츠), 알자스, 로트링겐과 스위스에서 미국 펜실베이니아로 이주한 프로테스탄트 이민자들의 독일어 사투리. 팔츠 지역 사투리에 기반을 둔 펜실바니아 독일어는 현재도 북아메리카의 다양한 국가에서 약 25만 명이 사용하고 있다.

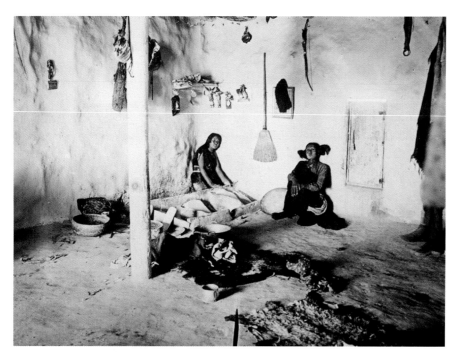

| **C6** | 애덤 클라크 브로먼.
호피족 인디언 여자들이 있는 집의
내부. 한 명은 옥수수를 갈고 있으며
뒤쪽에 카치나 인형이 있다. 테와,
1895~1896년.

라 불리는 둥근 건물이 보입니다. 이 키바의 지하 공간에서 의식이 거행됩니다.

| **C6** | 여기는 오라이비 마을에 있는 어느 푸에블로 집의 내부 공간입니다. 여자들이 빵을 준비하고 있습니다. 빵 만드는 과정은 다음과 같습니다. 옥수수 가루 반죽이 든 큰 통에 손을 넣은 다음 빼내 뜨거운 돌 위에 재빨리 문지르면 빵을 만들 수 있는 재료가 생깁니다. 종이처럼 얇은 이 녹색 전병들을 쌓아 빵을 만드는 것입니다.

앉아있는 여자의 머리 모양이 독특한 꽃 형태인데, 이는 훨씬 오래 전까지 거슬러 올라갑니다. 이미 16세기 중반 코로나도[10]가 저런 머리 모양을 본 기록을 남겼습니다. 이 머리 모양은 모키족 사이에서는 오늘날에도 남아있지만, 철로에 더 가까이 사는 푸에블로인에게서는 사라졌습니다.

왼쪽 구석에 작은 인형들이 걸려있습니다. 단순한 장난감 인형이 아니라 가톨릭 농가에 걸린 성인聖人 형상 같은 것입니다. 이른바 카치나 인형, 즉 가면 춤꾼을 충실히 모방해 만들어진 인형입니다. 이 가면 춤꾼들은 매년 농사 주기에 맞춰 열리는 축제에서 인간과 자연을 연결하는 다이몬의 매개자로 나타나며, 농경 및 수렵에 관계된 이들의 신앙을 독특하고 놀라운 방식으로 보여줍니다. 자세한 카치나 이야기는 춤 사진을 보면서 말씀드리겠습니다.

10 스페인의 정복자 프란시스코 바스케스 데코로나도는 1535년 멕시코에 와서 1540년 푸에블로 인디언 정착촌을 지배했다.

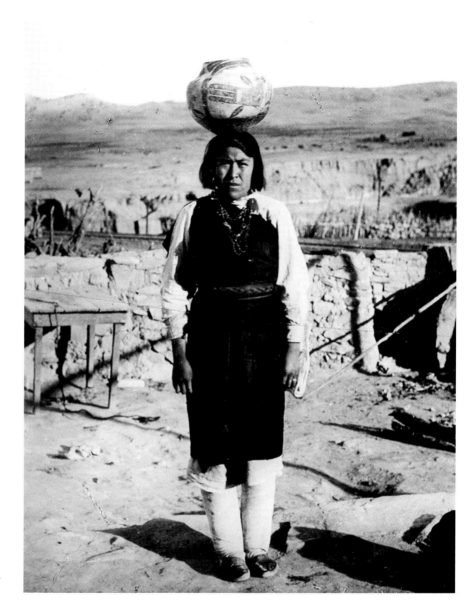

| C7 | 프레더릭 해머 모드.
물을 나르는 루이즈 빌링스. 머리
위에 시키얏키 리바이벌 양식의
단지를 이고 있다. 라구나 푸에블로,
1895~1896년.

벽에는 빗자루가 걸려있습니다. 이곳에 침투해 들어오는 미국 문화의 상징입니다.

[바닥에 놓인 것은] 실용적인 동시에 제의적 목적에도 쓰이는 중요한 공예품인 질그릇입니다. 절박하게 필요하지만 늘 부족한 물을 담아 나르는 데 쓰입니다.

| C7 | 이 사진에서는 물을 나르는 사람을 볼 수 있습니다. 이름은 루이즈 빌링스로, 라구나 출신입니다. 라구나는 철로에 가까운 마을이라, 루이즈 역시 꽃 모양 머리 장식을 하고 있지 않습니다. 짧은 검정 양모 치마와 희고 깨끗한 블라우스 위에 짧고 검은 튜닉을 걸치고, 사슴 가죽으로 된 각반을 차고 있습니다. 머리에 이고 있는 항아리에는 선으

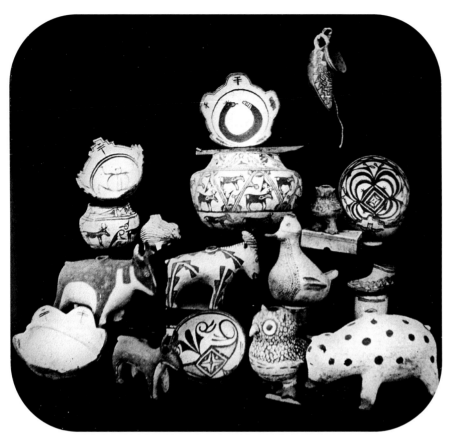

| C8 | 촬영자 불명. 푸에블로
인디언이 도기로 만든 동물 형상과
그릇. 미확인 컬렉션, 1890년경.

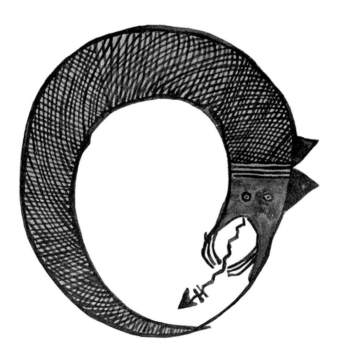

| C9 | 그릇 바닥에 그려진 깃털 모양
머리를 한 뱀. 시키얏키(재현).
출처 : Jesse Walter Fewkes,
*Archeological Expedition to Arizona
in 1895*, in *Seventeenth Annual
Report of the Bureau of Ethnology
to the Secretary of the Smithsonian
Institution, 1895-1896* (Washington,
1898), Abb. 266.

로 독특하게 구획된 새 모양 장식이 보입니다.

| C8 | 이 사진은 다양한 종류의 도기를 보여줍니다. 여기서 푸에블로 인디언 장식 양식의 독특한 특징을 볼 수 있습니다. 외형에서 거의 뼈대만을 남겨놓는 것입니다. 예를 들면, 새를 그 근본 요소로 분해해 문장紋章 같은 형태로 추상화하고 있습니다. 보는 것이 아니라 읽어야 하는 상형 문자가 된 것입니다. 이는 실제의 이미지와 기호 사이, 사실주의적 거울상과 문자 사이에 놓인 중간 단계입니다. 동물에서 유래한 이런 방식의 장식을 보면, 이처럼 보고 생각하는 방식이 어떻게 상징적 그림 문자를 낳을 수 있는지를 금방 알 수 있습니다.

인디언의 신화적 표상에서 새가 중요한 역할을 한다는 것은 여러분도 〈레더스타킹 시리즈〉 이야기를 통해 잘 알고 있을 것입니다. 다른 동물처럼 새 역시 상상의 동물 조상, 즉 토템 동물로 숭배되며, 특히 무덤 제식에서는 특별한 숭배 대상입니다. 약탈하는 '영혼새'는 선사 시대의 시키얏키Sikyatki 발굴층[11]에도 나타나며, 신화적 환상의 근본 표상에 속하는 것으로 보입니다. 새는 그 깃털 때문에 오늘날에도 우상 숭배 제의에서 빠지지 않습니다. 인디언은 '파호Paho'라 불리는 작은 지팡이에 새 깃털을 달아 물신 제단 앞에 세우거나 무덤 위에 심어 놓는 등, 특별한 기도 매개물로 활용합니다. 한 인디언의 믿을만한 설명에 따르면, 인디언은 깃털, 즉 날개 달린 존재가 자신들의 소망과 기도를 자연에 있는 다이몬적 존재에게 전해 준다고 믿습니다. (영혼새의 흔적이라 하겠습니다.)

오늘날 푸에블로인의 도기가 중세 스페인의 기술에 영향을 받았음은 의문의 여지가 없습니다. 인디언들이 16세기 스페인 성직자들에게 배운 것입니다. 함부르크 미술·공예 박물관에서 아술레호Azulejo 그릇[12]을 본 적이 있는데, 제가 아코마에서 접한 옛 그릇 세 개와 같은 녹색 광채를 발하고 있었습니다. 운 좋게도 그 세 개를 구입해 제 컬렉션에 추가할 수 있었고, 지금은 함부르크 민속 박물관에 있습니다.

다른 한편, 스페인과 별개로 더 오래된 도기 기술이 존재했다는 사실이 퓨케스의 발굴로 확실히 밝혀졌습니다. 이들 도기에는 앞서 말한 문장 같은 새 모티브와 함께 뱀이 등장합니다. 뱀은 모든 이교적 신앙 수련에서 그렇듯, 모키족에게도 가장 생생한 상징이자 제의적 숭배의 대상입니다.

| C9 | 이 사진에는 퓨케스가 선사 시대 그릇에서 본 것과 똑같은 뱀이 현대에 만들어진 그릇 바닥에 그려져 있습니다. 머리는 깃털 모양이고, 그릇 바닥 위에 똬리를 틀고 있습니다. 그릇 가장자리에는 계단 모양 손잡이가 네 개 달려 있고, 각 손잡이는 작은 동물

11 애리조나 왈피 근처에 있던 호피족 마을로, 1895년 퓨케스의 발굴을 통해 고고학적으로 확인되었다.
12 아랍어 단어에서 나온 개념으로, 이베리아에서 기인한 그림을 그리고 유약을 입힌 오지 그릇. 새나 꽃 모티브와 함께 캘리그래피적이고 장식적인 문양들이 있다.

| **C10** | 아비 바르부르크.
푸에블로데코치티 출신의 키바 파수꾼
클레오 주리노. 샌타페이, 1896년 2월.

모양을 하고 있습니다. 인디언 신화를 연구하며 알게 된 사실인데, 개구리와 거미 같은 이 동물들은 하늘의 방위를 상징하며, 키바에서는 이 그릇들을 물신 앞에 놓습니다.

키바 안에 있는 지하 예배소(규모와 크기는 다르지만 모든 마을에 다수 산재하는)에서 뱀은 번개의 상징으로, 핵심적인 숭배 대상입니다.

| **C10-11** | 제가 머물던 샌타페이의 호텔에서 클레오 주리노와 그 아들 아나스타시오 Anastasio에게 원본 그림을 얻을 수 있었습니다. 이들은 처음에는 꺼려했지만, 제가 보는 앞에서 색연필로 자신들의 우주론적 세계관을 묘사해주었습니다. 아버지 클레오는 코치티의 키바 사제이자 화가입니다. 여기 보시는 뱀은 날씨를 주관하는 신으로, 그가 그려준 것입니다. 이 뱀은 깃털 모양은 아니지만, 화병에서 본 것처럼 혀가 뾰족한 화살 모양입니다.

세계를 상징하는 집의 지붕에는 계단 모양 박공이 있습니다. 담장 위에는 무지개가 피어오르고, 그 아래 부풀어 오른 구름에서 비가 내리는 모습을 짧은 선으로 표현해 놓았습니다. 집 가운데에는 이 '폭우-세계-집'의 본래 지배자인 '야야Yaya' 또는 '예릭Yerrick'[13]이라는 물신이 그려져 있는데, 뱀 형상을 하고 있지는 않습니다.

인디언 신자는 이런 그림을 앞에 두고 주술을 행하며 축복의 폭우가 내리기를 기원합니다. 이들의 주술적 실행 가운데 우리에게 가장 놀라운 것은 살아있는 뱀을 다루는

13 보스에 따르면 야야는 호피족의 제사장 결사체로, 19세기 말에 오면 거의 소멸한다. 그러나 주리노 부자가 그린 야야의 제단 부장품 ─ 바르부르크는 이를 물신이라 칭한다 ─ 은 보존되었다. Henry R. Voth, *The Traditions of the Hopi* (Chicago, 1905).

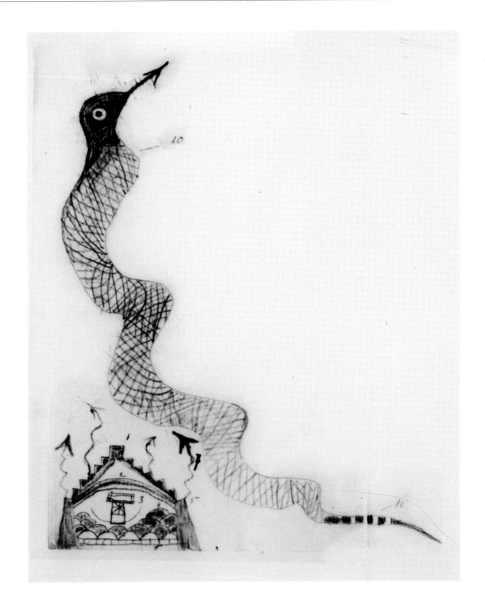

| C11 | 클레오 주리노. 뱀 모습을
한 날씨의 신과 세계-집을 묘사한
그림(숫자는 바르부르크가 기입).
1896년, 런던, 바르부르크 연구소.

행위입니다. 주리노의 그림에서 보듯, 번개 모양 뱀은 주술적인 이유로 번개와 결부되어 있기 때문입니다. 살아있는 뱀과 추는 춤은 왈피에서 찍은 사진에서 보시게 될 것입니다.

계단 모양 박공으로 덮인 '세계-집'과 화살촉 같은 뱀 주둥이, 그리고 뱀 자체가 인디언의 상징적 이미지 언어 안에서 본질적인 요소임을 기억해 두시기 바랍니다. 여기선 제가 암시밖에는 할 수 없지만, 이 계단에는 분명 우주에 대한 범아메리카적인, 아니 세계 공통의 상징이 들어있습니다.

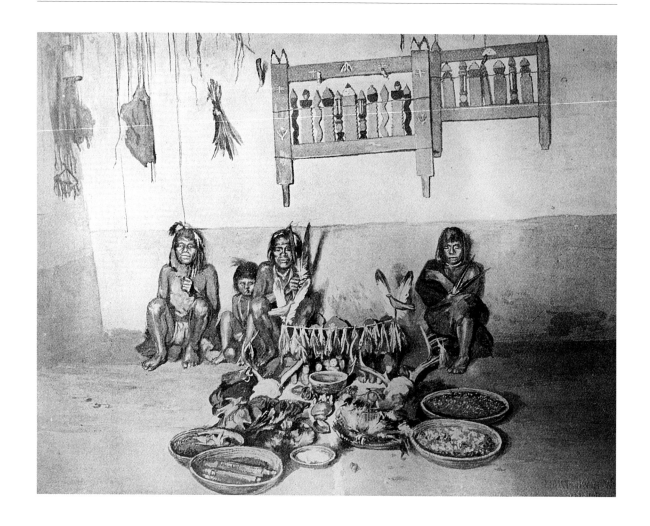

| C12 | 아쉽게도 여러분께 보여드릴 수 있는 것은 스티븐슨 부인이 지아Zia족의 지하 키바에서 찍은 스냅 사진뿐입니다. 공물 제단 한가운데 나무로 깎은 번개 제단의 모습이 보입니다. 방위를 상징하는 사각 틀 안에 번개 모양 뱀이 있습니다. 사방에서 내리치는 번개를 위한 제단입니다. 인디언들이 그 앞에 쪼그리고 앉아 제단 앞에 공물을 늘어놓고, 손에는 기도 매개물의 상징인 깃털을 들고 있습니다.

저는 공식 가톨릭의 직접적인 영향 아래 있는 인디언을 관찰하고 싶었는데, 이 바람은 우연한 기회로 실현되었습니다. 1895년 신년에 멕시코의 마타치네스Matachines 춤[14]을 보러 갔다가 친절하고 협조적인 가톨릭 사제 쥐야르 신부를 만나 시찰 여행에 동행하게 된 것입니다. 신부는 낭만적인 곳에 자리한 아코마 마을로 가려던 참이었습니다.

| C12 | 메이 스티븐슨 클라크 May S. Clark, 퀘랜나Quer'ränna 형제단의 제단. 지아 푸에블로, 1890년. 출처: Matilda Coxe Stevenson, *The Sia*, in *Eleventh Annual Report of the Bureau of Ethnology to the Secretary of the Smithsonial Institution, 1889-1890* (Washington, 1891), s. 3-157, Taf. nach s. 112.

14 모레스카 춤과 유사한 춤 제의로, 아메리카 대륙 내 스페인의 영향을 받은 지역 전반에서 행해진다. 스페인 기독교도가 무어인을 쫓아낸 사건을 상징한다.

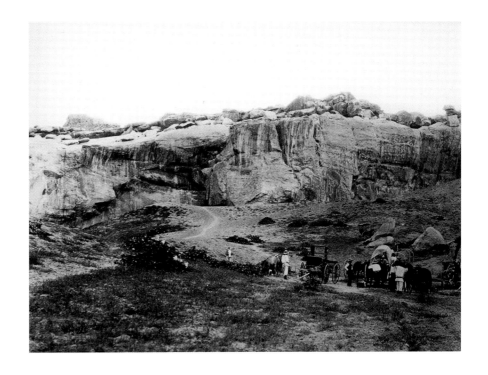

| C13 | 조지 휘턴 제임스.
촬영자의 여행단 일행이 있는
메사엔칸타다 전경. 푸에블로
아코마, 1886년 혹은 1895년.

| C13 | 금작화가 핀 황야를 여섯 시간 정도 달리자 암반의 대양 속에서 마을이 모래 대양 속 헬골란트처럼 나타났습니다.

우리가 절벽 발치에 닿기도 전에 신부를 환영하는 종이 울리기 시작했습니다. 화려한 옷을 입은 붉은 피부의 인디언 무리가 번개처럼 빠른 속도로 샛길을 따라 내려와 우리 짐을 들어주었습니다. 마차는 절벽 아래쪽에 그대로 두었는데, 치명적인 실수였습니다. 신부가 버낼릴로의 수녀들[15]에게 받은 와인 한 통을 인디언들이 훔쳐간 것입니다.

우리는 절벽 위에서 가장 먼저 촌장Gobernador ─ 마을의 행정 책임자는 아직도 이런 스페인식 명칭으로 불립니다 ─ 에게 경의에 찬 환영을 받았습니다. 그는 무언가를 중얼거리면서 신부의 손을 잡아 입술에 대더니, 환영받는 사람의 숨을 빨아들이듯 공손히 인사했습니다.

우리는 마부와 함께 촌장의 커다란 방에 짐을 풀었습니다. 그리고는 어휘표를 작성하기 시작했는데, 이 방을 들락거리던 인디언들이 친절히 저를 도와주었습니다. 저는 다음날 아침 미사를 주재하는 신부를 도와주기로 약속했습니다.

15 샌도벌 카운티(뉴멕시코)에 위치한 도시 버낼릴로는 17세기부터 스페인인이 거주하기 시작한 곳으로, 오늘날에도 와인 제조로 유명하다. 바르부르크가 언급하는 수녀들은 당시 그곳에 있었던 로레토 수녀회나 성모통고 수도원 소속일 것이다.

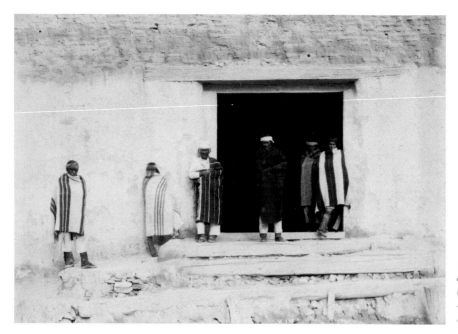

| **C14** | 조지 휘턴 제임스. 아코마의 촌장 에우세비우스 (왼쪽에서 세 번째)와 공무원이 산에스테반 델레이 선교교회 입구에서 있다. 푸에블로 아코마, 1886년.

| **C14** | 인디언들이 성당 문앞에 서 있습니다. 이들을 성당에 모으는 건 꽤 힘들었습니다. 촌장이 마을 한가운데 나란히 뻗은 세 갈래 길을 향해 크게 소리쳐 불러내야 했습니다. 그러자 마침내 이들이 성당에 모였습니다.

이 사진에서 보듯 인디언들은 그림 같은 양모로 몸을 감싸고 있습니다. 유목민 인디언 여성들이 야외에서 짠 것이었는데, 푸에블로인이 만든 것도 있었습니다. 흰색, 붉은색 또는 파란색으로 장식되어 있어 지극히 그림 같은 인상을 줍니다.

| **C15** | 성당 내부에는 성인의 모습이 그려진, 작지만 제대로 된 바로크식 제단이 있습니다. 인디언 언어를 하지 못하는 신부가 통역사를 대동했고, 그가 신부의 말 한마디 한마디를 옮겼습니다.

| **C16** | 예배를 드리는 동안 눈에 띈 것은, 클레오 주리노가 저에게 그려준 것과 똑같은 양식으로 된 이교적 우주론의 상징이 그려진 벽이었습니다. 나중에 알게 되었지만 라구나 성당에도 그런 그림들이 있습니다. 이 그림들은 계단 모양 지붕을 한 우주를 상징합니다. 사진에는 계단의 일부만 보입니다. 문 안에 인디언 두 명이 서 있는데, 그 오른편으로 그림 일부가 드러나 보입니다. 성당 내부를 촬영하려 했으나 촌장의 저항으로 무산되었습니다. 촌장은 신부에게조차 열쇠를 넘겨주려 하지 않았습니다. 인디언들이 그사이 신부의 마차에 있던 와인을 마셔버린 일 때문에 저항이 더 강해졌습니다. 어쨌든 계단을 상징하는 톱날 모양 장식을 분명히 보실 수 있습니다. 이것은 돌을 쌓아 만든 직각의 계단이 아니라 그보다 훨씬 원시적인 형태로 나무를 깎아 만든 것이었는데, 이런

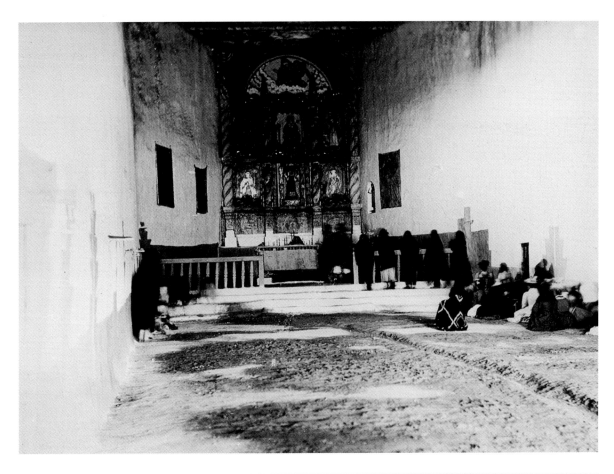

| C15 | 조지 휘턴 제임스.
산에스테반 델레이 선교교회의
아침 미사. 푸에블로 아코마, 1886년.

| C16 | 조지 휘턴 제임스.
산에스테반 델레이 선교교회
내부 정경. 신자들과 인디언 벽화가
있다. 푸에블로 아코마, 1886년
혹은 1895년.

| C17 | 아비 바르부르크,
사다리가 있는 나무 구조물
("파수꾼의 초소"), 세 번째 메사
근처, 1896년 4월 혹은 5월.

계단은 아직도 푸에블로에서 사용되고 있습니다. 그런 계단이 평지의 작은 차양에 기대 있는 걸 발견했습니다.

| C17 | 생성, 곧 자연에서의 상승과 하강을 표현하려는 사람에게 계단과 사다리는 인류의 원체험입니다. 똬리를 튼 뱀과 같은 원이 시간의 리듬을 상징하듯, 계단과 사다리는 공간 안에서 일어나는 상승과 하강의 분투를 상징합니다.

원시 인류에게 있어 높은 곳으로 올라갈 수 있다는 것은 행복입니다. 계단은 걷는 [존재인] 인간이 오르고자 노력함을 상징합니다. 올라간다는 것은 지상에서 천상으로 상승하고자 하는 인간, 걷는 [존재인] 인간에게 위로 곧추세운 머리의 고귀함을 부여하는 상징적 행위입니다.

네 발로 기지 않고 직립하는 인간, 위를 향하려면 중력을 극복하기 위한 보조 장치를 필요로 하는 인간은, 동물에 비해 타고난 바가 모자라다는 열등함을 만회하기 위해 계단이라는 도구를 고안해냈습니다. 어린 슈피텔러[16]는 말했습니다. "계단, 나의 사랑이여." 인간은 두 살 때 일어서는 법을 배우면서 계단이 주는 기쁨을 느끼게 되는데, 이는 인간이 걷는 법을 배우면서 머리를 세우는 은총을 입는 일과 같은 방식으로 일어납니다.

(하늘을 관찰한다는 것은 인류에게는 은총이자 재앙입니다.)

이런 세계 상징은 가톨릭 교회 교리와 이교 사이의 타협의 시도일까요?

주니족은 우주의 방향을 설정하는 이 조화로운 체계를 헬레니즘 우주론의 공감共感설에도 결코 뒤지지 않을 만큼 예술적으로 균형 잡힌 형태로 관철시켰습니다. 인간, 식물, 동물, 하늘의 방위를 부속시키는 이 체계는 토테미즘 안에서도 전적으로 자의적인 채로 남아 있습니다.

이처럼 인디언은 사다리를 타고 들어가는 자신의 계단 집과 '세계-집'을 동일시함으로써 우주론에 합리적 요소를 만들어내고 있는 것입니다.

하지만 이 세계-집을 정신적으로 안정된 우주론에 대한 단순한 표현으로 보는 일은 주의해야 합니다. 이 세계-집의 주인은 [인간이 아니라] 가장 섬뜩한 동물인 뱀이기 때문입니다.

푸에블로 인디언은 농경민이지만 — 과거 이 지역에 살았던 부족들만큼 야만적이지는 않으나 — 수렵인이기도 합니다. 이들은 생존 수단으로 옥수수뿐 아니라 고기 또한 필요로 합니다. 단순한 놀이라고 생각하기 쉬운 가면 춤은, 그 본성상 생존을 위한 투쟁에서 벌어지는 진지하고도 전투적인 대처라 말할 수 있습니다. 이 춤은 이들의 적인 유목 인디언의 잔혹하고 가학적인 전쟁 춤의 관습과 근본적으로 다르기는 하지만, 그 기원과 내적 방향성에 있어서는 여전히 사냥감 춤이며 제물 춤입니다. 수렵인이나 농경민이 가면을 쓸 때, 다시 말해 동물이든 옥수수든 포획물의 모습을 흉내 낼 때, 이들은 이 신비한 미메시스적 변신을 통해 평소 수렵이나 농경의 노동으로 얻고자 했던 것을 먼저 강탈한다고 믿습니다.

이런 점에서 식량을 조달하는 사회적 행동은 분열증적입니다. 주술과 기술이 충돌하는 것입니다.

논리적 문명, 그리고 환상적 방식으로 체현되는 주술적 인과의 공존, 이것이 푸에블로 인디언이 처한 혼합과 과도기의 상태입니다. 원시적인 인간, 즉 손으로 붙잡는 인간Greifmenschen에게는 계속 이어질 미래를 위한 활동이라는 것이 존재하지 않는데, 이들은 더 이상 그런 존재가 아닙니다. 그렇다고 해서 유기체적 또는 기계적인 법칙에 따라 등장할 미래의 결과를 기다리는, 기술적으로 안정된 유럽인이 된 것도 아직 아닙니다. 이들은 주술과 로고스의 중간에 자리잡고 있으며, 이들에게 익숙한 도구는 상징입니다. 손을 뻗어 붙잡는 인간과 머무르며 정신으로 붙잡는 인간Begriffsmenschen 사이에 상징적으로 결합하는 인간이 있는 것입니다. 이후 보시게 될 푸에블로 인디언의 춤은 이 상징적 사유와 태도 단계의 사례입니다.

산일데폰소에서 영양 춤을 처음 보았을 때는 천진하다 못해 거의 우스꽝스럽다는

16 스위스 작가 카를 슈피텔러Carl Spitteler(1845~1924)가 어린 시절을 회상하며 언급한 말이다. Carl Spitteler, *Meine frühesten Erlebnisse*(Jena, 1920). "대문으로 가는 계단 몇 개가 있었다. 어려움 없이 계단을 오를 수 있게 된 이래로 나는 계단을 좋아했다. 계단은 내게 힘을 일깨워 주었다. (…) 문 쪽으로 오면서 우리는 왼편 모퉁이를 돌았고, 아무 사고도 없이 용감하게 몇 개의 돌계단을 올랐고 — 아! 계단! 나의 사랑이여! — 다시 왼쪽으로 돌고는 별안간 대문 앞, 도시 한가운데에 멈춰 섰다."

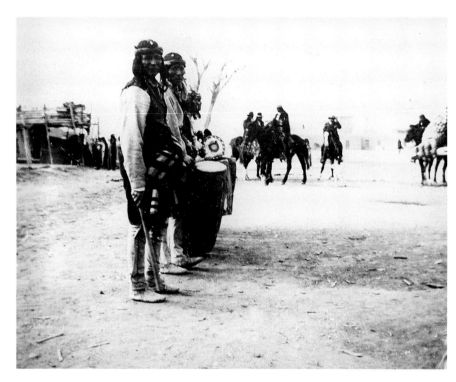

인상을 받았습니다. 인간의 문화적 표현의 뿌리를 생물학적으로 탐구하려는 민속학자에게 가장 위험한 순간은 조야하고 우스꽝스러워 보이는 풍습을 접하고 웃어버릴 때입니다. 민속학에서 우스꽝스러운 것에 웃음을 터뜨리는 일은 잘못된 것인데, 그 순간 비극적 요소에 대한 통찰이 묻혀버리기 때문입니다.

| C18-21 | 산일데폰소의 인디언들, 꽤 오래전부터 미국의 영향을 받고 있는 샌타페이 근처의 푸에블로인들이 춤을 추기 위해 모여 있습니다. 처음에는 큰 북으로 무장한 음악이 준비됩니다. 그들이 여기 서 있는 게 보이실 겁니다. 뒤에는 말을 탄 멕시코인들이 있습니다. 나란히 두 줄로 맞추어 서더니 가면을 쓰고 영양의 모습을 흉내 냅니다. 각 줄의 춤꾼들은 몸을 서로 다른 방식으로 움직입니다. 영양이 걷는 모습을 흉내 내거나, 앞발, 즉 깃털을 감은 작은 나뭇가지에 몸을 기대고는 제자리에서 움직입니다. 이 두 줄의 맨 앞에는 여자 형상과 사냥꾼이 있습니다. 이 여자 형상에 대해 제가 알 수 있었던 건 그것이 모든 동물의 어머니[17]라 불렸다는 사실뿐입니다. 동물을 흉내 내는 춤꾼들이 주문을 외우면서 이 여자 형상을 향합니다. 사냥 춤은 말하자면 동물 가면을 뒤집어 씀으로써 그 동물을 미리 붙잡아 포획하는 일입니다. 본래는 사냥 시의 공격을 준비하기 위해 동물을 미리 포획해보는 일이었습니다.[18] 그러니 이런 조처를 유희적인 것으로

17 Jane E. Harrison, *Prolegomena to the Study of Greek Religion*, 3. Aufl. (Cambridge, 1922), s. 264.

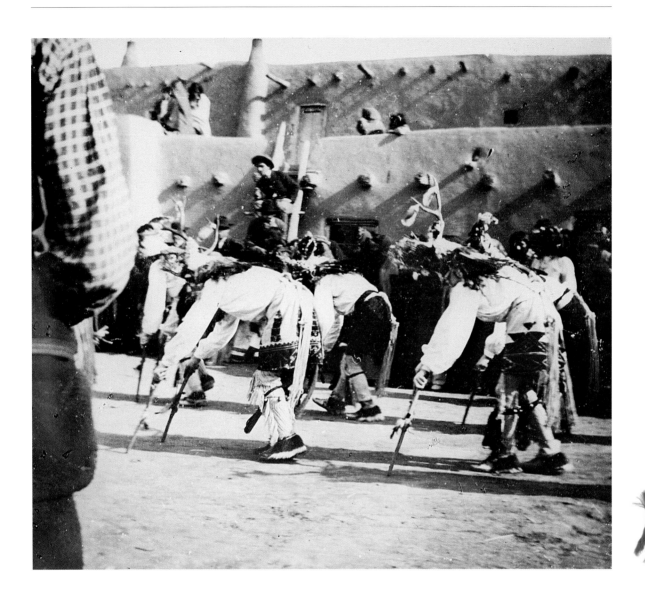

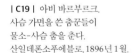 아비 바르부르크.
사슴 가면을 쓴 춤꾼들이
물소-사슴 춤을 춘다.
산일데폰소푸에블로, 1896년 1월.

볼 수는 없습니다. 원시 인간에게 가면 춤은 개체를 초월하는 존재와 관계 맺는 과정에서 낯선 다이몬적 존재에게 깊이 종속되는 것을 의미합니다. 인디언이 모방적인 가면을 쓰고서, 이를테면 어떤 동물의 외양과 움직임을 흉내 내는 것은 그저 재미를 위해 동물 속으로 숨어들어 가는 것이 아닙니다. 오히려 자신의 개체성을 변신시킴으로써, 확장되지 않고 변화되지 않은 인간적 개체성으로는 도무지 얻어낼 수 없으리라 여겨지는 무언가를 자연으로부터 강탈하려는 것입니다.[19] 동물과 인디언의 내적 관계는 유럽인

18　[역자 주] 이전 판본에는 다음과 같이 써 있다. "사냥 공격을 흉내 냄으로써 동물을 포획하는 것".

19　[역자 주] 다른 판본에는 다음의 문장이 추가되어 있다. "판토마임과도 같은 동물 춤에서 모방은 한 낯선 존재에게 자신을 헌신하는, 믿음으로 충만한 제의 행위입니다. 소위 원시 부족에게 가면 춤이란, 그 근원적 본질에 있어서는 사회적 경건함의 증거인 것입니다."

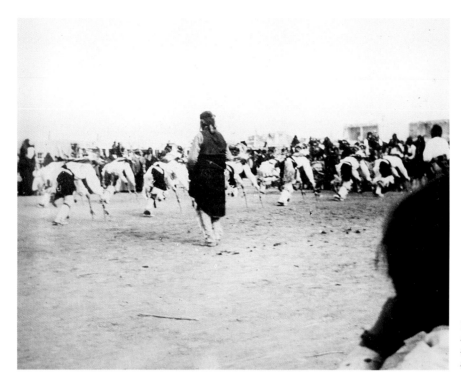

| C20 | 아비 바르부르크.
사슴 가면을 쓴 춤꾼들이
물소-사슴 춤을 춘다.
산일데폰소푸에블로, 1896년 1월.

의 그것과는 전혀 다릅니다. 이들은 동물을 고차적 존재로 여깁니다. 동물적 특질의 통합이 동물을 나약한 인간에 비해 훨씬 강하게 타고난 존재로 만들기 때문입니다.

여행을 시작하기 전에, 저는 동물로 변신하려는 의지의 심리학에 관한 — 저를 압도할 만큼 새로운 — 설명을 프랭크 해밀턴 쿠싱에게서 얻은 바 있습니다. 쿠싱은 인디언의 정신을 선구적으로 통찰한 베테랑입니다. 숱 없는 붉은 머리에 얼굴에는 얽은 자국이 있고, 나이를 가늠하기 어려운 이 남자는 담배를 피우며 제게 말했습니다. 어째서 인간이 동물보다 더 뛰어나다는 것이냐며 한 인디언이 그에게 항변했답니다. "영양을 보시오. 영양은 달리기만으로도 인간보다 뛰어나지 않소. 곰은 힘 그 자체라고 할 수 있고. 인간이 할 수 있는 것이 일부분 뿐이라면 동물은 모든 것을 다 할 수 있소." 이런 동화 같은 사고방식은 이상하게 들릴지 몰라도 우리의 자연과학적, 발생론적 세계 이해의 전前 단계입니다. 이 인디언 이교도들은 전 세계의 이교도가 그렇듯 우리가 토테미즘이라 부르는 숭배적 경외심으로 동물의 세계와 접속하며, 모든 종의 동물이 부족의 신화적 선조라고 믿습니다. 이들은 탈유기적 맥락에서 세계를 설명하는데, 이는 다원주의와 그리 다르지 않습니다. 인간이 영향을 끼칠 수 없는 자연 자체의 발전 과정을 우리가 법칙이라 부르듯, 이 이교도들은 동물 세계와 자의적으로 관계 맺음으로써 그 과정을 설명하기 때문입니다. 그렇기에 이른바 원시적 인간의 삶을 규정하는 것은 신화적 친화성을 통한 다원주의라고 말할 수 있습니다.

산일데폰소에서 사냥 춤의 형태가 살아남은 것은 주목할 만한 일입니다. 이 지역에

| C21 | 아비 바르부르크.
물소-사슴 춤을 추는 춤꾼들.
가운데 춤꾼은 영양 가면을 썼다.
산일데폰소푸에블로, 1896년 1월.

서 영양은 이미 3세대 전에 멸종했기 때문에, 이 영양 춤은 순전히 영적인 카치나 춤으로 이행하는 단계일 가능성이 높습니다. 카치나 춤은 곡식 종자의 번성을 기원하는 춤입니다. 오라이비에는 오늘날에도 영양 부족이 존재하며, 이들은 날씨 주술을 주로 담당합니다. 동물을 모방하는 동물 춤을 수렵 문화의 미메시스적 주술로 파악할 수 있다면, 주기적으로 돌아오는 연간 행사로서 농경민이 추는 카치나 춤은 그와는 다른 성격을 띱니다. 이 춤의 본래적 특성은 유럽 문화의 소재지와 멀리 떨어져 있을 때 비로소 제대로 드러납니다. 무기물을 향해 기원하는 이 제의적·주술적 가면 춤은 모키족 마을처럼 기차가 아직 들어서지 않은 곳과 가톨릭의 공식적 후광이 비치지 않는 곳에서만 그나마 근원적인 모습을 유지하고 있습니다.

아이들은 카치나에게 깊은 종교적 경외심을 가지며 자라납니다. 모든 아이들은 카치나를 초자연적이고 공포심을 주는 존재로 여깁니다. 아이가 카치나의 본성에 대해 알게 되고 가면 춤꾼의 일원으로 받아들여지는 순간은 인디언 아이를 양육하는 데 있어 가장 중요한 전환점이기도 합니다.

운이 좋게도, 서쪽으로 가장 멀리 있는 오라이비의 암벽 마을 시장에서 소위 후미스 카치나 춤을 볼 수 있었습니다. 앞서 오라이비의 한 집에 걸린 인형을 통해 보여드렸던 가면 춤꾼의 살아있는 원본을 본 것입니다.

오라이비 관청의 관료와 상인들이 친절하게도 성직자 보스 씨를 만나보라고 추천해 주었습니다. 그는 암벽 마을 아래쪽에 사는 선교사로, 인디언 정신의 심리학에 학문적

| C22 | 아비 바르부르크.
애치슨-토피카-샌타페이 철로 전경.
홀브룩, 1896년 4월.

으로 접근하려는 인물입니다. 인디언의 관습과 예술에서 드러나는 상징에 대한 지식으로 제게 큰 도움을 주었습니다.

| C22 | 오라이비에 가기 위해서는 홀브룩 기차 정거장에서 출발해 경량 마차로 이틀간 이동해야 했습니다. 제가 출발했던 기차 정거장의 모습입니다. 서부 기차 정거장의 황량한 모습을 잘 보여줍니다.

| C23-25 | 정차 중인 제 여행 마차 뒤쪽으로 보이는 이른바 호텔입니다. 이 사진도 이런 서부식 정거장의 원시적 건축 방식을 보여줍니다. 버기buggy라 불리는 이 마차는 금작화만이 자라는 모래 황야를 달리는 데 적합하도록 경량 바퀴 네 개를 달고 있습니다. 마부는 모르몬교도인 프랭크 앨런이었는데, 제가 여기 머무는 내내 마차를 몰아주었습니다. 여행 도중에 강한 모래바람이 일어, 길 없는 초원에서 방향을 알 수 있는 유일한 수단이었던 마차 바퀴 자국이 완전히 사라져 버렸습니다. 그래도 이틀 동안 마차를 달린 끝에 다행히 킴스캐니언에 도착할 수 있었습니다. 친절한 아일랜드인 킴 씨[20]가 우리를 맞아주었습니다.

20 [역자 주] 바르부르크의 착각. 킴은 영국인이다. 41쪽 주 41번 참조.

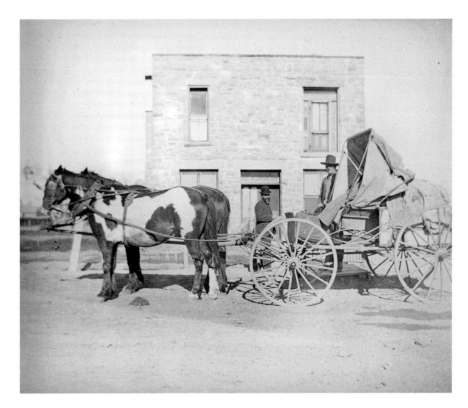

| C23 | 아비 바르부르크.
바르부르크의 마부 프랭크 앨런.
그 뒤로 홀브룩 호텔과 호텔 주인
프랜시스 저크, 홀브룩, 1896년 4월.

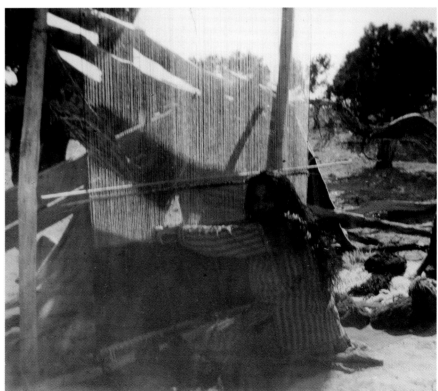

| C24 | 아비 바르부르크.
직조기로 덮개를 짜는 나바호 여자.
비다호치와 킴스캐니언 사이,
1896년 4월.

여기서부터 암벽 마을을 향한 본격적인 여정을 시작할 수 있었습니다. 마을은 북에서 남으로 나란히 뻗은 세 개의 메사 위에 있습니다.

| C26-27 | 가장 먼저 눈에 띈 것은 기묘한 왈피 마을이었습니다. 암벽 위에 쌓인 암석 덩어리 같은 계단식 마을이 암벽 돌기 위에 낭만적으로 자리해 있었습니다. 오후에 사진을 한 장 더 찍었습니다. 암벽과 집들이 황량하면서도 엄숙한 모습으로 세계를 향해 솟아있는 걸 보실 수 있습니다.

| C25 | 아비 바르부르크.
토머스 바커 킴의 교역소 전경.
킴스캐니언, 1896년 4월.

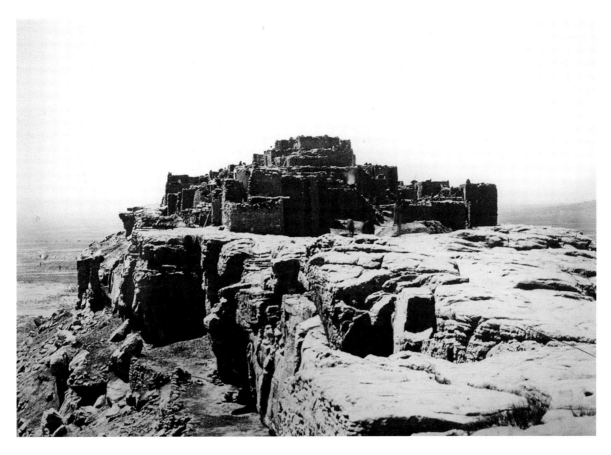

| C26 | 아비 바르부르크.
왈피 마을 전경, 북서쪽에서 촬영.
왈피, 1896년 4월.

| C27 | 아비 바르부르크.
호피족 인디언 여자와 왈피 마을 집들,
북동쪽에서 촬영. 왈피, 1896년 4월.

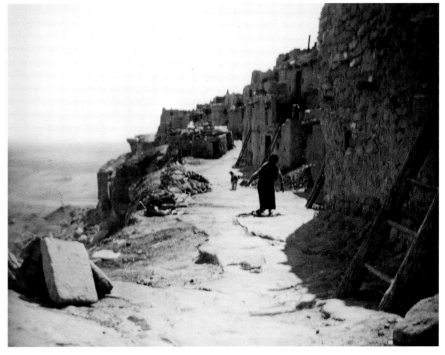

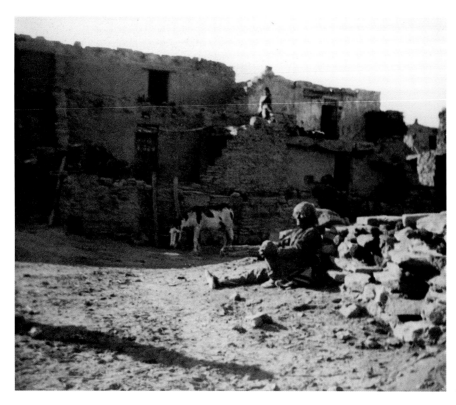

| **C28** | 아비 바르부르크.
호피족 인디언이 앉아있는 마을 광장.
오라이비, 1896년 4월 혹은 5월.

| **C28** | 오라이비 마을은 전체적으로 왈피 마을과 아주 비슷합니다. 오라이비 산 아래쪽 보스 씨의 집에 거주하는 동안 그의 도움으로 후미스 카치나 춤을 볼 수 있었습니다. [사진에서 보이는] 위쪽 절벽 마을의 장터, 맹인 노인이 염소[말]를 데리고 앉아있는 곳에 춤을 출 자리가 마련되었습니다. 후미스 카치나 춤은 옥수수의 생장을 기원하는 춤입니다. 저는 1896년 4월 28일부터 5월 1일까지 그 춤을 보았습니다. 본격적인 춤이 시작되기 전날 밤, 저는 보스 씨와 함께 비밀 의식이 거행되던 키바에 있었습니다. 거기에 물신 숭배 제단은 없었습니다. 그냥 인디언들이 앉아서 제의를 하듯 담배를 피우고 있었습니다. 가끔씩 위쪽에서 사다리를 타고 갈색 다리 몇 개가 내려오는 게 보이더니, 이윽고 온전한 남자의 모습이 되었습니다.

젊은이들은 다음날 사용할 가면을 채색하고 있었습니다. 가면을 새로 마련하려면 비용이 많이 들기에 큰 가죽으로 된 이 투구를 재사용합니다. 입에 물을 머금고 가죽 가면에 뿜은 뒤, 그 위에 안료를 문질러 채색합니다.

| **C29-30** | 다음날 아침부터 벽 앞에 청중들이 모여들었습니다. 그중 두 무리의 아이들을 보았습니다. 인디언과 아이들의 관계는 특히나 마음을 끕니다. 아이들은 다정하지만 엄격하게 양육되며, 일단 신뢰하게 된 사람에게는 아주 붙임성 있게 굽니다. 참으로 사랑스러운 아이들이었습니다.

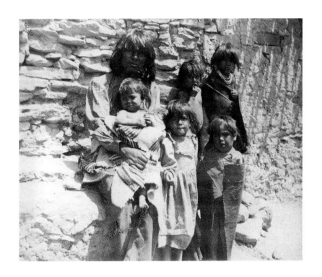

| C29 | 아비 바르부르크.
후미스 카치나 춤을 구경하는
호피족 인디언과 아이들.
오라이비, 1896년 5월.

| C30 | 아비 바르부르크.
후미스 카치나 춤을 구경하는
호피족 인디언과 아이들.
오라이비, 1896년 5월.

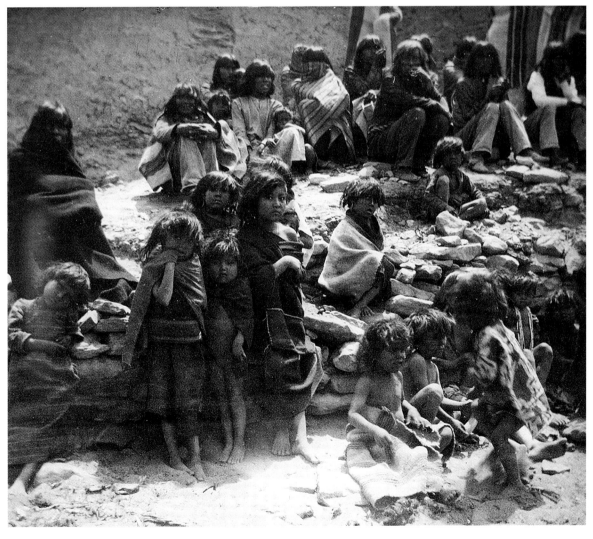

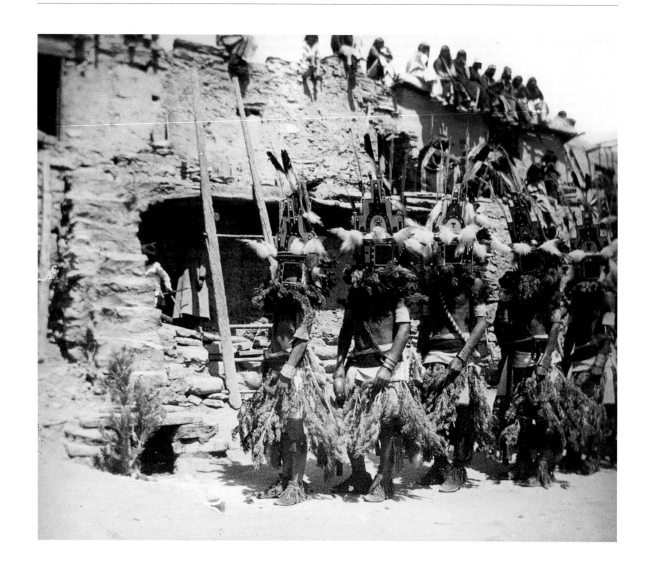

그런 아이들이 잔뜩 긴장하면서도 진지한 태도로 장터에 모였습니다. 인공 머리[가면]를 단 춤꾼이 아이들에게 공포심을 주는 이유는, 움직이지 않으면서 두려움을 자아내는 이 가면을 인형 덕에 익히 알고 있기 때문입니다(우리 집에 있는 인형이 원래는 저런 다이몬이었을지도 몰라!).

| C31 | 춤은 스무 명에서 서른 명 되는 남자와 열 명 남짓한 여자 춤꾼, 다시 말해 여자 차림을 한 남자들이 춥니다. 먼저 남자들부터 보겠습니다. 이 다섯 명이 2열로 된 춤 행렬의 선두입니다. 장터에서 이뤄지는 춤에는 구조상의 기준점이 있습니다. 여기 보이는 돌로 된 구조물입니다. 그 앞에 작은 소나무 가지가 꽂혀있고 깃털이 매달려 있습니다. 이 작은 신전 옆에서 중보 기도가 이루어지기를 소원하는 가면 춤과 그에 동반되는 노래가 상연됩니다. 제의가 이 소형 신전을 중심으로 해서 명확한 형태로 발산되어 나오는 걸

| C31 | 아비 바르부르크
열을 맞춘 후미스 카치나가 춤 제의를 시작한다. 그 앞에 여장한 남자들인 카치나 마나스 열 명, 지휘자 두 명이 있다. 오라이비, 1896년 5월.

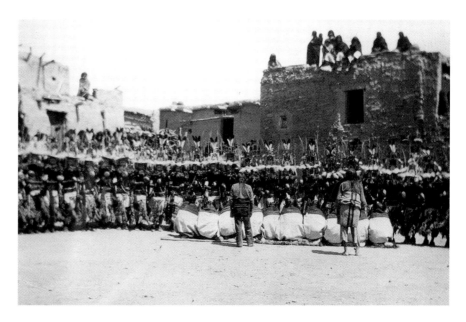

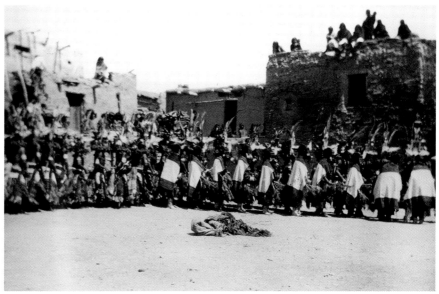

| C32-C33 | 아비 바르부르크.
열을 맞춘 후미스 카치나가 춤 제의를
시작한다. 그 앞에는 여장한 남자인
카치나 마나스 열 명과 지휘자 두 명이
있다. 오라이비, 1896년 5월.

보시게 될 겁니다.

춤꾼들이 쓰는 가면은 녹색과 붉은색 바탕에 굵고 흰 대각선이 그려져 있고, 그 위에
점 세 개가 찍혀있습니다. 제가 들은 설명에 의하면 이 점은 빗방울이라고 합니다. 이처
럼 가면 위의 모든 상징은 비를 내리는 계단 모양의 우주를 보여주는데, 반원 모양의 구
름과 그로부터 흘러나오는 선들이 그려져 있습니다. 이들이 몸에 두른 직물 띠에서도
같은 상징을 볼 수 있습니다. 흰색 바탕에 녹색과 붉은색 장식이 화려하게 짜여 있습니
다. 남자 춤꾼들은 손에 방울을 들고 있는데, 속을 파낸 호박 안에 돌멩이를 넣어 만든

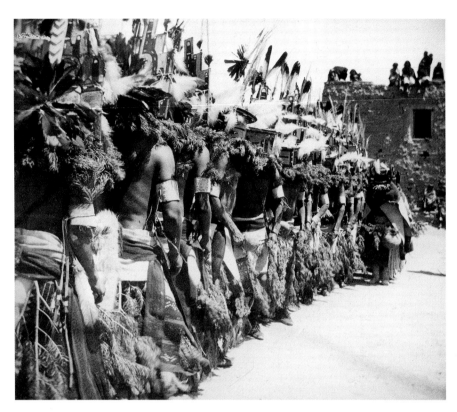

| C34 | 아비 바르부르크.
후미스 카치나의 춤 제의. 오른쪽에
황색 옥수수 소녀와 또 다른 카치나
마나스(덮개로 몸을 가린 사람)가
있다. 오라이비, 1896년 5월.

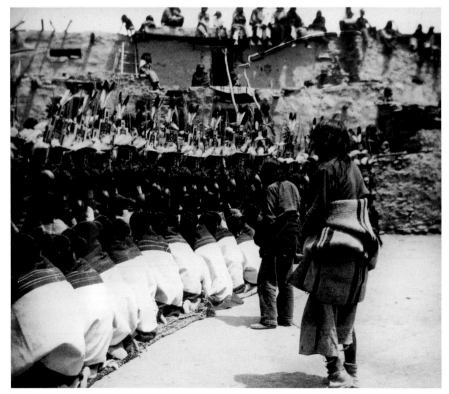

| C35 | 아비 바르부르크.
구경꾼과 후미스 카치나. 왼쪽에
돌로 된 제단과 깃털로 장식된
전나무 가지('나콰퀴치')가 있다.
오라이비, 1896년 5월.

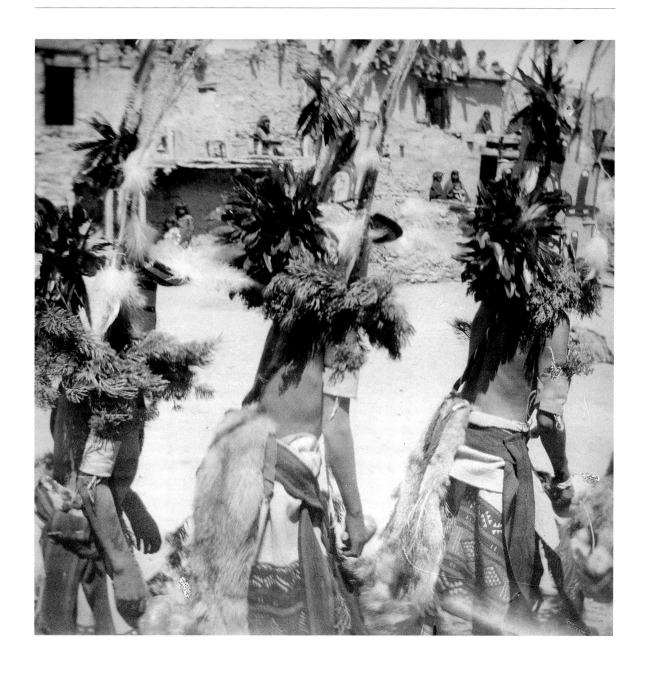

| D14 | 아비 바르부르크.
후미스 카치나의 춤 의식(춤꾼
근접 촬영). 오라이비, 1896년 5월.

것입니다. 거북이 껍질을 두르고 돌멩이를 매달아 둔 무릎에서도 방울 소리가 납니다.

| C32-35 | 코러스는 서로 다른 두 행위를 보여줍니다. 남자 앞에 앉은 여자들[여자 차림을 한 남자들]이 나무를 긁어 소리를 내며 음악을 연주하고, 이때 남자 춤꾼들은 한 명한 명 차례로 제자리에서 맴돕니다. 다른 경우에는 여자들이 자리에서 일어나 제자리에서 맴도는 남자들과 함께 움직입니다. 이때 사제 두 명이 춤꾼들에게 축성된 곡물 가루를 뿌려줍니다.

124

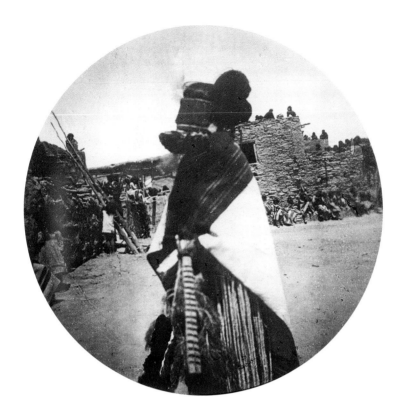

| C36 | 헨리 보스.
후미스 카치나. 황색 옥수수 소녀를
표현하며, 톱니 모양을 낸 막대를 리듬
악기로 사용한다. 오라이비, 1895년.

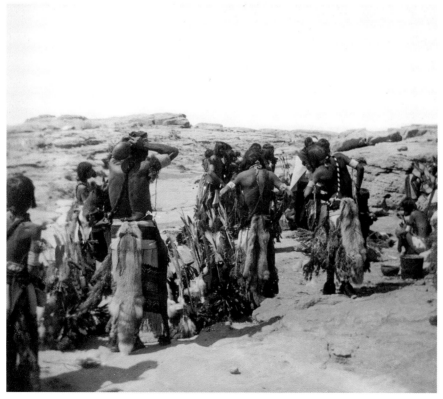

| C38 | 아비 바르부르크
춤 제의를 중단하고 휴식 장소에서
쉬는 후미스 카치나들. 오라이비,
1896년 5월.

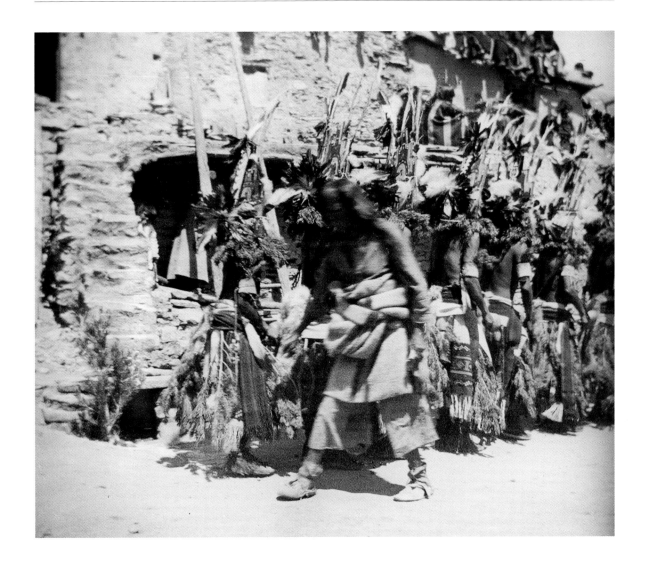

| C37 | 아비 바르부르크. 춤추는 후미스 카치나들에게 곡물 가루를 뿌리는 사제들. 왼쪽에 돌로 된 제단과 깃털로 장식된 전나무 가지('나콰쿼치')가 있다. 오라이비, 1895년 5월.

| C36 | 여자 춤꾼의 복장은 몸 전체를 덮는 천으로 되어 있는데, 이들이 남자임을 드러내지 않기 위함일 것입니다. 가면 윗부분 양쪽에는 푸에블로 처녀 특유의 바람-꽃 모양 머리 장식이 달려 있습니다. 가면 아래 달린, 붉게 물들인 말총은 비를 상징합니다. 몸을 감싼 천과 띠에도 이런 비 장식이 있습니다.

| C37-38 | 춤추는 동안 춤꾼들은 사제가 뿌려주는 성스러운 곡물 가루 세례를 받습니다. 그사이 춤꾼들은 선두를 중심으로 작은 신전을 향해 정렬합니다. 아침에 시작한 춤은 저녁까지 이어집니다. 인디언들은 중간중간 마을에서 나와 솟아오른 절벽 부분에 올라 잠시 휴식을 취하기도 합니다. 가면을 벗은 춤꾼을 보는 이는 죽게 된다고 합니다.

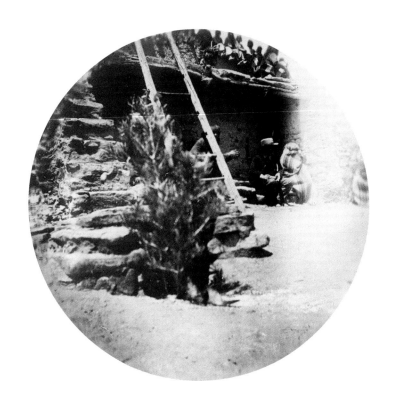

| C39 | 헨리 보스. 돌로 된 제단과 깃털로 장식된 전나무 가지 ('나콰쿼치'), 오른쪽 뒤에 아비 바르부르크와 추장 루롤마가 앉아 있다. 오라이비, 1896년 5월.

| C39 | 이미 보여드린 것처럼, 작은 신전은 춤꾼들의 실제 기준점입니다. 작은 나무에 새 깃털이 매달려 있습니다. 이것이 이른바 나콰쿼치입니다. 저와 보스 씨는 그 나무가 아주 작다는 걸 눈여겨보았습니다.

| C40 | 광장 끝에 앉아 있던 나이든 추장에게 나무가 왜 이렇게 작냐고 물었습니다. 추장의 대답은 이러했습니다. "이전에는 큰 나무를 가지고 있었지만 이번에는 작은 나무를 선택했다오. 아이의 영혼이 순수하기 때문이지."

　여기서 우리는 나무 숭배와 영혼 숭배의 영역이 온전한 형태로 남아있음을 보게 됩니다. 만하르트의 연구를 통해 알려져 있듯, 이러한 나무 숭배, 영혼 숭배는 유럽의 이교 시대부터 오늘날 추수 의례에 이르는, 인간 보편의 신화적인 원原민속관념입니다. 이때 중요한 것은 자연의 힘과 인간 사이의 연결, 즉 [양자를] 결합하는 상징을 창조하는 일이며, 이 경우에는 나무를 매개자로 선택하는 주술적 행위를 통해 그런 연결이 실제로 일어납니다. 나무는 땅에 뿌리박고 있기에 인간보다도 더 땅에 가까우며, 인간을 지하 세계로 이끄는 매개체가 됩니다. 다음날이 되면 나무에 매달아 놓았던 깃털을 계곡에 있는 지정된 샘으로 가지고 내려와 땅에 심거나 축성물로 매답니다. 깃털은 옥수수가 크고 풍성한 결실을 맺도록 기원하는 수단인 것입니다.

　보스 목사와 저는 오후에 휴식했습니다. 오후 늦게 우리가 다시 올라왔을 때 춤꾼들은 지치지도 않고 진지한 태도로 단조로운 춤 동작을 지속하고 있었습니다. 해가 기울

| **C40** | 아비 바르부르크.
호피족 추장 루롤마.
오라이비, 1896년 5월.

때쯤 우리는 놀라운 광경을 보았습니다. 그들의 장엄하고도 고요한 초연함이 어떻게 기본적인 인간성의 근원으로부터 주술적 제의 형식을 이끌어내는지를 압도적일 만치 명확하게 보여주는 장면이었습니다. 이에 비하면 이런 제의에서 정신적 승화의 요소만을 보려는 우리의 일면성은 결국 실패할 수밖에 없는 불충분한 설명 방법임이 드러났습니다.

여섯 명의 춤꾼이 등장하는데, 이중 셋은 몸에 황토를 바르고 머리카락을 뿔 모양으로 묶은, 거의 벌거벗은 남자들이었습니다. 이들은 허리에 천 하나만을 두르고 있었습니다. 이어서 여자 차림을 한 다른 세 남자가 등장합니다. 코러스가 사제들과 함께 고요하게, 흔들림 없이 춤 동작을 계속하는 동안, 이 남자들은 코러스의 움직임을 너무도 저속하게 흉내 냅니다. 그런데 아무도 그 광경을 보고 웃지 않습니다. 오히려 사람들은 이 저속한 풍자를 희극적 조롱이 아니라, 방종한 자들조차 풍성한 옥수수 농사를 거두려는 시도를 돕는 것으로 받아들입니다.

고대 비극에 대해 조금이라도 아는 사람이라면, 비극의 코러스와 사튀로스 극이 지닌 이중성이 "하나의 가지에 접목되어 있다"[21]는 사실을 여기서도 발견할 수 있습니다. 자연의 생성과 소멸이 인간 형상의 상징으로, 그림이 아니라 실제 연극적으로 추체험하는 마술 춤으로 나타나는 것입니다.

이는 신의 초인적 힘에 관여하고자 주술을 통해 신적 존재 안으로 미끄러져 들어가는 일입니다. 이런 행위의 본질이 끔찍하리만치 극적인 형태로 나타난 것이 바로 멕시

코의 제식입니다. 축제 때 옥수수 여신으로 등극한 여성은 40일 동안 여신으로 숭배된 후 희생 제물로 바쳐지고, 제사장은 이 가엾은 피조물의 살가죽 속으로 들어갑니다.

푸에블로 인디언의 옥수수 춤에서 관찰할 수 있는 것은 신에게 다가가기 위한 이 원초적이고 광기어린(분열증적인) 시도와 근본적으로는 닮아있기는 하나 카니발리즘의 방식을 취하지는 않습니다. 물론 [여기에서도] 이 제의의 핏빛 뿌리에서 은밀하게 수액이 솟아오르지 않는다고는 보증할 수 없습니다. 지금 푸에블로인을 품은 이 땅은, 과거에 야만적인 유목 인디언들이 전쟁 춤을 추던 곳이기도 하기 때문입니다. 적을 고문해 죽임으로써 잔인함의 극치에 이른 이들 말입니다.

그럼에도 모키족 인디언의 뱀 춤에는 지극히 미개한 특성을 띠는 단계, 동물의 세계 그 자체를 통해 자연에 직접적·주술적으로 접근하려는 단계가 남아 있습니다. 오라이비와 왈피에서는 살아있는 뱀과 함께 추는 모키족 인디언의 춤을 볼 수 있습니다. 제가 직접 보지는 못했습니다만, 선교사 보스 씨가 찍은 사진을 통해 왈피에서 치러지는 이 이교적 제의를 소개해드릴 수는 있습니다. 이 춤은 동물 춤인 동시에 계절에 관한 제의 춤이기도 합니다. 산일데폰소에서 본 동물 춤, 그리고 오라이비의 후미스 카치나 춤에서 본 상징적·주술적 풍요 기원 춤 가운데 최고의 표현들이 여기서 만납니다. 수확의 결실이 전부 비에 달려있는 8월에 농사의 위기가 닥쳐오면, 살아있는 뱀과 함께 추는 춤이 오라이비와 왈피에서 번갈아 이루어지며 구원을 가져다 줄 비를 불러옵니다.

저처럼 축성을 받지 않은 사람이 산일데폰소에서 볼 수 있었던 것은 영양을 흉내 내는 춤뿐이었습니다. 옥수수 춤에서는 춤꾼이 가면을 씀으로써 옥수수 다이몬의 성격을 띠게 된다는 것만을 확인했다면, 여기 왈피에서는 그보다 훨씬 더 본원적인 단계의 주술적 마술 춤을 만날 수 있습니다.

여기서는 춤꾼들과 살아있는 동물이 주술적으로 합일합니다. 놀라운 것은 이 춤 의식에 참여하는 인디언들이 어떤 동물보다도 위험한 방울뱀을 다루는 방식입니다. 폭력을 쓰지 않으면서도 방울뱀이 기꺼이 — 혹은 자극만 하지 않는다면 맹수의 본성을 내보이지 않고 — 며칠간의 의식에 참여하게 하는 것입니다. 유럽인들의 손에서라면 대참사로 이어졌을 의식입니다.

모키 마을의 두 결사체가 뱀 축제를 함께 준비합니다. 하나는 영양 결사체고 다른 하나는 뱀 결사체[22]인데, 이들은 전설을 통해 각각의 동물과 토테미즘적으로 연결되어 있습니다.

인간이 동물 가면을 쓰고 등장할 뿐만 아니라, 살아있는데다 가장 위험한 동물인 뱀

21 여기서 바르부르크는 이미 〈루터 시대의 언어와 이미지에 나타난 이교적 고대의 예언〉에서 사용한 바 있는 메타포를 가져온다. 이는 1804년 장 폴Jean Paul이 《미학 입문서Cours Préparatoire D'esthétique》 50절에서 신체와 정신의 관계에 대해 사유하며 다음과 같이 썼던 표현이다. "그림으로 표현된 농담은 신체를 정신화하거나 정신을 신체화할 수 있다. 근원적으로 인간과 세계가 하나의 가지에 접목되어 피어나던 곳에서 (…)". 1920년 바르부르크는 이렇게 쓴다. "논리와 마술이 비유와 메타포처럼 (장 폴의 표현에 의하면) '하나의 가지에 접목되어 피어나던' 시대는 본래 무시간적이다."(Warburg 1988)
22 호피족의 제사장 결사체. 제단과 파호를 준비하고 춤 제의를 이끈다.

| D19 | 모키족의 모래 그림.
비구름과 뱀 형태로 묘사된 번개.
왈피, 1891.

을 데리고 제의적 행위를 수행하는 것을 보면, 이곳에서는 지금도 토테미즘이 살아서 작동하고 있음을 알 수 있습니다. [동물을] 모방하는 왈피의 뱀 의식은 흉내 내기를 통한 감정 이입과 피비린내 나는 희생 제물의 중간 단계에 위치합니다. 여기서는 동물 자체가 가장 두드러지는 형식으로, 즉 제의의 참여자로 등장합니다. 여기서 뱀은 제물로 희생되는 것이 아니라 다시 땅으로 돌려보내져서, 앞서 언급한 파호처럼 인간을 대신해 비를 부르는 중재자가 됩니다. 왈피의 뱀 춤은 뱀들에게 중재를 강제하는 행위입니다. 비가 내리기를 고대하는 8월, 뱀들은 왈피에서 16일간의 의식을 치르기 위해 황야에서 생포되어 지하 공간인 키바에서 뱀 씨족과 영양 씨족 족장의 책임 아래 맡겨지며, 의식이 거행되는 동안 붙들려 있습니다. 뱀을 씻기는 일은 이 의식에서 가장 중요한 역할을 수행하는 부분이며, 백인들을 가장 놀라게 하는 부분이기도 합니다. 이들은 뱀을 비밀스런 제의에 처음 참가한 신참자처럼 다루면서, 저항하는 뱀의 머리를 온갖 약제가 든 성수에 담급니다.

키바 바닥에는 모래로 그림을 그립니다. 어떤 키바에는 네 마리의 번개 뱀 한가운데 네발짐승이 그려져 있습니다. 다른 키바의 모래 그림에는 한 무더기의 구름이 그려져

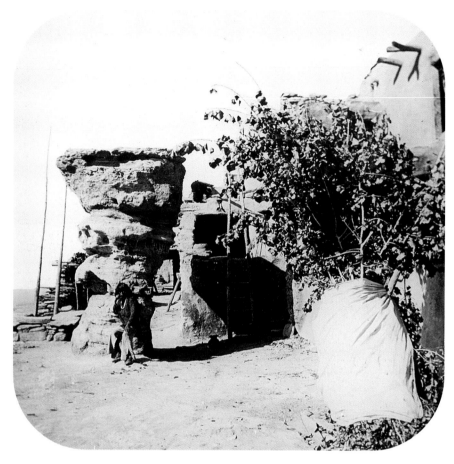

| C41 | 촬영자 불명(헨리 보스 추정). '춤 바위'와 뱀 덤불. 왈피, 1890~1895년경.

있고, 그 구름에서 하늘의 방위에 따라 색깔이 다른 번개가 뱀 네 마리의 모습으로 기어 나옵니다. 첫 번째 모래 그림 위로 뱀을 힘껏 던지면, 그림은 흩어지고 뱀과 모래는 뒤섞입니다. 뱀을 던지는 이런 주술을 통해 뱀이 번개를 부르거나 비를 만들어내도록 강제한다는 것이 의문의 여지 없이 분명해 보입니다.

이 의식 전체의 의미가 여기에 있다는 사실은 더 말하지 않아도 분명합니다. 이어지는 의식 행위를 통해서도 이렇게 축성된 뱀이 인디언과의 합일을 통해 비를 불러내는 유발자이자 중보 기도의 중재자가 된다는 것을 알 수 있습니다. 동물의 형상을 한 살아 있는 비-뱀-(원原)성물聖物이 되는 것입니다.

| C41 | 뱀들은 키바에서 보호되다가 축제 마지막 날에는 끈으로 둘러싼 덤불에 놓입니다. 뱀 수백 마리 중에는 멀쩡한 독니가 있는 진짜 방울뱀(우리가 확인했습니다)이 적지 않습니다.

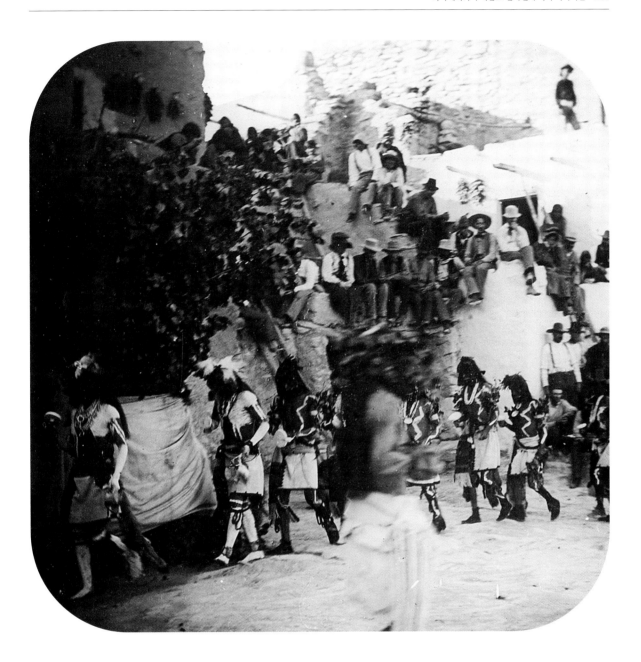

| C42 | 촬영자 불명(헨리 보스 추정).
춤 제의를 벌이는 영양 형제단 사제들.
왈피, 1890~1895년경.

| C42 | 이 의식의 정점은, 인디언들이 이 덤불에 다가가 살아있는 뱀을 붙잡아 들고는
중재자로 파견하기 위해 평지로 던져 보내는 일입니다. 한 미국 연구자는 이렇게 뱀을
붙잡아 옮기는 것이 믿을 수 없을 만큼 자극적인 행위라고 묘사합니다. 그 행위는 다음
과 같이 이루어집니다.

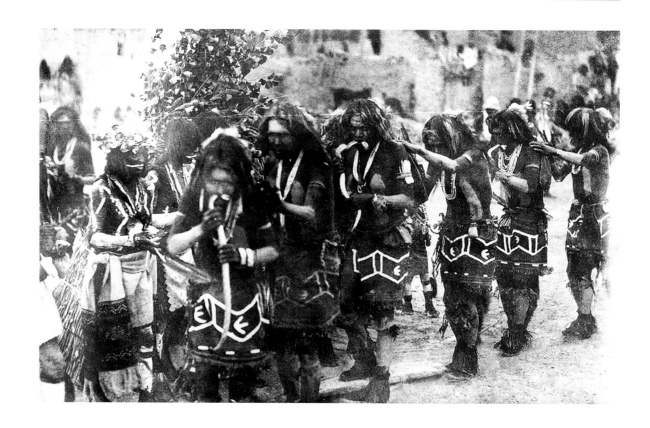

| C42a | 세 사람이 한 팀을 이루어 뱀이 놓인 덤불에 다가갑니다. 뱀 씨족의 대제사장이 덤불에서 뱀 한 마리를 끄집어내면, 얼굴에 칠과 문신을 하고 여우 모피를 걸친 다른 인디언이 이 뱀을 붙잡아 입에 뭅니다. 그의 어깨를 잡고 있는 다른 한 명이 깃털 달린 지팡이를 흔들어 뱀의 주의를 끕니다. 세 번째 사람은 주시하고 있다가 뱀이 입에서 미끄러져 나오면 붙잡는 일을 합니다. 이 춤은 반시간이 조금 넘게 왈피의 좁은 장소에서 이루어집니다. 한참 동안 방울 소리를 내면서 뱀을 전부 옮기고 — 인디언들 역시 방울을 가지고 있고 무릎에는 작은 돌이 매달린 거북 껍질이 있어 그것으로도 방울 소리를 냅니다 — 춤꾼들이 번개처럼 빠르게 평지에 풀어놓으면 뱀들은 어디론가 사라집니다.

| C43 | 우리가 아는 왈피족의 신화에 따르면, 이런 뱀 숭배는 우주론적 기원 설화로 거슬러 올라갑니다. 전설에 의하면 티요라는 영웅이, 그렇게도 갈구해마지않던 수원을 찾기 위해 지하 세계로 내려갑니다. 그는 지하 세계의 여러 키바를 지나서, 눈에 띄지 않게 그의 오른쪽 귀 위에 앉아 그를 인도하는 암컷 거미(지하 세계를 여행하던 단테의 안내자 베르길리우스의 인디언 버전)와 함께, 마침내 서쪽과 동쪽에 있는 태양의 집 두 곳을 지나 거대한 뱀 키바에 도달하는데, 거기서 날씨를 관장하는 마법의 파호를 얻습니다. 전설에 의하면 파호를 가지고 돌아온 티요는 그가 지하 세계에서 데리고 온 뱀 처녀 두 명을 잉태시켜 뱀의 모습을 한 아이를 낳습니다. 지극히 위험한 이 생명체는 씨족

| C42a | 조지 휘턴 제임스. 뱀 의식 중인 호베이마(왼쪽 선두)와 뱀 형제단 사제들. 오라이비, 1898년.

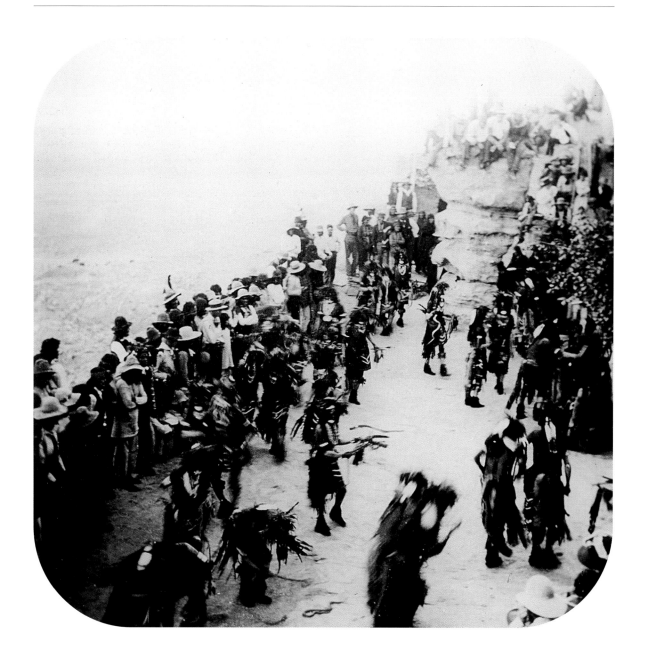

| C43 | 촬영자 불명(헨리 보스 추정).
뱀 의식 중인 영양 형제단 사제들.
왈피, 1890~1895년경.

들이 주거지를 다른 곳으로 옮기도록 강요합니다. 그래서 이 신화 속에서 뱀은 날씨의 신인 동시에 씨족이 방랑을 시작하게 한 시조 동물로 엮여 있습니다.

뱀 춤에서는 뱀을 제물로 바치지 않습니다. [춤꾼들은] 뱀을 축성한 뒤, 뱀 흉내를 내는 춤을 추어서 전령으로 변신시켜 돌려보냅니다. 뱀이 죽은 자들의 영혼이 있는 곳으로 돌아가서 번개의 형상을 하고 하늘에서 비를 내려보내도록 만들려는 것입니다.

이는 '원시적인' 인간들 사이에서 신화와 주술적 실천이 어떤 방식으로 관철되고 있는지를 알려줍니다.

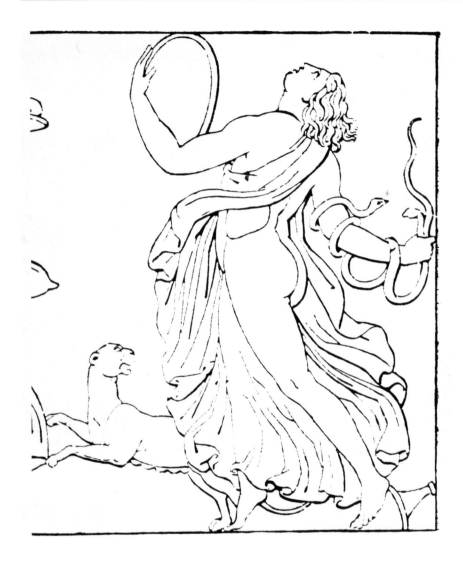

| D20 | 〈춤추는 마이나데스〉,
네오아티카식 부조의 전사傳寫,
기원전 1세기, 루브르 박물관.

　　인디언의 제의적 마술이 펼쳐 보이는 이 원초적 방전放電 절차를, 유럽은 전혀 이해할 수 없는, 원시적 야만성 고유의 특성으로 보는 것도 자연스러운 일일지 모릅니다. 하지만 2천 년 전, 다름 아닌 우리 유럽인의 교양의 요람인 그리스 땅에서 잉태된 제의적 관습들은 그 일그러진 극단성 면에 있어 인디언들이 보여준 것을 넘어섭니다.

　　예를 들면, 광란의 디오니소스 제의에서 마이나데스들은 한 손에 뱀을 들고 머리에는 살아있는 뱀을 왕관처럼 두른 채 춤을 춥니다. 다른 손에는 신을 경배하는 망아적 제물 춤에서 갈기갈기 찢은 동물을 붙잡고서 말입니다. 이런 망아 상태에서는 피투성이가 된 희생 제물이야말로 ― 오늘날 모키 인디언의 춤과는 대조적으로 ― 이 제의적 춤의 정점이자 그 본래적 의미입니다.

　　잔혹한 동물 제의의 제물에서 벗어나는 일은 정화의 중심에 놓인 이상으로, 이는 동방에서 서방으로 이어지는 반反이교적 종교 운동을 관통합니다. 뱀은 이 종교적 승화

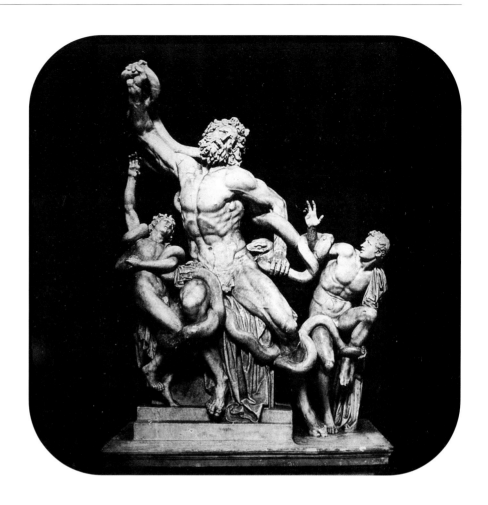

| **C44** | 〈라오콘〉, 기원전 27년~
기원후 68년, 로마, 바티칸.

과정을 함께합니다. 뱀과의 관계는 물신 숭배에서 순수한 구원의 종교로 변화하는 믿음의 지표라고 볼 수 있습니다. 뱀은 구약에도 등장합니다. 거대한 시조 뱀의 모습을 한악과 유혹의 영혼, 바빌론의 티아마트[23] 말입니다. 그리스에서도 뱀은 지하의 무자비한포식자입니다. 에리니에스[24]도 뱀에게 붙잡힌 바 있으며, 신들은 벌을 내리기 위해 뱀을 집행자로 보냅니다.

| **C44** | 뱀을 모든 것을 멸하는 지하 세계의 힘으로 여기는 생각은 라오콘 신화와 군상의 강력한 비극적 상징으로 이어졌습니다. 신들은 뱀을 보내 신관 라오콘과 그의 두 아들을 교살하여 복수하는데, 이 유명한 고대 군상에는 인간 고통의 극치가 구현되어 있습니다. 진리를 말하는 신관이 그리스인의 계략을 경고해 자기 부족을 도와주려다 편

23 Tiamat. 메소포타미아 창조 신화에 등장하는 바다의 여신으로, (뿔이 달린) 뱀 혹은 용의 모습으로 묘사된다.
24 Erinys. 유메니덴Eumeniden이라고도 불리며, 그리스 신화에 등장하는 복수의 여신이다. 머리카락이 뱀으로 묘사된다.

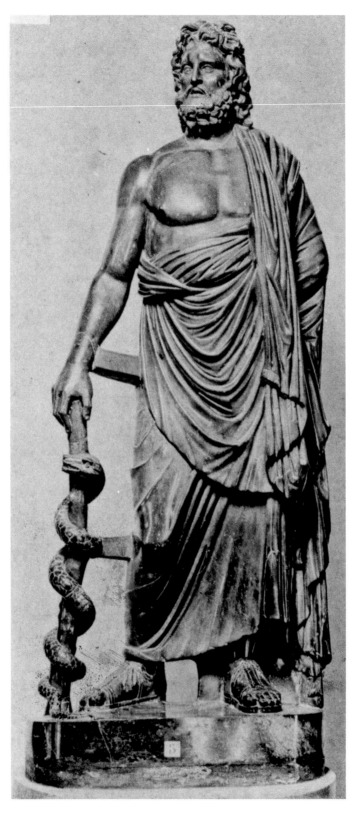

| C45 | 〈아스클레피오스〉,
로마, 카피톨리니 박물관.

파적인 신들에게 복수를 당합니다. 아버지와 두 아들은 그로 인해 죽음을 맞이하고, 이 죽음은 고대의 수난, 즉 정의도, 구원에 대한 희망도 없는 다이몬의 복수를 상징합니다. 고대의 희망 없는 비극적 비관주의라 하겠습니다.

| C45 | 고대의 비관주의적 세계관에 다이몬으로 등장하는 뱀의 모습과 대비되는 것이 고대의 뱀신입니다. 이 신 안에서는 고전적이고 성스러우며 박애주의적인 수호 정령Genius을 만날 수 있습니다. 고대 치유의 신 아스클레피오스의 상징은 그의 치유 지팡이를 휘감은 뱀입니다. 고전기 조형 예술에서 볼 수 있는 세계 치유자의 특성을 그에게서도 찾아볼 수 있습니다. 턱수염으로 덮인 근엄한 얼굴은 그가 이교적 세계 치유자로 숭배 받았음을 보여줍니다. 세계를 떠난 영혼들의 신, 이렇게 숭고하고 신성한 고대의 신도 살아있는 뱀이 거주하는 지하 세계에 뿌리를 두고 있다는 것은 특기할만한 일입니다. 초창기 이 신에 대한 숭배는 뱀 형상에 대한 숭배였습니다. 그의 지팡이를 휘감은 존재는 아스클레피오스 자신과 그리 다르지 않습니다. 이 세계를 떠난 아스클레피오스의 영혼이 뱀의 모습으로 존속하면서 이 세계에 다시 나타나는 것입니다.

쿠싱의 이야기에 나오는 인디언이라면, 뱀은 금방이라도 튀어 올라 인간을 무자비하게 물어 죽이는 혹은 그럴 준비가 되어있는 존재라고 말할 것입니다. 하지만 그뿐만이 아닙니다. 뱀은 허물을 벗음으로써 몸이 자기 껍질을 떠나는 방식을, 말하자면 몸의 외피에서 미끄러져 나오면서 다시 새로운 생명을 존속시키는 방식을 보여주기도 합니다. 뱀은 땅속으로 들어갈 수도, 다시 땅속에서 나올 수도 있습니다. 죽은 자들이 쉬고 있는 땅의 세계에서 귀환한다는 것은, 탈피를 통해 피부를 갱신하는 능력과 더불어 뱀을 질병과 죽음으로부터의 부활과 불멸을 나타내는 가장 자연스러운 상징으로 만들어줍니다.

소아시아의 섬 코스에 있는 아스클레피오스 신전[25]에는 인간의 모습으로 변용한 이 신의 조각상이 있습니다. 손에는 뱀이 휘감긴 지팡이를 들고 있습니다. 그런데 이 성지에서 아스클레피오스는 생명 없는 돌로 만든 가면에 있지 않습니다. 더 본래적이고 더 강력한 그의 본질은 성지 가장 깊은 곳에서 뱀이라는 동물로 살아가고 있습니다. 아스클레피오스 숭배 제의에서는 모키족이 뱀을 다루듯 이들을 먹이고 돌보며 소중히 다룹니다.

25 신전 아스클레페이온은 그리스의 섬 코스에 위치해 있으며, 1902년부터 1904년 사이에 고고학적 발굴이 이루어졌다.

| C56 | 〈전갈과 달의 주재자들〉,
알폰소 10세Alfonso X el Sabio,
《점성술·마술 연구서Tratado de
astrología y magia》, 스페인, 1280~
1284년경, 로마, 바티칸 필사본 도서관,
Ms. Vat. Reg. Lat. 1283, fol. 7v.

| C56 | 제가 바티칸 필사본 서고에서 발견한 13세기 스페인 달력에는 전갈의 모습을
한 아스클레피오스가 전갈의 달을 주재하는 자로 등장합니다. 여기서는 아스클레피오
스식 뱀 숭배에 접근하려는 조야하면서도 세련된 시도가 분명히 드러납니다. 한 달을
30일로 나눈 도표 속에는 코스 섬의 숭배 제의가 해독하기 힘든 예언 상형 문자의 형
태로 묘사되어 있습니다. 여기서 상형 문자가 암시하는 다양한 숭배 행위는 인디언이
뱀에게 접근하기 위해 행하는 강력한 주술적 시도와 동일합니다. 신전에서 잠을 자는
제의, 뱀을 손으로 붙잡는 동작, 뱀을 수원의 신으로 숭배하는 제의 등이 그것입니다.

이 그림을 그린 스페인 화가도, 1488년 아우크스부르크의 랏돌트Ratdolt 사에서 이런
달력을 출판한 독일인 앙겔리Angeli도 이에 대해서는 아무것도 알지 못했던 것입니다.

이 중세 필사본은 점성술적입니다. 말하자면 여기 묘사된 제의 형태들은 실제 제의
의 실행을 위한 지침이 아니라는 것입니다. 이전에는 그랬지만 더 이상은 아닙니다. 이

| D23 | 〈뱀을 잡고 있는
아스클레피오스〉, 클라우디우스
카이사르 게르마니쿠스Claudius
Caesar Germanicus, 아라토스Aratos의
《파이노메나Phainomena》 라틴어
수고에 실린 장식화, 로타링기아 왕국,
830~840년경, 라이덴 대학도서관,
Ms. Voss. Lat. Q. 79, fol. 10v.

형상들은 전갈자리에 태어나 [죽어서] 하늘로 올라가는 사람들을 위한 '달력 상형 문자'입니다. 성좌의 신이 되고, 우주론적 환상 의식儀式을 통해 변형된 아스클레피오스는 살아있는 뱀을 직접 다루는 물신 숭배적 접근에서 벗어나 있습니다. 아스클레피오스는 황도 12궁의 전갈자리 위에 항성으로 서 있습니다. 뱀이 그의 몸을 휘감고 있으며, 여기서 그는 예언자와 의사의 탄생에 영향을 미치는 별로 간주됩니다. 이러한 성화星化를 통해 뱀신은 변용된 토템이 됩니다. 1년 중 아스클레피오스 별자리가 가장 잘 보이는 달에 태어난 사람들의 우주적 아버지가 되는 것입니다. 고대 점성술에서는 수학과 주술이 서로 만납니다. 하늘에서는 뱀자리뿐 아니라 바다뱀자리에서도 뱀의 모습을 찾을 수 있기에, 이들 뱀 형상은 수학적 윤곽 규정에 활용됩니다. 선으로 규정된 윤곽 없이는 도무지 파악할 수 없는 무한성을 어느 정도나마 파악하기 위해, 하늘에서 빛나는 몇 개의 점을 지상의 이미지로 포착하는 것입니다. 이런 점에서 아스클레피오스는 수

학적 경계 규정인 동시에 물신 담지자입니다. 손으로 붙잡을 수 있는 존재, 생명으로 가득 찬 거친 존재가 마성에서 탈색되어 수학적 기호에 가까워지는 정도에 비례하여, 문화는 이성의 시대를 향해 발전해 나가는 것입니다. [그로부터] 예배 공간Andachtsraum이 생겨납니다.

저는 약 20년 전 독일 북부 엘베강 근교에서, 뱀 숭배에 대한 기억은 무수한 종교적 계몽 시도에도 불구하고 근본적으로 파괴되지 않는다는 사례를 발견했습니다. 조형 예술 분야의 이 사례를 통해 이교의 뱀이 거쳐 온 연결로를 역으로 추적할 수도 있습니다. 20년쯤 전 피어란데에 야유회를 갔다가 뤼딩보르트의 한 프로테스탄트 교회 후면 칸막이에 그려진 성서 도해를 보았습니다. 추측컨대 이탈리아 삽화 성경에 실린 모티브가 18세기에 한 방랑 화가의 손을 거쳐 그곳까지 흘러들어왔을 것입니다.

난데없게도 그 그림에는 두 아들과 함께 뱀에 옥죄인 채 고통스러워하는 라오콘이 있었습니다. 어떻게 라오콘이 교회로 오게 되었을까요? 그 그림에서 라오콘은 구제되어 있었습니다. 무엇을 통해? 라오콘 앞에 치유의 상징이, 뱀이 휘감은 아스클레피오스의 지팡이가 서 있었기 때문입니다. 모세가 사막에서 뱀에 물린 상처를 치유하기 위해 청동으로 뱀을 만들어 숭배하라고 이스라엘인들에게 명령하는 모세 4경[26]의 장면과 들어맞도록 말입니다.[27]

여기서 우리는 구약 성서에 남아있는 우상 숭배의 잔재와 맞닥뜨립니다. 물론 우리는 이 이야기가 예루살렘에 그런 우상이 존재했음을 설명하기 위해 사후에 삽입된 부분일 수도 있다는 것을 압니다. 중요한 것은 선지자 이사야의 영향을 받은 히스기야 왕이 예전부터 이어진 청동 뱀 우상을 파괴했다는 것이니 말입니다.

인간을 희생 제물로 바치고 동물을 숭배하는 우상 숭배는 선지자들이 가장 처절하게 싸워온 적대 세력이었습니다. 이 싸움이야말로 동방의 종교 개혁, 그리고 최근에까지 이르는 기독교 개혁의 핵심입니다.

뱀 형상을 세우는 것은 분명 그 이후 확립된 십계명에 가장 분명하게 반대되는 일이며, 개혁적 선지자들의 본질인 형상에 대한 적대와도 가장 날카롭게 대적하는 일입니다.

그런데 성서에 익숙한 사람이라면 누구나 알고 있듯, 뱀보다 더 도발적이고 적대적인 상징은 다른 이유에서도 생각하기 힘듭니다. 낙원의 나무에 있던 뱀이야말로 성서적 세계 질서의 운행을 지배하는 악과 죄의 원인이기 때문입니다. 낙원의 뱀은 구약과 신약 모두에서 구원을 희망해야 하는, 원죄를 진 인간의 비극 전체를 불러낸 악마적 힘입니다.

이런 이유로 이교적 우상 숭배와 투쟁하던 초기 기독교는 뱀 숭배에 철저하게 적대

26 [역자 주] 구약 성서의 창세기, 출애굽기, 레위기, 민수기를 일컫는다.
27 [역자 주] "여호와께서 모세에게 이르시되 불뱀을 만들어 장대 위에 달라. 물린 자마다 그것을 보면 살리라. 모세가 놋뱀을 만들어 장대 위에 다니 뱀에 물린 자마다 놋뱀을 쳐다본즉 살더라."(민수기 21:8~9)

| D24 | 줄리오 로마노Giulio
Romano, 〈뱀에 물린 상처 해독제를
파는 장사꾼〉, 1530년경, 프레스코화,
만토바, 팔라초 델 테, 메달 홀.

적이었습니다. 살무사에게 물렸는데 죽기는커녕 오히려 자신을 문 살무사를 불 속에
던져 넣은 바울은 이교도의 눈에는 그만큼 강력한 전도자였습니다. 독 있는 살무사는
불 속에 던져야 마땅한 것입니다.

　몰타섬의 살무사에 물리고도 멀쩡했던 바울의 불가침성이 준 인상은 오랫동안 살아
남아, 16세기가 되어서도 축제나 장터에서 몸에 뱀을 두르고 자기가 성자 바울의 혈통
이라 떠벌리며 몰타섬의 흙을 뱀 해독제라고 파는 사기꾼들[28]이 있을 정도였습니다. 그
돌팔이 의사는 구하고 다시 살리는 주술적 실천을 통해서만 그런 강한 믿음이 주는 면

28　몰타섬 라바트에 있는 '바울의 동굴', 즉 바울이 붙잡혀 있었다는 장소에서 나온 흙은 민간 신앙의 미신에서 뱀독
에 효과가 큰 치료제로 여겨졌다.

| D25 | 〈예수의 십자가형과 청동 뱀〉,
《비블리아 파우페룸*Biblia Pauperum*》,
14세기, 런던, 영국 박물관,
Add.31303.

역성을 얻을 수 있었던 것입니다.

구약에 나타난 청동 뱀의 기적은 중세 신학에서도 — 물론 극복되어야 했던 전前 단계로서이기는 하지만 — 제의적 숭배 대상으로 등장합니다. 말하자면 청동 뱀의 기적이 기독교적·중세적 세계관으로 흘러들어갔다는 것인데, 이만큼 동물 숭배의 불멸성을 보여주는 일은 없습니다. 중세 신학은 뱀 숭배를 극복해야 할 대상으로서 기억 속에 너무도 강하게 보존한 나머지, 구약 성서의 신학과 의미에도 반하는 이런 몇 안 되는 구절에 근거해 유형학적 도상 영역 내의 뱀 숭배 이미지를 십자가 책형에까지 가져오게 된 것입니다. 뱀의 형상을 세우고 아스클레피오스 지팡이 앞에서 무릎을 꿇은 채 숭배하는 군중의 모습이 구원을 갈구하는 인류의 극복해야 할 전 단계로 묘사되고 있습니다.

| C46 | 프란츠 루트비히 헤어만,
〈청동 뱀과 모세〉, 1761년,
크로이츠링겐, 성 울리히 아프라
수도원 교회, 감람산 예배당.

| C46 | 잘렘 대성당 천장을 장식하는 조각[29]에는 크로이츠링겐의 이 교회에서는 사라진 3부 구성이 남아있습니다.[30] 크로이츠링겐 교회에는 이 생각의 발전이 놀랄만한 병행 관계로 묘사되고 있는데, 신학적 배경 지식이 없으면 그 의미가 쉽게 다가오지 않습니다. 이곳의 유명한 감람산 예배당 천장, 그것도 십자가 상 바로 위쪽에 가장 이교적인 우상을 숭배하는 장면이 라오콘 군상에 뒤지지 않을 만큼의 비장한 정념으로 묘사되어 있습니다.

　　성경에는 사람들이 금송아지를 숭배하는 모습을 보고 모세가 율법 판을 깨버렸다고 나와 있지만, 여기서 모세는 바로 그 우상 숭배를 금지하는 율법 판을 가리키는 동시에

29　여기서 바르부르크가 언급하는 것은 요한 게오르크 디어 Johann Georg Dirr가 1779년에 제작한 중앙 제단의 화병 장식 조각, 그 중에서도 화병에 조각된 청동 뱀 숭배이다 (잘렘, 성모 마리아 승천 수도원 교회).

30　[역자 주] 다른 판본에는 다음과 같이 써 있다. "자연의 시대, 옛 법률의 시대, 은총의 시대라는 세 단계의 발전을 묘사하는 이 그림에는 이삭의 희생이 중단되는 장면이 그보다 앞선 단계로 묘사되고 있습니다."

청동 뱀의 방패잡이 역할을 하고 있음에 틀림없습니다. 청동 뱀 숭배가 극복해야 할 전 단계라는 것이 여기서는 명확히 드러나지 않습니다.

청중 여러분!

제 이야기는 여기서 마칠까 합니다. 푸에블로 인디언의 일상과 축제를 찍은 이 사진들을 통해 이들의 가면 춤이 단순한 놀이가 아니라 사물의 존재 근거에 대한, 우리를 번민케 하는 거대한 질문에 대한 원초적·이교적 대답의 한 방식임을 보여주었다면 저는 충분히 만족합니다. 인디언은 스스로를 사물의 원인으로 변모시켜, 자연적 사건을 이해하려는 의지로 그 불가해성에 맞섭니다. 설명되지 않는 사태의 원인을 본능적으로 가능한 한 파악하기 쉽고 눈에 보이는 방식으로 설정하는 것입니다. 가면 춤은 말하자면 춤으로 실행되는 신화적 인과성인 것입니다.

종교가 결합을 의미한다면,[31] 이러한 근원 상태에서 빠져나오는 발전의 징후는 인간이 가면이라는 상징과 자신을 더이상 한자리에 놓지 않는 것입니다. 대신 순수한 사유만으로 원인을 찾아 나감으로써 인간과 더 높은 존재의 결합을 정신화의 방향으로 밀고 가는 것입니다. 가면을 쓰는 행위가 보다 고결한 형태로 변모한 것이 곧 경건한 헌신을 향한 의지라 하겠습니다. 우리가 문화의 진보라 일컫는 과정이 진전됨에 따라, 헌신을 요구하는 힘은 차츰 언어로는 이해할 수 없는 성격을 잃고 결국 보이지 않는 정신적 상징이 됩니다.

말하자면 이런 것입니다. 신화의 제국을 지배하는 것은 최소 역량의 법칙[32]이 아닙니다. 자연법칙에 기초한 변화를 다룰 때는 법칙에 기초한 운동을 일으키는 최소 유발자를 찾지만, 신화에서는 포착 가능성이 중요합니다. 수수께끼 같은 사건들의 원인을 실제로 포착하기 위해 여기서는 최대한의 다이몬적 힘을 갖춘 존재를 상정하는 것입니다. 우리는 오늘 밤 뱀 상징을 통해, 누구라도 분명하게 포착할 수 있는 신체적·실제적 상징으로부터 머릿속에서 사유되기만 하는 상징으로의 변화를 대강 스케치해보았습니다. 인디언은 뱀을 실제로 움켜쥐고, 번개를 대리하는 살아있는 원인으로서 이들을 전유합니다. 이 뱀을 입에 무는 행위를 통해 뱀과 가면 쓴 인간 사이, 적어도 뱀을 몸에 그린 인간 사이에 실제적인 합일이 일어나는 것입니다. 성서에서 뱀은 모든 악의 원인이며, 그 때문에 낙원 추방이라는 벌을 받게 됩니다. 그럼에도 뱀은 파괴할 수 없는 이교적 상징으로서, 치유의 신으로서 성서의 한 장章에 다시 미끄러져 들어온 것입니다.

고대에 뱀은 라오콘의 죽음에서 가장 깊은 고통의 화신으로 형상화되기도 했습니다. 그러나 다른 한편 고대는 아스클레피오스를 뱀을 지배하는 구원자로 묘사하거나, 자신이 무찌른 뱀을 손에 든 이 뱀의 신을 하늘로 옮겨 별의 신[33]으로 만드는 등의 방식으로

31 "religio a religando, a vinculo pietatis." Lactantius, *Divinae institutiones*, IV, 28.
32 [역자 주] 경험을 절대시하는 경험 비판론을 주장한 독일의 실증주의 철학자 리하르트 아베나리우스Richard Avenarius의 역학 이론 용어. 자연에 대한 최소 경제 법칙의 지배를 의미한다.
33 [역자 주] 뱀을 양손에 붙든 아스클레피오스의 모습을 형상화한 뱀주인자리를 가리킨다.

뱀의 신성이 지닌 불가해한 공포를 변형시킬 수도 있습니다.

중세 신학에서 뱀은 앞에서 본 성경 구절을 근거 삼아 다시 운명의 상징으로 등장합니다. 물론 이미 극복된 전 단계임을 분명히 하지만, 뱀은 보다 높은 존재로 승격되어 십자가 책형 장면 옆에 자리 잡기까지 합니다.

대체 왜 이 세계에는 파괴와 죽음, 고통이 자연적으로 생겨나는가? 뱀은 이 물음에 대한 지역을 초월하는 답변의 상징이기도 합니다. 뤼딩스보르트의 사례에서 우리는, 17세기까지만 하더라도 기독교적 이념이 고통과 구원의 화신을 뱀 상징으로 표현하기 위해 뱀에 관한 이교적 이미지 언어를 이용했음을 보았습니다. 우리는 이렇게 말할 수 있을 것입니다. 고통 앞에 속수무책인 인간이 구원을 갈구하는 곳에서, 뱀은 가까이서 얻을 수 있는 이미지로서 그 원인을 설명해주었다고 말입니다. 뱀이야말로 '마치 무엇인 것처럼'[34]의 철학의 독립적인 한 장에서 다루어질만 한 대상인 것입니다.

인간은 어떻게 독 있는 파충류를 원인으로 파악하는 이 강박적 연결에서 벗어나게 되었을까요? 우리의 기술 시대는 번개를 설명하고 파악하기 위해 뱀을 필요로 하지 않습니다. 오늘날의 도시 거주자는 더 이상 번개 때문에 놀라지 않습니다. 풍요를 약속하는 뇌우를 물의 유일한 원천으로서 갈구하지도 않습니다. 인간은 수도 설비를 갖추고 있고, 번개는 곧장 피뢰침에 떨어져 땅으로 내려옵니다. 자연과학적 설명이 신화적 원인을 말소시킨 것입니다. 뱀이란 인간이 필요하다면 물리쳐야 할 동물임을 우리는 알고 있습니다. 기술이 신화적 원인을 대체하게 되면서, 인간은 원시적 인간이 느꼈던 경악 또한 느끼지 않게 되었습니다. 그렇지만 신화적 세계관으로부터의 이런 해방이 정말로 존재의 수수께끼에 충분히 답하는 데 도움이 되는지는 여기서 논하지 않겠습니다.

| C47 | 미국 정부는 감탄스러울 만큼 정력적으로, 과거에 가톨릭 교회가 했던 것처럼 인디언을 계몽하기 위한 학교를 설립했습니다. 미국 정부의 지적 낙관주의는 이제 인디언 아이들이 단정한 옷차림에 교복을 입고 등교하고, 더 이상 이교적 다이몬을 믿지 않도록 하는 데에 영향을 끼치고 있는 듯합니다. 다른 교육적 목표에 있어서도 대부분 마찬가지의 효과를 보이고 있습니다. 이는 분명 진보일 것입니다. 하지만 저는 이미지를 통해 사유하는, 우리 식으로 말하자면 시적·신화적 세계에 정박한 인디언의 영혼에 그것이 적절한 일인지를 마냥 긍정하고 싶지만은 않습니다.

저는 이 학교 아이들에게 독일 동화 〈하늘을 보는 한스〉를 들려준 뒤 그림으로 그리게 한 적이 있습니다. 뇌우가 등장하는 이 동화를 듣고 아이들이 번개를 사실적으로 그릴지, 아니면 뱀의 형태로 그릴지 알고 싶었기 때문입니다. 미국 교육의 영향을 받은, 활기 넘치는 그림 열네 점 가운데 열두 점이 번개를 사실적으로 그렸습니다. 그런데 두

34 여기서 암시되는 책은 한스 파이힝거Hans Vaihinger의 인식론적 주저다. *Die Philosophie des Als Ob. System der theoretischen, praktischen und religiösen Fiktionen der Menschheit auf Grund eines idealistischen Positivismus,* (Berlin, 1911).

그림은 여전히 키바에서 볼 수 있는 화살촉처럼 뾰족한 뱀을 그렸습니다. 이 상징은 파괴되지 않고 있는 것입니다.

괴테에 따르면, 인간은 자신이 얼만큼 인간의 형상을 하고 있는지 절대 알지 못합니다.[35] 그렇지만 지령地靈이 남긴 이 말은 여전히 유효합니다. "너는 네가 생각하는 정령하고나 닮았지 나와 닮지는 않았다."[36]

그렇다고 우리는 우리의 환상을 뱀 이미지의 강박 아래 두지는 않을 것입니다. 그건 우리를 지하에 사는 원시인들에게로 이끌고 갈 테니 말입니다. 우리는 세계라는 집의 지붕 위에 올라가, 머리를 위로 향한 채 "눈이 태양을 닮지 않았더라면, 태양은 눈을 볼 수 없었을 것이다"라는 괴테의 말[37]의 의미를 생각해보려 합니다.

인류 전체는 태양을 숭배한다는 점에서 일치합니다. 태양을 상징으로 받아들이는

| D27 | 인디언 소년의 그림. 건물과 사람, 머리가 둘 달린 뱀 모습을 한 번개, 1896년.

35 괴테, 《잠언과 성찰 *Maximen und Reflexionen*》(1823) 4권 2부의 문장을 기억에 의거해 인용한 문장.

36 괴테, 《파우스트》 1부 512행.

37 괴테, 《온순한 크세니엔 *Zahme Xenien*》(1824) 3권.

| C47 | 아비 바르부르크.
호피족 아이들과 유럽계 미국인
소녀가 놀고 있다. 킴스캐니언,
1896년 4월 혹은 5월.

것은 문명인뿐 아니라 야만인의 권리이기도 합니다. 우리를 저지低地 바깥으로 이끌어
위를 향하게 하는 상징 말입니다.

　아이들이 동굴 앞에 서 있습니다. 이들을 빛으로 이끄는 것은 미국 학교만이 아닌 전
인류의 과제입니다. 제가 아코마에서 촌장의 방에 있을 때 네 살배기 아이가 방에 들어
왔습니다. 다정한 갈색 눈을 지닌, 촌장의 딸이었습니다. 저는 통역사를 통해 이름이 뭐
냐고 물었습니다. 아이는 "오차치Ochatsi"라고 대답했습니다. "그게 무슨 뜻이지?" "태
양이요."

　아이들에게 이런 이름을 붙이고, 순수한 아이의 영혼이 비를 기원해야 하는 곳에서
이런 생각을 가진 이교도는 문화에 적대적인 세력이 아닙니다.

　구원을 찾는 인간이 뱀과 맺는 관계는, 가장 조야한 방식의 감각적 동화부터 그 극복
에까지 이르는 숭배 제의의 순환 속에서 움직입니다. 푸에블로 인디언 제의에서 보듯
이, 뱀은 충동적·주술적 동화 단계에서 정신화에 의거해 주술과 거리를 두는 단계로 향
하는 발전이 얼마나 진전되었는지 보여주는 명확한 기준입니다. 그 점은 과거에도 또
오늘날에도 변함이 없습니다. 독이 있는 파충류를 인간이 내적·외적으로 극복해야 할

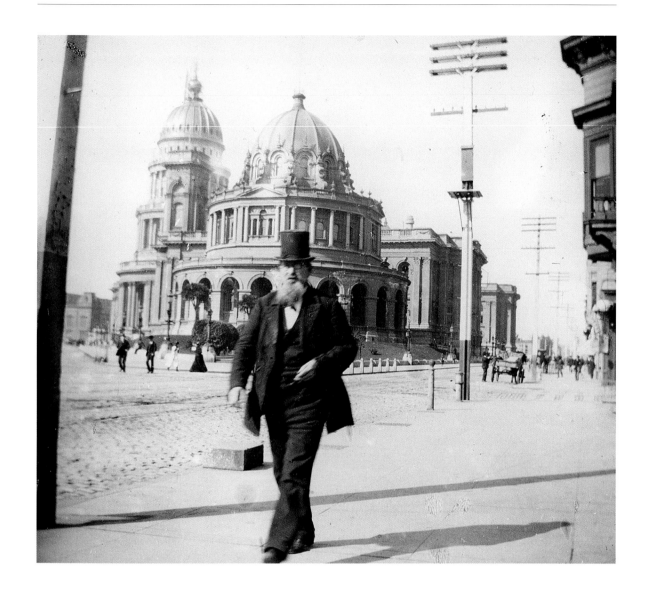

다이몬적 자연력의 상징으로 지칭하는 것이 이 정신적 거리 두기입니다.

오늘밤 저는 실제 남아있는 주술적 뱀 숭배의 미미한 흔적을 통해, 아쉽게도 너무나 표면적이기는 했지만 현대 문화가 세련화하고 지양하며 대체해나가고 있는 [인류의] 근원적 상태를 보여드릴 수 있었습니다.

| C47a | 뱀 제의와 번개 공포를 극복하고, 원주민의 유산을 상속하고, 황금을 구하려 인디언을 내쫓은 자들의 상징을 샌프란시스코 거리에서 사진으로 포착할 수 있었습니다. 실크해트를 쓴 '엉클 샘'이 고대를 모방해 지은 원형 건축물 앞에서 자신만만하게 걸어가고 있습니다. 그의 실크해트 위로 전선이 이어집니다. 그는 에디슨이 만든 이 청동 뱀으로 자연에서 번개를 빼앗아왔습니다. 오늘날 미국인에게 방울뱀은 더 이상 공포의

대상이 아닙니다. 방울뱀은 사람들의 손에 죽임을 당하지 신으로 경배되지는 않습니다. 뱀은 멸종 위기에 처해 있고, 전선에 사로잡힌 번개, 붙잡힌 전기는 이교를 청산하는 문화를 만들어냈습니다. 이 문화가 이교를 대신해 무엇을 가져다 놓을까요? 이제 자연의 힘은 더 이상 인간이나 생물의 모습이 아니라 스위치만 누르면 인간에게 복종하는 무한한 파장, 보이지 않는 극소의 부분들이 됩니다. 그런 힘을 통해 기계 시대의 문화는 신화에서 성장한 자연 과학이 힘겹게 얻어낸 예배 공간을 파괴하고 맙니다. 사유 공간Denkraum으로 변모한 그 공간을 말입니다.

현대판 프로메테우스와 현대판 이카루스, 즉 번개를 포획한 벤자민 프랭클린과 조종 가능한 비행기를 발명한 라이트 형제 또한 거리 감각을 숙명적으로 파괴한 이들이며, 이들은 지구를 다시 혼돈으로 회귀시키려 합니다. 전보와 전화는 세계 질서Kosmos를 파괴합니다. 인간과 환경의 정신화된 결합을 위한 고투에서 신화적·상징적 사유는 예배 공간 또는 사유 공간을 창출해냅니다. 그러나 훈련된 인간성이 양심의 제동을 되살리지 않는다면, 순간적인 전기적 접속은 그 공간을 강탈하고 말 것입니다. ❖

1923년 4월 26일 크로이츠링겐

친애하는 박사님!

1923년 4월 21일 벨뷔 요양원에서 〈북아메리카 푸에블로 인디언 구역의 이미지들〉이란 제목으로 행한 제 강연 원고는 저의 특별한 허가 없이는 누구에게도 보여주지 않도록 당부 드립니다. 이 강연에는 형식도 없고 문헌도 제대로 갖춰져 있지 않습니다. 이 강연은 상징적 태도의 역사에 대한 하나의 기록이라는 맥락에서만 어떤 가치를, 그것도 의심스러운 가치를 갖습니다. 이 주제를 설득력 있게 이야기하려면 근본적인 재작업이 필요합니다.

　머리 잘린 개구리의 이 끔찍한 경련을 보여주어도 무방한 사람은 제 사랑하는 부인과 엠브덴Gustav Embden 박사, 제 동생 막스Max, 그리고 카시러 교수뿐입니다. 카시러 교수에게는 시간이 된다면 미국에서 시작한 제 단편들을 한번 봐주십사 부탁드리고 싶습니다. 하지만 어떤 경우에도 이 원고가 인쇄되거나 해서는 안 됩니다.

　이 미숙아가 태어나는 데 산파처럼 도움을 주신 당신께 감사와 안부를 전합니다.

프리츠 작슬 박사에게

바르부르크
크로이츠링겐(스위스)
벨뷔 요양원

북아메리카 푸에블로
인디언 구역의 여행 기억

1923

> "낡은 책이라도 펼쳐 보아야겠네
> 아테네-오라이비 — 어디에나 친척들이라니"
> 1923년 7월 28일

1923년 벨뷔 크로이츠링겐에서 북아메리카 푸에블로 인디언의 삶을 담은 사진을 소개한 것이 어떤 '성과'로 파악되기를 원치 않는다. 특별히 이런 입장을 밝히는 이유는 쿠르트 빈스방거 박사[1]가 이런 제목을 내걸고 내게 알리지도 않은 채 슐라터 신부[2]를 강연에 초대했기 때문이다. 다시 말하지만 이것은 어떤 식으로든 숙고된 지식이나 학문의 '성과'가 아니다. 그보다는 구속된 상태에서 벗어나려는 자의 절망적인 고백이자, 실제적으로건 상상적으로건 일체화를 통한 결합 강박 속에서 정신을 고양시키려던 시도에 대한 고백이다. 가장 내적인 문제로서 가시화해야 할 것은 감각적 원인을 상정하려는, 개체 발생적으로 부과되는 카타르시스다. 기댈 곳 없는 인간 영혼 속에서 영원히 변치 않는 인디언을 찾아보려는 이 비교 연구에서 학자연하는 신성 모독적 태도가 조금이라도 나타나지 않기를 바란다. 나는 다만 이 사진과 글이 충동적인 주술과 해명하는 논리 사이의 비극적 분열을 막아보려는 후세대의 성찰적 시도에 도움이 되었으면 할 뿐이다. 이것은 신경과 의사들이 기록 보관소로 떠넘겨 버린 (치유될 수 없는)[3] 조현병 환자의 고백과도 같다.

　나는 왜 거기에 갔던가? 무엇이 나를 유혹했던가?

　내 의식 전면에 드러난 것을 원인으로 들어 보자면, 내가 미국 동부 문명의 공허함에 역겨움을 느꼈다는 사실이다. 그래서 워싱턴 스미스소니언 연구소를 둘러보며 가능한 자연의 대상과 학문으로 도피하려 했다. 스미스소니언 연구소는 진정 미국 동부의 두뇌이자 학문적 양심이다. 실제로 나는 그곳에서 사이러스 애들러,[4] 하지,[5] 프랭크 해

1　Kurt Binswanger(1887~1981). 정신 의학자, 정신 분석학자. 1914년 바젤 대학에서 박사 학위를 받고 1918년부터 1927년까지 사촌 루트비히 빈스방거Ludwig Binswanger(1881~1966)가 운영하던 크로이츠링겐 벨뷔 요양소 전담 의사로 활동했다.
2　Joseph Schlatter(1866~1944). 크로이츠링겐의 가톨릭 사제.
3　[역자 주] 바르부르크는 이후 이 부분에 삭제 표시를 했다.
4　Cyrus Adler(1863~1940). 종교학자, 고고학자. 1892년부터 1905년 스미스소니언 연구소 도서관 사서로 근무했다.
5　Frederick Webb Hodge(1864~1956). 고고학자, 인류학자. 프랭크 해밀턴 쿠싱이 이끈 헤맨웨이 남서부 고고학 탐사에 참여했다. 1901년부터 스미스소니언 연구소에서, 1905년부터 1918년에는 미국 민속학 연구소에서 일했으며, 1917년부터 1923년까지는 하위쿠(주니 푸에블로)의 발굴 답사팀 팀장을 역임했다.

밀턴 쿠싱, 또 누구보다 제임스 무니[6](나중에는 뉴욕에 있는 프란츠 보아스[7])처럼 선사 시대 '야생적' 아메리카가 어떻게 전 세계를 포괄하는 의미를 갖는지 깨닫게 해준 원주민 연구의 개척자들을 발견했다. 그래서 근대의 산물인 동시에 스페인-인디언 지층에 자리 잡은 미국 서부를 둘러보기로 결심했다.

낭만적인 것을 향한 의지에 전보다 좀 더 남자답게 활동하려는 의지가 더해졌다. 콜레라가 창궐하던 때[8] 부인의 가족이나 형과는 달리 나만이 함부르크에서 견뎌내지 못했다는 사실에 분노와 부끄러움이 남아 있었던 것이다.

게다가 나는 심미적으로만 평가를 내리는 미술사에 커다란 염증을 느끼고 있었다. 나 역시 나중에야 통찰한 바이지만, 이미지는 종교와 예술 사이에서 생물학적 필연성을 가지고 생겨나는 산물일 텐데, 이를 형식적으로만 고찰하는 일은 무엇도 잉태하지 못할 말장난으로만 여겨졌다. 심지어 나는 여행 후인 1896년 여름 베를린에서 전공을 [미술사에서] 의학으로 바꾸려고까지 했다.

이번 미국 여행을 통해 '원시' 종족의 예술과 종교 사이 유기적 연관이 이렇게나 분명해지리라고는 전혀 예상하지 못했다. 어느 시대에나 존재하는 원시적 인간의 동일성, 아니 원시적 인간의 불멸성을 분명하게 통찰함으로써, 이후 피렌체 초기 르네상스 문화에서는 물론 독일 종교 개혁에서도 그것을 하나의 기관Organ으로 내세울 수 있으리라고는 처음에는 생각지도 못했다.

내 여행에 학문적 기반과 목표에 대한 전망을 제시해준 것은 한 권의 책과 사진이었다. 스미스소니언 연구소에서 '메사베르데', 곧 수수께끼 같은 절벽 주거지가 남아있는 콜로라도 북부에 관한 노르덴셸드의 책을 발견했다. 충실하면서도 학문적 정신으로 가득한 이 책은 내 시도를 확실하게 뒷받침해주었다.

커다랗고 조잡한 컬러 인쇄물이 나의 모험욕을 일깨워, 낭만적이고도 몽상적인 목표점이 되었다. 바위 틈에 지어진 마을 앞에 선 인디언의 모습이었다. 여기서 얻은 첫인상을 가지고 스미스소니언 연구소의 연구자들에게 물어보니 노르덴셸드의 책을 알려주었다. 절벽 주거지를 방문할 수 있냐고 묻자, 벌써 11월 말이라 겨울에는 [여행이] 너무 어렵다고 했다. 그런데 그 난관을 극복해보려는 욕구가 나를 유혹했다. 그건 당시 내가 막 군 복무를 마쳤기 때문이기도 했다. 꽤 노력했지만, 결국 별다른 성과 없이 하사관으로 제대해야 했다. 나는 독일을 위험에 빠뜨리는 반유대주의가 슬금슬금 다가오는 것을 속속들이 경험하고 있었다. 내가 강조하고 싶은 것은, 나 자신이 훌륭한 예비 장교의 자질을 갖추었다고 느낀 적은 한 번도 없지만 무엇보다 규정에 따른 신앙 고백을 했다

6 James Mooney(1861~1921). 민족학자, 북아메리카 인디언 전문가. 1885년부터 미국 민족학 연구소 소장으로 일했다.

7 Franz Boas(1858~1942). 독일 태생의 자연 과학자, 지질학자, 민속학자. 1866년 미국으로 이민, 처음에는 스미스소니언 연구소 및 다른 민속 박물관에서 큐레이터로 활동하다 1899년부터 뉴욕 컬럼비아 대학 인류학 교수로 일했다. 다양한 인디언 부족을 연구했으며, 사회·문화 인류학의 개척자 중 한 명으로 간주된다.

8 1892년 8월에서 10월, 함부르크 내 소위 '골목 구역'의 불충분한 위생 상태로 인해 발생했다. 약 1만 7천여 명이 발병했으며 8천 명 이상이 사망했다.

는 이유로 승진한 이들은 더 형편없었다는 점, 또 진정 적합한 유대계 독일인들은 부대 내 장교 자리에서 배제되었다는 점이다. 이는 1914년 피의 복수로 돌아왔다. 유대인 장교가 몇천 명만 더 있었더라도 우리는 마른강 전투[9]에서 승리했을 것이다.[10]

어쨌든 내게 유리했던 건 미국 군인과 농부들이 우리 포병대가 쓰던 것과 같은 헝가리산 말 안장을 사용한다는 사실이었다. 또 내게는 그다지 영웅적인 형태는 아니더라도 힘든 일을 기꺼이 감수하려는 의지도 있었다.

미국 현대 문명을 관찰하는 도중 또 다른 욕구가 생겨나 나를 즐겁게 했다. 미국의 교육 기관, 서부 지역의 학교와 대학 들을 방문하고 싶어진 것이다. 이 여행을 하는 동안 내가 계속 호의를 가질 수 있었던 건 우리 유럽인들로서는 생각하기 힘든, 미국 관청들의 우호적이고 솔직한 태도 덕분이었다. 이들이 나를 환대한 것은 두 통의 강력한 추천서 덕분이긴 했다. 미 전쟁 장관[11]과 내무부 장관[12]에게 받은 추천서로, 쿤러브[13]가 마련해준 것이었다. 기껏해야 다섯 줄 정도 적힌 두 통의 편지가 내게 서부 지역의 모든 출입구를 열어주었다. 여기에 셀리그먼[14]이 시카고의 기차 회사 관료 로빈슨[15]에게 써준 영향력 있는 추천서가 더해졌다. 오후에 그 사무실을 방문했더니 조금 피로한 얼굴에 기운을 억누르고 있는 듯한 나이든 미국인이 있었다. 재빨리 내 추천서를 훑더니 불쑥 고개를 들고 물었다. "무엇을 도와드릴까요, 선생님?" 내가 무언가 허튼 소리를 지껄였다면 아무 것도 얻지 못했을 것이다. 나는 곧바로 뉴멕시코 주지사[16]에게 보내는 추천서와 푸에블로 인디언 지역에서 영향력 있는 사람에게 보내는 편지를 한두 통 더 받고 싶다고 말했다. 그리고는 애치슨-토피카-샌타페이를 잇는 열차 노선을 자유롭게 이용하게 해달라고 했다. 그가 간단히 대답했다. "좋습니다, 선생님. 오후 5시에 편지를 받으실 겁니다." 실제로 나는 팰리스 호텔에서 귀중한 추천서 세 통과 기차 이용권을 받았다. 이 이용권 덕분에 샌타페이에서 인디언 마을 여행지 사이를 여러 차례 왕복할 수 있었다.

인디언의 예술은 내게는 서로 다른 두 분야로 보였지만, 정작 그들에게 춤과 조형 예

9 [역자 주] 1914년 9월 파리 동쪽 마른강 유역에서 벌어진 독일제국과 영불 연합국의 전투. 독일군은 이 전투에서 패배하여 1차 대전의 패전국이 되었다.

10 바르부르크는 이 문단 전체에 "아편 기운으로 씀"이라고 부기해놓았다.

11 대니얼 스콧 러몬트Daniel Scott Lamont(1851~1905). 1893년부터 1897년까지 미국 전쟁 장관을 지냈다.

12 마이클 호크 스미스Michael Hoke Smith(1855~1931). 1893년부터 1896년까지 미국 내무부 장관을 지냈으며, 인디언 사무국 개혁에 책임을 지고 있었다.

13 바르부르크의 동생 파울Paul이 니나 러브Nina Loeb와 결혼함으로써 바르부르크는 1867년 설립된 뉴욕의 유수한 은행 쿤러브사 가문과 인척 관계가 되었다. 미국 여행을 떠난 것도 이 둘의 결혼식에 참석하기 위해서였다.

14 아이작 뉴턴 셀리그먼Isaac Newton Seligman(1855~1917). 1846년에 설립된 뉴욕의 은행 J&W 셀리그먼사의 운영자. 투자 은행으로서 미국 철도 회사들에 자금을 지원하고 있었다. 은행가인 솔로몬 러브Solomon Leob의 딸 구타 러브Guta Leob와 결혼했다.

15 앨버트 A. 로빈슨Albert A. Robinson(1844~1918). 시카고에 본사가 있는 애치슨-토피카-샌타페이 철도사의 부사장. 1893년부터는 이 회사의 가설 예정선과 연결되어 있었던 멕시칸 중앙 철도의 사장으로 일했다.

16 윌리엄 테일러 손턴William Taylor Thornton(1843~1916). 1893년부터 1897년까지 미합중국에 속했던 (1912년에야 미국의 47번째 주가 된) 뉴멕시코 영토의 주지사.

술은 통일된 활동이다. 이 두 예술적 표현은 사용하는 도구가 다를 뿐, 종교적 표상이라는 공통 원류에 뿌리를 두고 있다. 이 종교적 표상은 광대한 규모의 사유를 품은 우주론적 세계관을 주술적으로 실천할 때 나타난다. 샌타페이에서 인디언 클레오 주리노가 내게 준, 아이의 것 같은 그림은 [우주에] 질서를 부여하는 환상의 보조 표상임이 드러난다. 이는 까마득한 이교적 고대(유럽과 아시아)에서 발견되는 것과 놀라우리만치 유사하다.

그로부터 다음과 같은 물음이 생겨난다. 우리가 이 갈색 피부의 춤꾼, 화가, 장식하는 도공, 인형 제작자 들의 작품에서 보는 것은 원시인의 토착적 창조물이자 민속 관념인가, 아니면 아메리카 남부의 근원적 관념에 유럽의 자취가 섞여 만들어진 혼합물인가? 알려진 바대로 16세기 말 스페인 정복자들은 뉴멕시코 북부에까지 영향을 미치며 아메리카의 근원적 표상 위에 하나의 지층을 남겼고, 그 위에 청교도적 미국 문화가 교육적 시도를 통해 또 다른 지층을 쌓았다. 문헌학적으로 보면 우리는 가장 사유하기 힘든 대상을 앞에 두고 있는 셈이다. [말하자면] 글이 오염된 팔림프세스트인 것이다. 글을 팔림프세스트에서 떼어내더라도 사정은 변하지 않는다. 상황을 더 어렵게 만드는 또 다른 요소는 인디언들의 언어가 서로 너무나 다르고 다채로워서, 오늘날 푸에블로 마을은 바로 옆 마을 — 약 30~40개의 마을이 있다 — 과도 서로 말이 통하지 않는다는 사실이다. 기호 언어[17]를 쓰거나 예전 같으면 스페인어, 지금은 영어를 사용해야 서로 소통할 수 있을 정도다.[18]

서로 언어가 다르다는 사실부터가 신뢰할 만한 역사적 심리학을 [도출하는 일을] 불가능하게 한다. 보다 확실한 토대를 얻으려면 이들 언어를 익혀야 하는데, 그러려면 평생을 바쳐야 한다. 이 짧은 여행을 시도한 이래로 이 작업들은 내가 조망하기 힘들 정도로 커져버렸다. 그래도 푸에블로의 방랑벽에 관한 것은 이제 어느 정도 명료해진 듯하다.

그렇기에 내가 보고 체험한 것은 그저 외적인 모습만 전달할 뿐이다. 그에 대해 무언가 이야기할 자격이 나에게 있다면, 오로지 해결할 수 없는 문제들이 나를 압박해 내 영혼에 짐을 지워놓았기 때문이다. 건강한 시절이었다면 결코 그와 관련된 것을 학문적으로 표명하려는 엄두조차 내지 않았을 것이다.

지금, 1923년 3월, 크로이츠링겐의 폐쇄된 요양원에서 나는 나 자신이 나무 조각을 얼기설기 엮어 만든 지진계라고 느낀다. 동방에서 건너와 비옥한 북북일의 저지에 옮겨 심어지고 가지는 이탈리아에서 접지한 식물에서 나온 나무 조각들로 말이다. 나는

17 인디언의 기호 언어에 대해서는 개릭 맬러리Garrick Mallery의 뛰어난 저술이 있다. *A Collection of Gesture-Signs and Signals of the North American Indians: With Some Comparisons* (Washington, 1880) (Smithsonian Institution - Bureau of Ethnology).

18 다음 책을 참조하라. Fritz Krause, *Die Pueblo-IndianerIndianer. Eine historisch-ethnographische Studie*, in *Nova Acta. Abhandlungen der Kaiserlichen Leopoldinisch-Carolinischen Deutschen Akademie der Naturforscher* 87/1907, s. 1-226 u. Taf. I-X.

내가 감지하는 기호들이 내 밖으로 걸어 나가도록 한다. 지금처럼 혼란한 몰락의 시대에는 가장 약한 자조차도 우주적 질서를 향한 의지를 강화할 의무를 지니기 때문이다.

푸에블로 인디언의 원시 문화는 합리주의적으로 퇴행한 유럽인에게는 불편하고 고통스러워 그다지 사용하고 싶지 않은 수단을 안겨준다. 계몽이라는 원죄를 짓기 이전 인류 공통의 근원적 고향이라는, 목가적이고 정감어린 동화 속 세계에 대한 믿음을 근본적으로 무너뜨리는 수단 말이다. 인디언의 유희와 예술 아래 놓인 동화적 지반은 혼돈에 맞서 질서를 유지하려는 절박한 시도의 증상이자 증거이지, 편안히 미소 지으며 사물의 흐름에 자신을 내맡기는 태도가 아니다.

겉보기에 동화적 동물은 유희적 환상이 만들어낸 가장 구체적인 산물 같지만, 실은 생성 단계에서 힘겹게 포착한 추상이다. 이는 현상의 윤곽을 규정하는 일로서, 이런 규정이 없다면 현상은 불가해성의 영역으로 달아나 결코 포착할 수 없는 것이 된다. 오라이비의 뱀 춤이 그 사례다.

이 지역은 물이 부족한 사막이다. 8월에나 겨우 격렬한 뇌우를 동반한 비가 내린다. 비가 오지 않으면 인디언들이 1년간 노고를 들인 경작과 작물 재배(옥수수와 복숭아)는 몽땅 헛수고가 되어버린다. 번개가 나타나면 그 해에는 굶주림을 면한다. 뱀 형상을 띤 번개는 출발점과 도착점을 명확히 규정할 수 없이 수수께끼처럼 움직이며, 최대한으로 움직이면서도 공격받는 면적은 최소화된 뱀과 마찬가지로 위험하다. 실제로 인디언은 뱀 중에서도 가장 위험한 종류의 방울뱀을 손에 쥐고 자신을 물게 하며, 이후에는 뱀을 죽이지 않고 다시 사막에 풀어준다. 인간은 이처럼 사실상 자신의 손 기술을 넘어서는 것을 손으로 붙잡아 포착하려 시도한다.

주술을 통해 영향을 행사하려는 이런 노력은, 자연에서 일어나는 일을 그와 유사한 살아있는 형상 속에서 전유하려는 시도다. 모방적 전유를 통해 번개를 꾀어내는 것이다. 현대 문명이 그렇듯이 자성을 띠는 비유기적 장치를 활용하여 지면으로 유도해 소멸시키는 대신 말이다. 우리가 환경과 정신적·실제적 거리를 취하려 한다면, 이들은 모방적 이미지를 통해 [환경과의] 결합을 강제하려 한다. 이 점에서 환경에 대한 이들의 태도는 우리의 것과 구별된다.

인과적 사유 형태의 근원 범주는 친자 관계다. 친자 관계는 한 생명체를 다른 생명체와 떼어놓는, 형언할 수 없는 파국의 수수께끼를 물질적으로 확인할 수 있는 연관으로 보여준다. 주체와 대상 사이의 추상적 사유 공간은 탯줄을 자르는 체험에 근거하는 것이다.

자연 앞에서 속수무책인 '야만인'은 처음에는 아버지의 보호 없이 내버려져 있다. 야만인은 [자신에게] 친화적인 '동물 아버지'를 선별하는 가운데 비로소 인과성을 향해 나아갈 수 있게 된다. 이 동물 아버지는 그에게 자연과의 투쟁에 필요한 속성을 부여해준다. 해당 동물에게 개체로서 맞서지 않는 경우에 한해서 말이다. 이것이 토테미즘의 근원적 토대다.

뱀은 두려운 존재이나, 일단 부모로 정해지면 그 두려움을 벗어 버린다. 여기서 기억

해야 할 것은 푸에블로 집단이 모권제라는 사실이다. 다시 말해 이들은 실존의 원인을 반박할 수 없는 "마테르 세르타mater certa"[19]에서 찾는다. 원인에 대한 표상 — 이는 소위 야만인이라 불리는 이들의 학문적 성취라고 할 수 있다 — 은 동물과 인간 사이를 오가며 변화할 수 있다. 이 변화의 가장 극명한 형태는 춤에서 일어난다. 이들만의 음악을 통해, 방울뱀 춤에서처럼 살아있는 존재 자체를 전유하는 방식으로 말이다.

1875년 이슐에서 어머니[20]가 심한 병에 걸려 몸져 눕게 되었다. 우리는 위중한 상태에 놓인 어머니를 붉은 옷을 입은 마부가 끄는 우편 마차에 태워 떠나보내 헌신적인 프란치스카 얀스[21]에게 간병을 맡겨야 했다. 그의 간병 덕에 어머니는 그해 늦가을 완쾌되어 다시 집으로 돌아왔다. 그 후에도 빈의 권위자들인 비더호퍼,[22] 퓌어스텐베르크,[23] 그리고 또 다른 한 명이 어머니를 치료했고, 아직도 내 코가 그 냄새를 기억하는 가톨릭 수녀들이 어머니를 돌보았다.

나는 불안에 떠는 동물처럼 어머니의 깊은 병 냄새를 맡았다. 병의 도래를 예고하던, 평소와 달리 허약한 상태의 어머니는 낯설게 느껴졌다. 특히 섬뜩했던 것은, 우리가 구경하려던 이슐의 칼바리엔베르크[24]에서 어머니가 들것에 실려 나가던 바로 그 순간, 예수의 수난 장면을 비극적이고 적나라한 매질로 너무도 조야하게 묘사한 그림을 처음 눈앞에 마주하고서 멍한 느낌이 들었을 때였다.

가련하고 심란해 보이는 어머니를 문병했을 때, 가정교사라던 비천한 유대계 오스트리아인 대학생과 같이 계신 모습을 보고는 내심 절망적인 마음이었다. 할아버지가 오셔서 "너희 어머니를 위해 기도해라"라고 말씀하셨을 때 절망감은 극에 달했다. 할아버지의 말에 따라 우리는 히브리어 기도서를 들고 상자 위에 앉아 기도서 구절 일부를 따라 읽었다.

정신적으로 감당하기 힘든 이런 충격에 대한 반응은 두 장소에서 나타났다. 하나는 아래층에 있던 고급 식료품점으로, 거기서 우리는 처음으로 계율을 어겨가며 소시지를 먹어볼 수 있었다. 다른 하나는 인디언 소설로 가득 찬 도서관이었다. 당시 나는 엄청난 양의 인디언 소설을 소비해댔다. 저항할 수 없는 현재의 충격에서 나 자신을 떼어놓을 수단을 거기서 발견한 것 같다. 아마도 문고판으로 나온 호프만[25] 소설의 번역본이었을 것이다.

소설적 잔혹함이 주는 환상 속에서 고통에 대한 감각이 증발해갔다. 소설을 읽으면

19 로마법의 원칙으로, 아이의 모친이 누구인지는 부친이 누구인지와 달리 의심의 여지없이 확증할 수 있다는 원리.
20 샤를로테 바르부르크Charlotte Warburg(1842~1921).
21 Franziska Jahns(1850~1907). 1869년부터 바르부르크 가족을 돌봐주던 보모.
22 헤르만 비더호퍼Hermann Widerhofer(1832~1901). 1863년부터 빈 상트 안나 아동 병원 원장이자 오스트리아 황제 가문 아동의 주치의로 일했다.
23 모리츠 퓌어스텐베르크Moritz Fürstenberg. 베를린 출신의 의사. 1872년부터 빈 의사 협회 회원으로 여름이면 이슐에서 온천장 의사로 활동했다.
24 바트 이슐에 위치한 바로크식 칼바리엔베르크 교회로 가는 길에는 성묘 예배당과 소규모 예배당 네 곳이 있는데, 이곳에 1866년에 제작된 예수 수난 그림 12점이 있다.
25 찰스 페노 호프만Charles Fenno Hoffman(1806~1884). 미국 작가. 서부물 소설을 썼다.

서 적극적인 잔혹함에 대한 예방 접종을 맞은 것이다. 개체 발생에 필수적인 자기 보호 행위에 속하는 이런 예방 접종은 생존을 위해 투쟁하는 인간에게 접종된 뒤에도 당분 간은 무의식의 골방에 남아 있다.

기술적으로 안정되고 예술가적인 특성을 띠는 우리 시대에 이런 "퇴행적 진화évolution régressive"[26]는 슬레포크트[27]에게서 그 자양분을 얻고 소름끼치는 낭만적 파괴자에 맞설 면역체를 얻는다. 교육받은 평균적인 사람들이 이를 필요로 한다. 슬레포크트는《일리아스》와《레더스타킹 시리즈》,《돈 후안》의 삽화를 그리기도 했다.

인디언 주거지를 여행할 때 내 관심은 이미 이런 레더스타킹식 낭만주의에서는 멀어 져있었고, 내가 여행한 곳에서도 그런 종류의 것은 전혀 찾아볼 수 없었다. 아파치족은 이미 수년 전 백인들과 끔찍한 싸움을 벌였던 그 땅에서 사라져 캐나다 국경 부근 '인디언 보호구역'의 인간 동물원으로 이송되어있었다.

하지만 한 권의 책이 남긴 낭만주의의 다른 일부가 분명치 않은 기억으로 남아있다. 내 기억이 맞다면 그건 브라운[28]의 책《서쪽을 향한 여행》이었다. 영어에서 번역된 그 책에는 조잡한 미국식 삽화가 그려져 있었다. 그 책은 열예닐곱 살 무렵의 내 환상에 미 서부 개척자의 삶이 지닌 기괴한 충만함을 특히나 자극적이고 강렬한 방식으로 심어놓았다.

(말이 나온 김에 언급하자면, 젊은 시절 내 환상에 낭만적 격정을 심어준 책은 베르탈Bertall의 프랑스식 삽화가 실린 발자크의《결혼의 작은 고통》이었다. 이 삽화들은 이를테면 크기 비율 면에서 두려운 낯설음Unheimlichkeiten의 예시를 보여 주었는데, 내가 1870년 티푸스에 걸리기 전에 보았던 이들 그림은 고열로 인한 꿈속에서 특별한 다이몬적 역할을 수행했다.)

시각적, 청각적 자극을 실제 유발자로 여기는 것은 신화적 사유 방식의 특징이다(티토 비뇰리,《신화와 과학》[29]). 먼 곳에서 어떤 소리가 들려오면, 신화적 사유 방식은 생물 형태의 유발자를 그 소리의 원인으로 의식에 제시한다. 그것이 자연과학적 진리로서 증명될 수 있는지와는 무관하게 말이다. 존재의 윤곽을 포착 가능한 것으로 만들어 상상적인 방어 조처를 가능케 하는 것이다. 예를 들어 틈새로 들어온 바람에 문이 삐걱거리면, 이 자극은 원시인이나 아이들에게는 개가 짖고 있다는 불안감을 야기한다. 바피오테Bafiote 족[30]이 기차를 하마라고 여길 때, 이 비교는 이들에게 일종의 계몽적 합리주의처럼 작동한다. 거대한 몸통으로 돌진하는 [기차라는] 낯선 동물을 자신이 사냥해

26　진화 이론에 등장하는 개념으로, 바르부르크가 인용한 것은 Jean Demoor, Jean Massart, Emile Vandervelde, *L'évolution régressive en biologie et en sociologie* (Paris, 1897)이다.

27　막스 슬레포크트Max Slevogt(1868~1932). 화가, 일러스트레이터.《일리아스》(1907), 제임스 페니모어 쿠퍼의《레더스타킹 시리즈》(1909), 로렌초 다 폰테Lorenzo da Ponte의《돈 후안》(1921)에 수록된 석판·목판 삽화를 제작했다.

28　John Ross Browne, *Reisen und Abenteuer im Apachenlande* (Jena, 1871)으로 추정된다.

29　Tito Vignoli, *Mythus und Wissenschaft. Eine Studie* (Leipzig, 1880).

30　[역자 주] 서아프리카 로앙고 왕국 주민을 가리키던 말.

쓰러뜨릴 수 있는 친숙한 존재로 바꾸어 파악하는 것이다. 이러한 방어적 환상에 대한 경향은 과학적인 것은 못 된다. 기차의 경우를 예로 들자면, 움직임이 철로에 묶여있고 적대적 공격 의지가 없다는 것, 말하자면 기계는 묶여있다는 것을 이해하지 못하기 때문이다. 원시 문화에서는 서로를 **적대적으로** 공격하려는 인간 또는 동물의 성격이 존재들 간의 관계를 지배하며, 이 점에서 기계 문명과 구별된다. 적대적 공격 의지라는 자연력이 전 존재를 강하게 채우면 채울수록, 공격 당하는 존재의 방어 자극은 더 강해진다. 이 방어는 주체나 객체를 윤곽으로 포착 가능한, 최대로 고양된 힘을 가진 존재와 결합함으로써 이루어진다. 이는 신화적 사유 하의 생존 투쟁에 근본적인 행위다.

원시적 인간에게 기억은 생물의 형태로 비교하고 대체하는 방식으로 작동한다. 이는 살아있는 적에 맞서는 생존 투쟁을 위한 방어 수단으로 이해해야 한다. 살아있는 적에 대한 공포로 자극된 두뇌는 한편으로는 [적을] 분명하고 명확한 윤곽으로 [파악하면서], 다른 한편으로는 적의 모든 힘을 파악해 가장 강력한 방어 수단을 취하려고 시도한다. 이는 의식의 경계 아래에서 일어나는 경향이다.

여기에서 다가오는 자극은 그 적을 대체하는 이미지를 통해 대상화되며, 그에 따라 방어의 대상이 된다. 예를 들어 정체 모를 존재인 기차를 하마로 간주하게 되면, 야만인에게 그 기차는 자신의 싸움 기술로 방어할 수 있는 존재라는 성격을 얻게 된다. 기차에게 달려들어 그것을 굴복시킬 수도 있을 것이다. 야생인은 기계라는 것, 즉 티탄족이 창조해낸, 맹목적이며 탈유기체적인 동적 존재가 자연 현상과 인간 제국 사이에 있음을 알지 못한다. 최초의 기차가 메클렌부르크 지역을 거쳐 기차역에 정차했을 때, 농부들은 기차에 새 말이 매어지기를 기다리고 있었다. 문명의 울타리로 인해 약화되기는 했지만 이 또한 본질적으로는 동일한 생물형태주의Biomorphismus인 것이다.

이는 객체적 생물형태주의다. 주체적 생물형태주의는 상상을 통해 인간 스스로를 다른 존재와 탈유기체적으로 결부시키고, 이를 통해 증대된 힘으로 적에게 맞서려는 경향을 띤다. 그 예가 토테미즘이다. 토테미즘에서 아버지를 정하는 것은 해당 동물의 특성을 얻고자 하는 바람에 기초한다. 일례로, 코요테를 시조로 삼는 인디언 전사는 코요테의 영리함과 강함을 얻으려 하는 것이다. 토테미즘은 기억의 주관적·공포증적 기능이다. 방울뱀을 시조로 삼는 모키족은 춤을 추며 방울뱀을 붙잡을 수 있지만 친족 관계이기에 죽이려 하지는 않는다. 그러면서 모키족은 자신들에게 비를 가져다 줄 번개의 담지자를 붙잡는다고 믿는다.

신화적으로 사유하는 이들에게 있어, 사건 속의 의지는 생물의 형태로 설명될 수밖에 없다. 다시 말해 자연과학적으로 '확증 가능한' 유발자 대신, 유기체로 한정된 윤곽 규정을 통해 설명하는 것이다. 즉 포착할 수 없는 비유기체적 존재가 생물형태적·애니미즘적으로 친숙하고 조망 가능한 존재로 대체된다. 질서를 부여하기 위해 자신 바깥의 이미지들을 서로 연결시키는 것이다. 그런데 이러한 생물형태주의는 공포증적 반사작용으로, 질서 지우는 행위와는 다르다. 공포증적 반사 작용은 이원화되기에 퇴적되지 않는다. 다시 말해 생물 형태로 이루어진 환상에 의한 공포증적 반사 작용에는 수적

으로 정렬된 세계 질서의 이미지를 퇴적시킬 능력이 결여되어 있다. [그에 반해] 인디언(그리고 헬레니즘)이 보여주는 조화의 시도에는 객관적 이미지의 퇴적이 있다. 단순한 생물형태주의가 기억 기능에 대한 방어 조처라면, 이와 구별되는 객관적 이미지의 퇴적은 '구조적' 사유를 시도하는 가운데 손을 무기 대신 윤곽을 그리는 도구로 이끌어 이 공포증적 생물형태주의의 이미지 퇴적을 산출해낸다는 점에서 탁월한 진보다.

나의 출발점은 인간을 [도구를] 다루는 동물로 파악하는 것이다. '다룬다'는 활동은 연결하고 분리하는 일이다. 그러는 와중에 인간은 나라는 유기체에 대한 감각을 상실한다. 손은 인간이 신경 조직 없는 무기물인 실제 사물을 받아들이고, 이를 통해 자아를 비유기체적으로 확장하도록 만들기 때문이다. 이것이 [도구를] 다룸으로써 자신의 유기체적 윤곽을 넘어 고양하는 인간의 비극이다.

아담의 원죄는 무엇보다 사과를 섭취했다는 데에 있음이 분명하다. 그의 내부에 예측할 수 없는 작용을 일으키는 낯선 물질을 집어넣은 것이다. 그만큼 큰 것이 분명한 두 번째 죄는, 땅을 일구는 도구인 쟁기를 사용함으로써 장비를 통한 비극적 확장을 받아들였다는 데에 있다. 비극적인 까닭은 그것이 본질적으로 그에게 속하지 않기 때문이다. 먹고 [도구를] 다루는 인간의 이러한 비극은 인류 비극의 한 장章을 이룬다.

생명 없는 자연에 대한 감정 이입과 관련된 이 모든 질문과 수수께끼는 어디서 기인하는가? 인간에게는 [도구를] 다루거나 걸침으로써 인간의 것 또는 인간의 피가 흐르지 않는 것과 자신을 결합시킬 수 있는 상황이 존재하기 때문이다. 옷과 장비의 비극은 가장 넓은 의미에서 인간적인 비극의 역사다. 이를 가장 깊이 있게 다룬 책이 칼라일의 《재단된 재단사》[31]다.

인간은 [도구를] 다루거나 걸침으로써 자신의 윤곽을 비유기체적으로 확장할 수 있다. 손에 붙잡은 것이나 걸친 것에 대해 인간은 직접적인 삶의 감각을 느끼지는 않는다. 이는 새로운 사실은 아니다. 인간에게는 손톱이나 머리카락처럼 태생적으로 자신에게 속하며 자라나는 것도 보이지만 절단되어도 감각할 수는 없는 부분이 있기 때문이다. 정상적인 상태라면 인간은 자신의 [내장] 기관에 대해서도 아무 느낌을 갖지 않는다. 우리가 기관이라 부르는 것으로부터 인간이 수신하는 것은 아주 미미한 현재적 신호뿐이다. 우리가 매일 경험하듯이, 자연에 속하는 과정에 대해 인간의 의식은 아주 희미한 신호 체계만을 가지고 있다. 그런 점에서 인간은 폭풍우나 포격 속의 전화 교환수처럼 자신의 몸 안에 머문다. 인간은 자신에게 일어나는 모든 변화의 윤곽 전체를 (항상 켜져 있는 신호 체계를 통해) 삶의 감각으로 파악하고 있다고 말할 권리가 없다.

기억은 자극 현상에 대해 (큰 소리로든 작은 소리로든) 말로 응답한 것들 중 선택된 일부만을 수집한 것에 지나지 않는다. (내 도서관을 그 목적에 따라 '인간 표현의 심리학을 위한 기록 박물관'이라 부르려는 이유다.)

31 Thomas Carlyle, *Sartor Resartus* (Boston, 1837). 이후 판본부터는 *The Life and Opinion of Herr Teufelsdröckh*라는 부제가 붙었다.

중요한 질문은 이것이다. 언어나 형상을 통한 표현은 어떻게 생겨나는가? 이 표현들이 의식적 또는 무의식적으로 기억의 아카이브에 보존되는 것은 어떤 감정이나 시점視點을 따르는 것인가? 이 표현들이 퇴적되어 다시 뚫고 나오게 하는 어떤 법칙들 같은 것이 있는가?

헤링[32]이 정확하게 표현한 "조직화된 물질로서의 기억"의 문제는 내 도서관의 자료를 통해 해명해야 한다. 이 문제는 한편으로는 직접적·반사적·비지성적으로 반응하는 원시적 인간의 심리학을 통해 파악해야 하고, 다른 한편으로는 그 자신과 조상의 과거가 층층이 쌓여geschichteten (역사적으로geschichtlichen) 형성되었음을 의식적으로 기억하는 역사적·문명적 인간을 통해 이해해야 한다. 기억의 이미지는 원시적 인간을 종교적 행위로, 문명화된 인간을 기록으로 이끈다.

모든 인류는 영원히, 모든 시대에 걸쳐 분열적이다. 하지만 개체 발생적으로 보면 기억 이미지에 대한 어떤 태도, 보다 앞서 있기에 원시적이라 부를 수 있을 태도가 존재할 것이다. 이 단계에서 이런 태도는 여전히 부차적이다. 다음 단계가 되면 기억 이미지는 직접적·실천적 반사 운동 — 전투적이든 종교적이든 — 을 불러내는 대신, 의식적으로 이미지와 기호로 나뉜다. 이 두 단계 사이에서 인상은 상징적 사유 형태라 부를 수 있을 처리 과정을 거치게 된다.

토템은 유기체와 그 유기체에 속하지 않는 대상을 과거 지향적인 방식으로 연결하는 것이다. **터부**는 유기체와 그에 속하지 않는 대상을 현재와 관련된 방식으로 분리하는 것이다.

1896년 4월, 나는 여행 후반부의 절반을 푸에블로 인디언 지역에서 보냈다. 홀브룩에서 출발해 이틀 동안 마차를 달려 모키 인디언과 거래하는 인디언 교역상 킴 씨의 농장에 도착했다. 모키 인디언 마을은 이 주거지에서 동쪽으로 나란히 늘어선 세 개의 메사 위에 있다. 이 마을 동부를 오라이비라고 부른다. 오라이비 마을 암벽 아래쪽에는 선교사 보스 씨가 살고 있다. 슈바벤 태생인 그의 부인은 나를 아주 친절히 맞아주었다. 보스 씨는 인디언들과 여러 해 교제하며 그들의 신임을 얻었다. 선교사로서의 임무를 가급적 내세우지 않았기 때문이다. 그는 인디언에 대해 연구하고, 그들이 만든 물건을 구매해 활발히 유통시켰다. 인디언 춤을 사진으로 찍을 수 있었던 것도 그가 인디언들에게 상당한 신뢰를 얻고 있었기 때문이다. 그가 아니었다면 사진에 대한 인디언들의 거부감 때문에 촬영은 불가능했을 것이다. 나는 그 덕분에 후미스 카치나 춤, 곧 영글어 가는 옥수수의 생장을 기원하는 춤을 함께 보고 사진으로 남길 수 있었다.

그것은 가면 춤이었다. 춤추는 인디언들은 두 무리로 나뉜다. 한 무리는 무릎을 꿇고 여자 복장을 한 채 — 실제로는 남자들이다 — 음악을 연주하고 있었고, 그들 앞에 실제 춤꾼들이 열을 맞추어 서 있었다. 그들의 춤 동작이란 단조롭게 노래하며 나무를 긁

32 Ewald Hering, *Über das Gedächtnis als eine allgemeine Funktion der organisierten Materie* [1870] (Leipzig 1905).

고 방울을 흔드는 가운데 천천히 제자리를 맴도는 것이었다. 이 두 열의 무리는 돌로 된 작은 신전을 중심점으로 삼고 있었고, 그 앞 땅에 꽂힌 작은 나무는 깃털로 장식되어 있었다. 내가 들은 바에 따르면, 춤 제의가 끝난 뒤 이 깃털은 계곡으로 운반된다고 한다. 이 깃털은 '나콰쿼치'라 불리며, 평소에는 작은 나뭇가지로 만든 기도의 매개체인 '파호' 앞에 묶여있다.

춤이 진행되는 동안 머리가 길고 가면을 쓰지 않은 인디언 한 명이 아주 능숙하게 춤꾼들 사이를 돌아다니며 그들에게 가루를 뿌려준다.

사각형의 가면은 대각선으로 구획되어있고, 서로 마주하는 두 삼각형은 각각 녹색과 붉은색이다. 그 대각선을 따라 반점이 찍혀있다. 비를 의미한다고 한다. 두 삼각형 위쪽으로는 지그재그 모양으로 나무 홈이 파여있다. 추측컨대 번개를 묘사한 것이다.

춤은 다양한 형태를 이루며 아침부터 밤늦게까지 진행된다. 열이 난 춤꾼이 가면을 벗고 싶으면 잠깐 마을에서 나와 솟아오른 절벽 부근에서 잠시 휴식을 취한다. 그리고는 다시 늦은 밤까지 춤을 춘다. 카치나 가면 춤에 참여하는 인디언들이 묘사하는 것은 신도 아니고, 제사장도 아니다. 이들은 사람과 하늘의 힘 사이의 다이몬적 매개자다. 가면을 쓰고 있는 동안에는 이들에게 주술적인 힘이 부여되는 것이다.

이들의 과제는 춤과 제사를 통해 곡식을 영글게 할 비를 불러내는 것이다. 황량한 애리조나와 뉴멕시코 초원 지대에서 인디언들은 뇌우를 갈망하면서 몹시도 간절하게 제사를 지낸다. 유일하게 비가 내릴 수 있는 8월에 비가 오지 않으면 옥수수가 자라지 못하고, 악한 굶주림의 정령이 다가와 길고 험한 겨울 동안 불안과 궁핍을 불러오기 때문이다.

카치나에는 농경의 상황에 따라 다양한 과제와 의미가 부여된다. 이는 춤과 노래를 비롯해 그때그때 새로 만드는 얼굴 가면과 춤 도구의 상징적 장식에서 드러난다. 인디언에게는 열 살 남짓한 여자 아이들에게 카치나 춤꾼의 복장을 세세하고 충실히 모사한 나무 인형을 선물하는 관례가 있다. 이 인형은 카치나 가면과 상징적 춤 장식에 대한 연구를 수월하게 해준다. 모키 인디언은 이 인형을 티후스Tihus라고 부르는데, 모든 인디언 가정의 벽이나 대들보에 매달려있어서 구하기가 그리 어렵지 않다.

아이들은 카치나에 대해 커다란 종교적 경외심을 갖도록 길러진다. 모든 아이가 카치나를 초자연적이며 두려운 존재로 여긴다. 아이가 카치나의 본성을 알게 되어 가면 춤꾼의 일원으로 받아들여지는 순간은 인디언 아이를 교육하는 데 있어 가장 중요한 전환점이다.

카치나 춤은 푸에블로인이 공유하는 넓은 공터에서 공개적으로 이루어진다. 이 춤은 폐쇄적인 종교 결사체가 늦은 밤 지하의 키바에서 행하는 비밀스럽고 예술적으로 더 발전된 우상 숭배를 대중적으로 보완하는 것이라고도 할 수 있다.

백인 외지인이 철로 부근 인디언 마을에서 본격적인 카치나 가면 춤을 구경하기란 매우 어렵다. 키바에서 이루어지는 비밀 예배에 참석한다는 것은 절대 불가능하다. 철로 건설 당시 미국 문화의 전위 부대였던 저급한 백인 일행이 인디언의 신뢰를 악용하

는 바람에, 인디언은 당연하게도 [백인을] 불신하며 폐쇄적인 태도를 갖게 되었기 때문이다.

모키족이나 호피족 마을은 기차 정거장에서 마차를 타고 스텝 지대를 이삼일 통과해야 닿을 수 있다. 이곳 주민들의 종교적 관례를 관찰하는 일은 덜 까다롭다. 그래도 키바 내의 본격적인 비밀 의식을 참관하는 것은 오래전부터 인디언과 개인적 친분이 깊은 미국인의 소개를 통해서만 가능하다.

오라이비 마을이 있는 메사에서 몇 킬로미터 떨어진 곳에 사는 선교사 H. R. 보스 씨는 미국 민속학계에서 찾아보기 힘든 연구자다. 그를 만난 건 내게 행운이었다. 그는 오라이비 마을 인디언에게 전폭적인 신뢰를 얻고 있었다. 1896년 4월 22일에서 5월 2일까지 보스 씨 집에 머무는 동안 모키 족의 종교 생활에 대해 진정 생생한 상을 얻게 된 것은 그의 지적 영도 덕분이다.

내가 오라이비에서 관찰한 가면 카치나 춤 — 여러분에게 그 사진을 몇 장 보여줄 것이다 — 은 많이 이야기하는 후미스 카치나 춤이었다. 이는 파종 후 열리는 첫번째 춤으로, 싹을 틔우는 옥수수를 주술적으로 축성하는 것이다. 우리는 1896년 5월 1일 이 춤을 관찰했다.

[33]의식적으로 숙고하는 인간은 심실 수축Systole와 심실 이완Diastole 사이에 있다.

손으로 붙잡는 것Greifen과 정신적으로 파악하는 것Begreifen.

말하자면 인간은 땅에서 일어났다가 다시 땅으로 몸을 숙이면서 반원을 그리며 움직인다.

인간은 직립한다는 점에서 동물보다 우월한데, 반원의 정점에서 인간이 이러한 직립을 행하면 충동적인 자기 상실과 의식적인 자기 고수 사이의 이행 상태가 분명해질 것이다. 인간은 그 자신이 이 양극적 과정의 대상이기는 하나, [이 과정에서] 위치를 바꾸는 이미지나 기호 요소를 인지하고 이를 그림이나 글로 고정시킬 수 있다면 그 이행 과정에 대한 통찰을 얻을 수도 있다.

이러한 배후 표상은 수축에서 이완으로 변화하는 과정에서 일시적인 제동 장치 역할을 하는데, 이 표상은 수학적으로 조화롭게 질서 잡힌 공간을 추상화한 것이다. 이는 변화 과정에서 파괴적이고 압도적인 힘을 일부 없애 준다.

그렇게 되면 법칙적인 것, 다시 말해 연쇄나 축적의 불가피함에서 풀려났다고 느끼게 된다.

손으로 붙잡는 것과 정신적으로 파악하는 것 사이에는 윤곽을 그리는 '윤곽 규정'이 있다.

33 이하는 이후 별도의 종이에 타이핑해 추가한 글이다.

예술적 과정은 모방과 학문 사이에 있다. 예술적 과정은 손을 사용하지만, 여기서 손은 그 경과로 되돌아간다. 손은 흉내낸다. 다시 말해 손은 대상의 외적인 윤곽을 만지면서 따라가는 일 외에는 대상에 대한 소유권을 포기한다. 주체와의 접촉을 완전히 포기하지는 않지만, 정신적으로 파악하여 소유하는 일은 포기하는 것이다.

예술적 행위란 말하자면 중립적으로 붙잡는 일이다. 이는 주체와 대상 사이의 관계를 실제로 변화시키지 않으며, 다만 ─ 조각가는 실제로 만지면서, 화가는 윤곽을 따라가면서 ─ 그 관계를 눈으로 받아들여 재현한다.

비유적 태도는 하나의 정신 상태다. 이는 생성 상태에 있는 이미지 교환의 작동을 세 부분으로 나누어 관찰하게 해준다. 완료된 비유적 교환도, 분명하게 거리를 취하는 은유도 중요치 않은 곳에서 말이다. 중세 비유론에서 중요한 것은 교환 상태에 나란히 놓인 세 대상을 동시에 보는 것이다. 교환의 순간은 의식 안에서 작동하는 가운데 직접적으로, 동시에 분명하게 나타난다. 이미지들이 투사되는 망은 말하자면 세 폭 제단화로서, 자연 상태의 인간, 오래된 율법 하의 인간, 새로운 은총 하의 인간이라는 연속적인 세 발전 단계가 나타나야 한다. 가나안의 포도나무, 청동 뱀, 십자가 처형이 그 사례다.

역사 철학은 이러한 교환 과정을 관찰할 수 있게 한다.

중요한 문제는 변신이 얼마나 의식적인가 하는 것이다. 우리가 체험하는 모든 것이 변신이다.

푸에블로인의 상징적 예술 표현에 등장하는 우주론적·구조적 요소는 농사를 짓고 집에 정착해 산다는 이들의 특성에서 기인한 것이다.

사다리(이들은 위에서부터 집으로 들어간다)와 세계 도식의 구체적 토대로서 계단이 등장하는 것은 주택 자체의 계단 모양 구조에서 나온 것이다. 그에 반해 이들의 춤 예술에 등장하는 모방적 요소는 그들의 유목 문화 ─ 물론 유목민들처럼 일면적이지는 않아도 이들 역시 사냥꾼이라는 점에서 ─ 와 수렵 문화에서 나온 것이다. 이는 모방과 조형 예술에 나타난 상징적 태도의 역사에 대한 자료이다.

인류의 종교적 표상과 실천의 근원 요소로서의 뱀. 종교와 예술에서 뱀이 압도적인 비유로 등장하는 것은 뱀의 어떤 속성 때문인가?
1) 뱀의 생애는 매년 가장 깊은 죽음의 잠에서 가장 강력한 삶으로 순환한다.
2) 뱀은 껍질이 바뀌어도 같은 뱀이다.
3) 뱀은 다리로 걸어 다니지는 못해도 최고 속도로 전진하며, 치명적인 죽음을 부르는 독니를 지닌다.
4) 뱀은 우리 눈에 잘 띄지 않는다. 의태의 법칙에 따라 몸 색깔을 사막에 맞추거나, 숨어있던 땅속 구멍에서 재빨리 기어 나올때는 특히 그렇다.
5) 남근.

이들 속성은 자연에서 '양가적인 것', 곧 죽어있으면서 살아있고, 보이면서 보이지 않는 (사전에 아무 경고도 없지만 공격 받으면 구제할 길 없이 죽음을 부르는) 속성들이다. 이 양가성이 뱀을 압도적인 상징으로 기억에 각인시킨다.

수수께끼 같고 빠른 모든 것.

최소한의 공격 면적과 최대한의 운동 능력.

주기적으로 죽음 같은 잠에 빠지며 허물을 벗고 변신한다. 이러한 이유로 뱀은 인과적으로 설명할 수 없는, 유기체적 또는 탈유기체적 변화를 겪거나 보게 되는 사건을 표현하는 압도적인 비유인 것이다.

영원성의 상징(주르반 아카라나Zurvan Akarana 또는 제르반 아카라나Zervan Akarana, 고대 페르시아의 시간의 신. 뱀이 몸을 일곱 번 휘감은 사자 인간으로 묘사된다). 변신의 상징으로서의 뱀.

원시 문화의 논리적 행위로서의 일체화.

일체화는 살아있거나 살아있지 않은 낯선 존재와 인간 사이에서 일어난다.

1. 이 과정은 단순한 문장을 만드는 과정과 비교할 수 있다. 우리는 생성 단계에 있는 단순한 문장, 주어와 목적어Objekt가 연사連辭 없이 연결되어 있거나 다양한 억양 속에서 서로를 약화시키는 문장을 떠올릴 수 있다. 세 가지 문장 요소로 변동되는 원시적 문장의 이러한 상태는 원시 민족의 종교적 예술 활동을 반영한다. 이 활동에서 원시인은 자신을 대상Objekt과 일체화하는 경향을 띠는데, 여기서 문장 구성과 유사한 과정을 발견할 수 있다. 주체가 남고 대상이 사라지면서 한 몸이 되는 것이다. 사례는 피셔, 영성체 의식[Friedrich Theodor Vischer, *Das Symbol* 및 *Altes und Neues. Neue Folge*(Stuutgart, 1889) 참조].

2. 부분 일체화 상태. 대상의 일부가 주체에게 속하는 낯선 물체로서 보존되는 경우. 이때 자아 감각은 비유기체적으로 확장된다. [도구를] 다루거나 몸에 걸치기.

3. [도구를] 다루는 것과 몸에 걸치는 것 사이, 자기 상실과 자기 고수 사이의 중간 단계에, 주체가 대상 속에서 자신을 잃어버리는 경우.

여기서 인간은 동적인 상태이나, 자아는 완전히 숨겨진 채 탈유기체적으로 확장된다. 주체가 대상 앞에서 자신을 잃는 이런 과정이 완료되었음은 제물을 바치는 행위에서 드러나는데, 이 행위에서는 주체의 일부가 객체와 부분 일체화된다. 미메시스적으로 모방하며 겪는 변신. 사례: 가면 춤 제의.

오늘날 푸에블로 인디언은 정착민이자 농부로서, 부득이한 일로부터 의미를 얻으며 시간에 리듬을, 공간에 균형을 부여하는 활동을 행한다. 농사꾼으로서 이들은 흘러가고 되돌아오는 계절의 리듬을 의식적으로 체험한다. 다른 한편으로는 직업에 필수적인 기예, 특히 직물과 도자기를 만들 때 조화로운 원칙에 따라 형태를 빚어내거나 그리는 기예를 타고 났다. 기술 및 농경 능력을 얻는 데에 외부의 영향, 그것도 유럽의 영향이 있

었다는 사실에는 논란의 여지가 없다. 예수회 신부들이 16세기 스페인 문명을 모키족에게 전파했기 때문이다. 물론 모키족은 나중에는 이 흔적을 단호히 떨쳐버릴 줄도 알았다. 모방과 텍토닉Tektonik 사이에 조형 예술이 있다.

이 강연을 하는 데에는 다른 이유가 있다. 최소한 내가 제시하는 자료가 학문적으로 철저히 검증된 것임을 느끼고 싶다는 것이다. 하지만 그러려면 함부르크의 내 도서관에서 도움을 받아 나의 기억을 다시 한 번 비판적으로 점검해야만 한다.

나는 자연과의 투쟁에서 나타나는 인간의 양극성을 놀랄 만큼 생생히 보여주는 두 계기를 인디언에게서 차례로 발견할 수 있었다. 첫째는 동물로 변신함으로써 자연을 주술적으로 제압하려는 의지였고, 둘째는 자연을 우주적·건축적 전체로서, 객관적으로 결합되고 구조적으로 조건 지어진 분명한 추상으로서 파악하는 능력이었다.

동물로 변신하려는 의지의 심리학에 대해서는, 인디언의 영혼을 통찰한 선구자이자 베테랑인 프랭크 해밀턴 쿠싱으로부터 여행 전 나를 압도할 만치 새로운 통찰을 얻은 바 있다. 숱 없는 붉은 머리에 얼굴에는 얽은 자국이 있는, 나이를 가늠하기 어려운 이 남자는 담배를 피우며 내게 말했다. 한 인디언이 그에게 왜 인간이 동물보다 더 뛰어나다는 거냐고 물었다. "영양을 보시오. 영양은 달리기만으로도 인간보다 뛰어나지 않소. 곰은 힘 그 자체라고 할 수 있고. 인간이 할 수 있는 것이 일부분일 뿐이라면 동물은 **모든** 것을 다 할 수 있소."

28년 전에는 북서쪽으로 가장 멀리 떨어진 모키 마을까지 철로가 닿지 않았다. 그곳에 가려면 마차로 사흘을 달려야 했다.

문화로 인해 거리가 파괴되는 일은, 호기심에 찬 구경꾼이 들어오기 쉬워졌다는 사실은 제쳐두더라도, 전혀 다른 이유에서도 이교적 종교 생활에 파괴적인 영향을 미칠 수밖에 없다. 인디언은 황량한 스텝 지대에서 옥수수 농사를 지으며 힘겹게 생명을 유지한다. 이런 곤궁은 물이 쉽게 공급되면서, 심지어는 관개를 통해 이 땅이 문명의 범주에 포섭되면서 사라지게 된다. 푸에블로 인디언에게는 물이 공급되지 않는 땅의 불모성이야말로 종교적 주술의 근원 토대였으며 지금도 그렇다. 유대인이 모세의 인도를 따라 사막을 방랑하던 때처럼, 사막과 물 부족은 종교를 형성하는 요인인 것이다.

인디언들의 종교적 실행 양식을 규정짓는 힘은 땅과 기후임이 분명하다. 우리가 나중에 다룰, 또 사진으로도 살펴볼 카치나 춤은 1년 내내 행해지는데, 이는 여물어가는 옥수수를 위해 그 생장단계에 맞추어 행하는 의식이다.

> [34]인간이 식물, 동물 또는 광물로 변신하는 일은 자연 법칙에 어긋난다는 것이 자연과학적 세계관의 전제다. 그에 반해 마술적 세계관은 인간과 식물, 동물, 광물 사이의 경계가 유동적이라는 믿음에 기반을 두며, 그래서 인간은 다른 유기적 존재와 자의적으로 결합함으로써 생성에 영향을 미칠 수 있다고 믿는다.

34 타이핑해 추가한 부분.

기억의 작동 과정에서 일어나는 상징적 행위는 사물의 변신에 있어 어떤 의미를 갖는가? 원시적 인간은 모든 무기물의 변신에 자신의 변신으로 대응한다. 말하자면 현상의 변신이 지닌 인과성을 자기 안에 옮겨놓는 것이다. 식물이 씨앗에서 열매로 변신하면, 인간은 이에 자신의 변신으로 대응한다. 가면 춤꾼으로서, 이 생육 과정의 주인으로서 말이다.

일어나기를 바라는 미래의 사건을 상징적인 모방술로 미리 붙잡는 것이 주술이다.

푸에블로 인디언 지역의 여행 사진과 더불어 우리는 근본적으로 이교적인 종교의 영역에 들어선다. 이들 종교는 모방적 조형 예술 속에 비기독교적·원시적 형태의 근원 요소를 분명하게 보존하고 있다. 여기에 16세기 멕시코 가톨릭 교육의 층위가 더해졌고, 최근에는 그 위에 미국의 지적 계몽이 덮이게 되었다.

인디언 암벽 마을 북서쪽 구석에서는 종교적 실천과 표상으로 이어지는 이교적 세계관의 근원 요소를 어느 정도 원형적인 형태로 파악할 수 있다. 적어도 30년 전에는 철로가 거기까지 직접 연결되지 않았기 때문이다.

그 덕에 이들의 주술적·종교적 제의 중 한 요소가 명확한 힘을 지닌 채 남아있다. 이들의 빈한한 스텝 지대 한가운데서는 매년 특정 시기마다 농사를 위협하는 물 부족 사태가 일어난다. 8월에 비가 오지 않으면, 평소에는 비옥한 알칼리성 땅에 식물이 메말라 기근이 발생할 위험이 있다. 구약 성서를 통해 우리에게도 잘 알려진 사막 지역의 곤경, 뇌우 신의 축복만이 치유할 수 있는 그 곤경은 근대에 이르기까지 종교를 발생시킨 요소다. 우리는 이 지역의 사진과 더불어 인디언이 특정 시기에 익어가는 옥수수의 리듬에 따라 추는 춤 사진을 통해 생장 주술과 날씨 주술에 대해 감을 잡을 수 있다.

이러한 농사 주술은 앞선 시대의 야만적 인디언이 행하던 전쟁 춤 ― 그 중심에는 본격적인 인간 제물이 있었다 ― 에 대해 우리가 아는 것과 비교해보면 겉보기에는 평화로운 성격을 띤다. 푸에블로인의 춤은, 특히 후미스 카치나 춤에서 보게 되겠지만 제물과 관련되어 있는데, 여기서는 제물이 승화되고 정신화된 형태를 띤다. 인간을 제물로 바치는 대신 작은 나무를 예배의 매개체로 삼는다. 이교적인 나무 숭배인 것이다.

그에 반해 살아있는 방울뱀과 함께 추는 주主 수확 춤에서는 여전히 동물 숭배와 동물 제물이 분명하게 작용하고 있다. ❖

바르부르크의 뉴멕시코 여행

프리츠 작슬

1929년 10월 26일 바르부르크 연구소 설립자 아비 바르부르크가 사망했을 때, 그는 제24차 미국 인류학회를 준비하고 있었습니다. 이 학회에 큰 기대를 걸고 있던 그는 자신의 도서관을 학회 참가자들에게 회의 장소로 제공함으로써 오랜 은혜를 갚고자 했습니다. 1896년, 그의 삶에 결정적 영향을 준 아메리카 여행에서 돌아온 이래 그는 미국 민속학자들에게 입은 은혜를 깊이 느끼고 있었습니다.

왜 그렇게 되었는지가 간단히 이해되지는 않을 것입니다. [바르부르크] 도서관을 훑어보기만 해도 여기에 인류학 테마를 다루는 책들은 거의 없고, 소장품 중에도 인류학과 관련된 사진은 얼마 되지 않는다는 걸 알 수 있습니다. [1]예술사, [2]종교·자연과학·철학의 역사, [3]언어·문학의 역사, [4]정치·사회의 역사라는 분류를 보아도 이 도서관의 지향은 일반적인 문화사 연구인 듯 보입니다. 사실 이 분야의 연구를 위해서도 불충분할 이 도서관은, 원시 문명 연구자들에게는 매우 불완전하고 신뢰하기 힘든 도구로 보일 것이 분명합니다. 하지만 이 도서관은 일반적인 문제가 아닌 특수한 문제에 기여하며, 그 특수한 문제를 다루는 데에 있어서만 완전함을 추구합니다.

그 특수한 문제, 곧 우리의 주된 문제는 고대가 지중해 지역의 중세와 근세 문화에 어떤 방식으로 영향을 주었는가 하는 것입니다. 그런데 이렇게 보면 우리 연구소가 오직 유럽만 다루는 듯 보일 것입니다. 그렇다면 대체 미국의 인류학은 이곳과 어떤 관계가 있고, 이 도서관 설립자는 왜 미국 인류학을 고려해야 한다고 여긴 걸까요? 저는 이에 대한 최선의 답은 바르부르크 자신의 발전 과정을 묘사함으로써만 얻을 수 있다고 믿습니다. 이것이 그의 개인사의 문제만은 아닌 것이, 이 도서관의 성장은 바르부르크라는 개인 및 그의 아이디어의 성장과 함께하기 때문입니다. 우리는 젊은 연구자들이 이 연구소를 바르부르크가 계획한 그 정신 속에서 유지하리라고 희망할 수 있습니다. 우리의 문제가 궁극적으로는 두 세계, 곧 오래된 세계와 새로운 세계 모두에 관련된다는 것을 바르부르크가 우리에게 가르쳐 주었기 때문입니다. 제가 '궁극적으로는'이라고 말한 데에는 이유가 있습니다. 우선은 여러분을 인디언이 아닌 유럽으로 인도해야 하기 때문입니다. 바르부르크가 미국에 감사하는 마음을 가졌던 것은 유럽의 역사를 인류학자의 눈으로 보는 법을 [미국에서] 배웠기 때문입니다.

| E 1 | 필리피노 리피Filippino Lippi,
〈알레고리〉, 나무에 유채, 1498년,
옥스퍼드, 그리스도 교회.

고대는 르네상스에 어떤 의미를 가졌는가?

바르부르크는 아메리카 인디언 연구가 아니라 피렌체 문화사 연구로 학문을 시작했습니다. 하지만 그가 피렌체에 매료된 이유는 보통의 미술사가와는 전혀 달랐습니다. 그의 목표는 예술가 개인이나 그의 양식 형성을 파악하는 것이 아니었습니다. 특정한 그림이 이런저런 거장의 것이라고 확인하거나, 피렌체 성당 건축사를 둘러싼 여러 입장들과 씨름하는 데에는 전혀 관심이 없었습니다. 미술사적 목적으로 아카이브를 광범위하게 활용하는 방법에 기초했지만, 그가 아카이브를 속속들이 헤집으며 찾아다닌 것은 새로운 기록을 발견하기 위해서만은 아니었습니다. 그는 피렌체의 예술사 전체를 다루지는 않았습니다. 그의 관심은 상대적으로 짧은, 하지만 그가 인류 역사상 가장 의미심장한 시기라고 본 유일무이한 시대를 향해 있었습니다. 15세기 말 소위 초기

르네상스 전성기, 보티첼리Sandro Botticelli, 폴라이우올로Antonio Pollaiuolo, 기를란다요Domenico Ghirlandaio의 시기입니다. 이 시기는 유럽의 토양 위에서 고전적 고대의 재생을 경험한 때였습니다. 이 시기가 고전적 고대를 다루는 방식은, 이를테면 18세기가 고대를 다루는 것과는 전혀 달랐습니다(E1). 15세기에 '고전적'이라는 용어는 "고귀한 단순함과 고요한 위대함"을 의미하지 않았다는 것이 바르부르크의 근본적인 관찰 결과였던 것입니다. 초기 르네상스는 18세기라면 '이상적인' 고전적 기법이라고 칭할만한 것을 결코 같은 견지에서 보지 않았습니다. 그렇다면 이 시기에 "고대"는 무엇을 의미했던 것일까요? 바르부르크는 피렌체에서 보낸 몇 년 동안 이 질문을 해명해줄 것이라 기대를 건 자료들을 검토하고 정리하는 데 매진했습니다. 이를 위해 그가 미국 인류학에 도움을 구했다는 사실이야말로 제게는 그의 가장 중요한 성취로 보입니다.

　바르부르크는 1895년부터 1896년까지를 미국에서 보냈습니다. 이는 원형을 향한 여행이었습니다. 초기 르네상스는 이교적 고대에서 모델을 발견했습니다. 고대의 이교도에 대해 알고자 하는 역사가가 취할 수 있는 최선의 방법은 그 이교적 국가에 가 보는 것입니다. 바르부르크는 미술사가 유스티Carl Justi와 야니첵Hubert Janitschek의 제자이기도 했지만 우제너Hermann Usener의 제자이기도 했습니다. 다시 말해 — 영국의 프레이저James Frazer처럼 — 고대의 텍스트와 그리스·로마 종교의 근원을 아직 존속하는 이교도의 도움으로 파악하려는 독일 종교사의 연구 방향을 계승한 것입니다. 샌타페이, 앨버커키, 그리고 메사베르데 지역을 방문한 바르부르크는 우제너의 제자였던 것입니다. 스미스소니언 연구소의 전문가들은 이런 그에게 조언과 후원을 아끼지 않았으며, 바르부르크는 이들에게 평생 감사의 마음을 가지고 있었습니다. 인디언 구역에서 그에게 가장 깊은 인상을 남긴 두 가지 경험이 있습니다. 그는 이 경험의 인상을 통해 유럽에 관한 자신의 문제들을 이해하기 시작했습니다. 하나는 인디언의 축제 제의를 알게 된 것입니다. 그 춤은 의심할 바 없이 분명한 종교적 감정의 표현이었습니다. 다른 하나는 상징들의 각인과 전승을 관찰한 것입니다.

번개는 뱀이다

특히 그는 번개 상징으로서의 뱀에 주목했습니다.(C11) 왜 번개가 뱀으로 묘사되는지, 그런 상징적 형식의 각인은 어떻게 이루어지는지가 그의 첫 질문이었습니다. 두 번째 질문은 이렇습니다. 일단 형식을 획득한 "뱀" 이미지는 어떻게 생명력을 갖게 되는가? 그 이미지는 이미 유럽의 영향력이 우세해진 곳에서도 생명력을 유지하는가?

　바르부르크는 번개를 "뱀"으로 그리는 이런 상징 제작을 일종의 계몽 행위로 파악해야 한다는 걸 이해하기 시작합니다. 두려움에 사로잡힌 인디언들은 번개를 물리적으로 붙잡을 수 있는 뱀과 동일시함으로써 번개라는 순간적인 현상을 이해하려 합니다. 달리 말해 번개와 뱀이 하나의 사물로 융합하는 것입니다. 이때 특기할 만한 점은, 인디

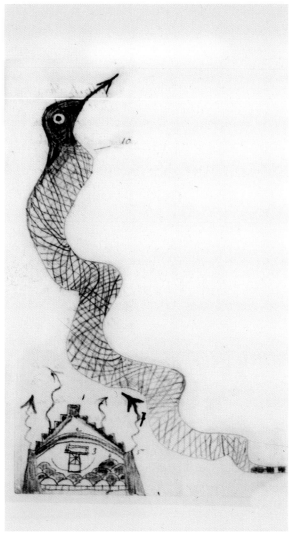

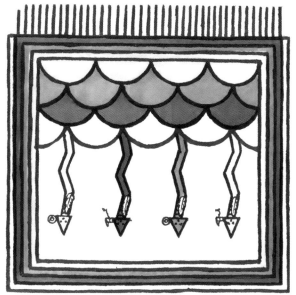

언의 사유 속에서는 이렇게 동일시된 두 대상을 서로 구분하는 방법이 생략된다는 사실입니다. 인디언에게 번개는 곧 뱀인 것입니다. 번개는 순식간에 저쪽으로 미끄러져 가는 뱀처럼 지그재그 형태를 띠며, 인디언을 죽음에 이르게 할 수도 있는 적입니다. 이렇게 이 둘을 동일시함으로써 인디언은 파악 불가능한 것을 파악할 수 있게 됩니다. 달리 말하면 상징은 형태 없는 경악의 윤곽 규정에 기여하는 것입니다. 불안과 위험의 감정에서 생겨난 상징은 미지의 것에 대한 인간의 방어 수단이 됩니다. 번개는 제어할 수 없지만, 뱀은 두려움을 자아내긴 해도 이겨낼 수 있습니다. 아시다시피, 왈피의 뱀 춤꾼들은 춤을 추는 동안 뱀을 입에 물고 있습니다. 뱀은 비를 부르는 전령으로서 땅속에 파견됩니다.

바르부르크는 이 상징의 힘이 오늘날에도 살아있는지 알아보는 실험도 했습니다.

| C11 | 클레오 주리노. 뱀 모습을 한 날씨의 신과 세계-집을 묘사한 그림(숫자는 바르부르크가 기입), 1896년, 런던, 바르부르크 연구소.

| D27 | 인디언 소년의 그림. 건물과 사람, 머리가 둘 달린 뱀 모습을 한 번개, 1896년.

| D19 | 모키족의 모래 그림. 비구름과 뱀 형태로 묘사된 번개. 왈피, 1891.

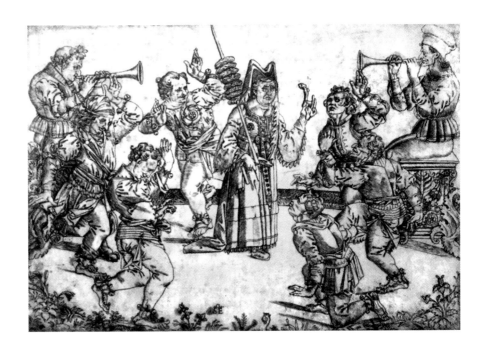

| E2 | 작자 미상, 〈카니발〉,
1475~1490년, 동판화, 피렌체,
우피치 미술관.

영어를 할 줄 아는 킴스캐니언 교사에게 부탁해 번개 이야기 〈하늘을 보는 한스〉를 인디언 학생들에게 들려주고는 그 이야기를 그림으로 그리게 했습니다. 이 미국화된 인디언 아이들 중 단 한 명이라도 번개를 저 상징적인 뱀의 형태로 묘사할지 알아보기 위해서였지요. 이 아이들이 그린 생생한 그림들은 지금 함부르크 민속 박물관에 소장되어 있습니다. 예상대로 대부분의 아이들은 번개를 도식화된 형태로 그렸습니다. 그런데 열넷 중 두 명은, 저 파괴될 수 없는 상징인 화살촉 모양의 뱀을 그렸습니다. 아이들의 선조가 키바의 지하 성소에 모래 그림으로 그린 것과 같은 형태였습니다. (D27, D19)

피렌체의 카니발, 인디언의 제의

야콥 부르크하르트Jacob Burckhardt — 바르부르크는 학생 시절부터 《이탈리아 르네상스의 문화Die Kultur der Renaissance in Italien》를 좋아해서 여러 차례 경탄하며 읽었습니다 — 를 통해 바르부르크는 피렌체 르네상스의 이교적 축제에 대해서는 잘 알고 있었습니다. 그런데 미국에서 돌아온 뒤에는 이를 전혀 다른 눈으로 보게 되었습니다. 로렌초 데 메디치Lorenzo de' Medici의 '카니발 노래Canti Carnascialeschi' 가장 행렬이 그에게는 메사베르데에서 보았던 춤의 후예로 보였습니다(E2). 그는 이런 르네상스 시대 이교적 유희들의 궁극적 의미가 종교적 근본 정조에 있음을 알아차렸습니다. 그는 초기 르네상스 시대에 고전적 고대가 왜 더 생생한 운동 감각을 의미했는지, 왜 당시의 삶이 고전적 고대의 모델을 따라 축제적 과시라는 자유분방한 분위기로 표현되었는지 이해하

| E3 | 아고스티노 디 두초Agostino
di Duccio, 〈처녀자리의 알레고리〉,
1450년, 기둥 부조(세부), 성좌 예배당,
리미니, 말라테스티아노 성당.

| E4 | 〈고대 마이나데스〉,
기원전 1세기, 로마 부조, 마드리드,
프라도 미술관.

| D20 | 〈춤추는 마이나데스〉,
네오아티카식 부조의 전사傳寫,
기원전 1세기, 루브르 박물관.

기 시작합니다. 이전 세계의 잔존하는 흔적들에는 원시적 인류의 가장 강렬한 감정 경험의 유물이 포함되어 있기 때문입니다. 주니족의 광란의 제의는 카니발 노래의 비밀스러운 배후였던 것입니다. 초기 르네상스 시대에 이루어진 고대의 재각성은 삶과 미술에서 고양된 몸짓으로 나타났는데, 이는 극도로 고조된 표현 형태의 부활을 의미하며, 이들 형태는 인간의 가장 깊은 감정과 열망에서 유래합니다.(E3, E4, D20)

　바르부르크는 인디언 구역에서의 경험을 통해 뱀 상징의 의미와 생존력을 처음 목도하게 되었고, 그로 인해 고대 세계가 창조하고 근세 유럽에서 살아남은 상징적 이미지를 다루는 역사가가 되었습니다. 홀로페르네스의 잘린 머리를 든 유디트는 초기 르네상스의 가장 전형적인 형상 중 하나로, 바르부르크는 이를 '머리 사냥꾼'이라 불렀습니다.(E5) 그는 이 유디트의 이교적 모델이 광기에 사로잡힌 디오니소스의 마이나데스임을 알아차립니다.(E6) 여기서 우리는 아메리카의 현상과 유럽의 현상이 얼마나 가까운 것인지를 너무나도 분명하게 알게 됩니다. 예술에 대한 바르부르크의 해석이 인디언에 관한 경험에서 자라났다는 것도 이해하게 됩니다. 상징적 형식은 인간 경험의 심연에 각인되어 있습니다. 뱀은 번개의 상징이고, 머리 사냥꾼은 남자에게서 승리를 쟁취하고 격정에 사로잡힌 여성의 상징입니다. 이 상징들에는 두려움과 불안을 형상으로 응축하는 힘이 있습니다. [인간의] 심연에서 솟아오르며 동시에 그 심연

을 표현해 내는 이 상징들은 바로 그 때문에 바르부르크와 다른 이들이 집단적 기억[1]이라 칭한 저 독특한 매체 속에서 살아남는 것입니다. 번개 모양 뱀이 미국화된 인디언 아이들 사이에서도 살아남은 것처럼, 초기 르네상스 피렌체가 고전적 고대에서 물려받은, 극도로 격렬한 내적 흥분의 형식인 마이나데스는 여기서 기독교화된 모습으로 등장하는 것입니다.

| E5 | 산드로 보티첼리, 〈홀로페르네스의 머리를 든 유디트〉, 1498년, 패널에 유채, 암스테르담, 암스테르담 국립 미술관.

| E6 | 〈열광하는 마이나데스〉, 1세기, 벽면 부조, 로마, 포르타 마조레 지하 성당.

1 E. Hering, *Über das Gedächtnis als eine allgemeine Funktion der organisierten Materie* (1870); R. Semon, *Die Mneme als erhaltendes Prinzip im Wechsel des organischen Geschehens* (Leipzig, 1904); S. Butler, *Life and Habit* (1878); *Unconscious Memory* (1880); Vernon Lee가 Semon의 영어 번역본에 쓴 서문 *Mnemonic Psychology* (London, 1923); M. Hartogs이 Butler, *Unconscious Memory* (London, 1924)를 복간하면서 쓴 서문.

물론 아메리카의 전통이 의미하는 바는 지중해 문화의 전통과는 확실히 다릅니다. 아메리카에서는 전통이 중단 없이 유지되어 왔겠지만, 이곳에서 우리는 고대가 더 적은 역할, 혹은 다른 역할을 수행한 시기를 지난 후 다시 꽃피게 된 상황을 두고 고대의 재탄생Renaissance이라고 이야기합니다. 직전 세대의 작품에서 표현력의 빈곤을 느낀 15세기 피렌체 예술가들은 이교적 과거의 시각적 형식을 가져와 그 힘을 풍부하게 이끌어냈습니다. 언어 발전에 유비해 말하자면, 낯선 뿌리를 차용해 소위 최상급을 창조해낸 것입니다.[2] 또한 이런 표현 형식이 얼마나 다양한 방법으로 확립되고 다른 문화권에 유포되는지는 중요치 않습니다. 생산과 전파의 과정은 유럽이건 아메리카건 같기 때문입니다. 이런 관점에서, 그리고 오직 이런 관점에서만 우리는 왜 15세기 피렌체에서 '고대'가 더 고양된 삶의 감정과 더 강한 예술적 표현력을 의미하는지 파악할 수 있게 됩니다.

합리적인 것과 마술적인 것의 공존

이후 바르부르크의 연구는 미술사의 영역을 훌쩍 넘어 르네상스 시대의 이교적 점술로까지 확장됩니다. 이 시기에는 개인과 우주의 연결에 관한 고대적 표상이 부흥했는데, 그는 이 표상을 비롯해 우주 전체에 서식하는 행성의 정령과 다이몬이 인간에게 미치는 영향을 연구했습니다(E7). 그는 점성술과 마술에서 일어난 고대적 표상의 재출현이, 그리스인과 로마인이 창안한 격정적 근원 이미지의 부흥과 조응한다는 것을 알아차렸습니다. 여기서도 우리는 유럽의 틀을 넘어 아메리카 연구자들은 물론 이탈리아 르네상스 역사가에게도 친숙한 문제들과 맞닥뜨립니다. 이 시기 바르부르크는 더 이상 원시 부족의 심리학을 다루지는 않습니다. 그는 고대 세계의 사유가 15세기에 지닌 의미를 밝히고, 그것이 특정 인물들에게 끼친 영향을 역사가로서 해명하려 했습니다. 또한 그는 후기 고대 세계의 사유가 중세 스페인과 이탈리아 르네상스까지 흘러들어간 도정의 근거지들을 확인하고자 힘썼으며, 북부를 향한, 나아가 루터 주변까지 진출한 그 여정을 좇았습니다.

그의 연구를 세상에 알린 결과물을 하나만 이야기하고 싶습니다. 아마 가장 놀랍고도 깨달음을 주는 사례일 것입니다. 마르틴 루터Martin Luther는 1483년 11월 10일에 태어났습니다. 루터 본인도 여기에는 일말의 의심을 갖지 않았습니다. 루터의 모친이 1531년에 사망했으니 누구라도 모친에게 출생일을 확인할 수 있었을 것입니다. 그럼에도 루터가 태어난 날짜를 둘러싼 오랜 논쟁이 있었습니다. 종교개혁 역사가들은 사실에 대한 이런 태도를 낯설게 여기겠지만, 아메리카 연구자들은 그렇지 않을 것입니다. 소위 원시인들은 경험적 사실이 일차적으로 중요하다고 여기지 않습니다. 루터가

2 H. Osthoff, *Vom Suppletivwesen der indogermanischen Sprachen*(Heidelberg, 1899).

1484년에 태어났다고 믿은 사람들이 있었는가 하면, 사실에 부합하게 1483년이라 말한 이들도 있었습니다. 어떤 이들은 특정 시간을, 다른 이들은 또 다른 시간을 그의 출생 시간이라 주장했습니다. 이렇게 엇갈린 이유는 1484년 2월 하늘에 특별한 별자리가 생겨났기 때문입니다. 목성과 토성이 전갈자리에서 함께 만난 것입니다(E8). 당시 저명한 점성술사들은 이 별자리 아래에서 선지자가 태어날 것이라고 했습니다. 별들이 그 출현을 예견했다는 이유 때문에 친구들은 루터를 개혁가로, 적들은 그를 정신적 질서의 파괴자로 본 것입니다. 루터의 모친에게 정확한 출생일을 물어본 친구 멜랑크톤은 그가 1484년의 선지자임이 틀림없다고 확신했습니다. 가톨릭 측의 적대자 역시 마찬가지였습니다.

여기서도 우리는 유럽 역사 연구가인 바르부르크가 아메리카로부터 얼마나 많은 가르침을 받았는지 다시 확인합니다. 아메리카에서 얻은 경험으로 인해 그는 이러한 이중의 진리가 존재한다는 것을 인식하게 되었으며, 르네상스인은 물론 인디언에게도 비교적 독립적인 사실의 두 영역, 즉 합리적 경험의 세계와 마술의 세계가 존재한다는 것을 이해하게 되었습니다. 그 두 세계가 갈등에 봉착하는 곳이라면, 그곳이 18세기 유럽일지라도 마술적 진리는 사실적 진리를 억누를 수 있습니다.

그렇기에 우리 연구서 제1권이 아메리카와 유럽이라는 테마를 다루는 것은 매우 자연스러운 일입니다. 카시러는《신화적 사유에서의 개념 형식》에서 연상적 사유의 전형적 현상을 묘사합니다.[3] 주니족은 북쪽에 전쟁과 파괴를, 서쪽에 부부와 치료술을, 동쪽에 마술과 종교를 배치합니다. 배열이 개념적 사유의 자리를 대신하는 이런 구조

| E7 | 〈페르세우스〉,《라이덴 아라테아Leiden Aratea》, 9세기, 레이던, 왕립 대학 도서관, Voss. Lat. Q. 79. fol. 40v.

| E8 | 요하네스 리히텐베르거 Johannes Lichtenberger, 〈전갈자리 아래 목성과 토성〉, 1527년, 목판화, 비텐베르크.

는 점성술이 하나의 별을 특정 신과 관련짓고, 열기나 습기 같은 특정한 속성과 영향을 그 별에 부여하고, 특정 금속, 병, 직업, 시대와 그 별을 연결시키는 바로 그 구조입니다. 바르부르크는 카시러가 철학의 언어로 묘사하려 한 것을 역사가이자 심리학자로서 이해하려 시도했습니다. 바르부르크가 아메리카 경험의 견지에서 르네상스의 삶과 예술을 보는 법을 배웠다면, 카시러는 갈릴레이 이전 시대 유럽의, 경험적인 것에 앞선 사유를 설명하기 위해 인류학적 자료를 사용한 것입니다.

　그가 선보인 가장 감동적인 강연에서 바르부르크는 인디언과 유럽의 정신적 태도 사이의 이 친족성을 입증하고자 했습니다. 그는 주니족의 뱀 상징에서 라오콘을 거쳐 그리스도 희생의 상징으로 간주되는 청동 뱀에 대한 성경 구절로 나아갑니다. 푸에블로 인디언의 장식에 나타나는 번개 상징과 후미스 카치나 춤에 대해 이야기하며, 제의 행위 중에 살아있는 뱀을 입에 무는 인디언들의 유명한 뱀 춤을 보여줍니다. 여기서 뱀은 제물로 봉헌되지 않습니다. 축성과 춤이라는 효과적인 의태를 통해 사절단으로 변신한 뱀은 죽은 영혼들에게 파견되어, 번개의 모습으로 하늘에서 뇌우를 불러낼 것입니다. ❖

3 Ernst Cassirer, *Die Begriffsform im mythischen Denken*, *Studien der Bibliothek Warburg*, Bd. 1, Fritz Saxl (Hg.)(Leipzig, 1922).

뱀 의식
북아메리카 푸에블로 인디언 구역의 이미지들

발행일 2021년 5월 31일 초판 1쇄
지은이 아비 바르부르크
옮긴이 김남시
기획 김남시·이나라·김현우
편집 남수빈
디자인 남수빈

펴낸곳 인다
등록 제300-2015-43호 2015년 3월 11일
주소 (04035) 서울시 마포구 양화로11길 64 401호
전화 02-6494-2001
팩스 0303-3442-0305
홈페이지 itta.co.kr
이메일 itta@itta.co.kr

ISBN 979-11-89433-25-3
ISBN 979-11-89433-24-6(세트)